SIVIGLIA
AUTORI IN VIAGGIO

FRANCESCA FORLENZA

MARCO GIRELLI

Tutti i diritti riservati.

Nessuna parte di questa pubblicazione può essere riprodotta, distribuita o trasmessa in qualsiasi forma o con qualsiasi mezzo, compresi fotocopie, registrazioni o altri metodi elettronici o meccanici, senza il previo permesso scritto dell'autore, tranne nel caso di brevi citazioni incorporate in recensioni critiche altri usi non commerciali.

Ogni somiglianza a persone reali, vive o morte, imprese commerciali, eventi o località è puramente casuale.

Siviglia

Gennaio 2024

Self publishing

Prima edizione: agosto 2024

Immagine copertina Francesca Forlenza

Copyright © Francesca Forlenza

Copyright © Marco Girelli

Un viaggio non inizia nel momento in cui partiamo né finisce nel momento in cui raggiungiamo la meta. In realtà comincia molto prima e non finisce mai, dato che il nastro dei ricordi continua a scorrerci dentro anche dopo che ci siamo fermati.

<div align="right">Ryszard Kapuscinski</div>

NOTE

Siviglia è un incantesimo che prende forma.

Una città ardente e sensuale, dove i colori si accendono al sole, i profumi di fiori d'arancio avvolgono l'aria e la voglia di vivere pulsa in ogni vicolo.

Qui la storia millenaria sussurra tra le pietre, la cultura si esprime in arte, musica e tradizioni, e la vitalità contagiosa dei suoi abitanti trasforma ogni istante in esperienza.

Siviglia non si visita soltanto: si sente, si ascolta, si respira.

Ed è proprio in questo perfetto equilibrio tra passato e presente che il viaggiatore scopre un continuo senso di meraviglia, portando con sé il desiderio di tornare.

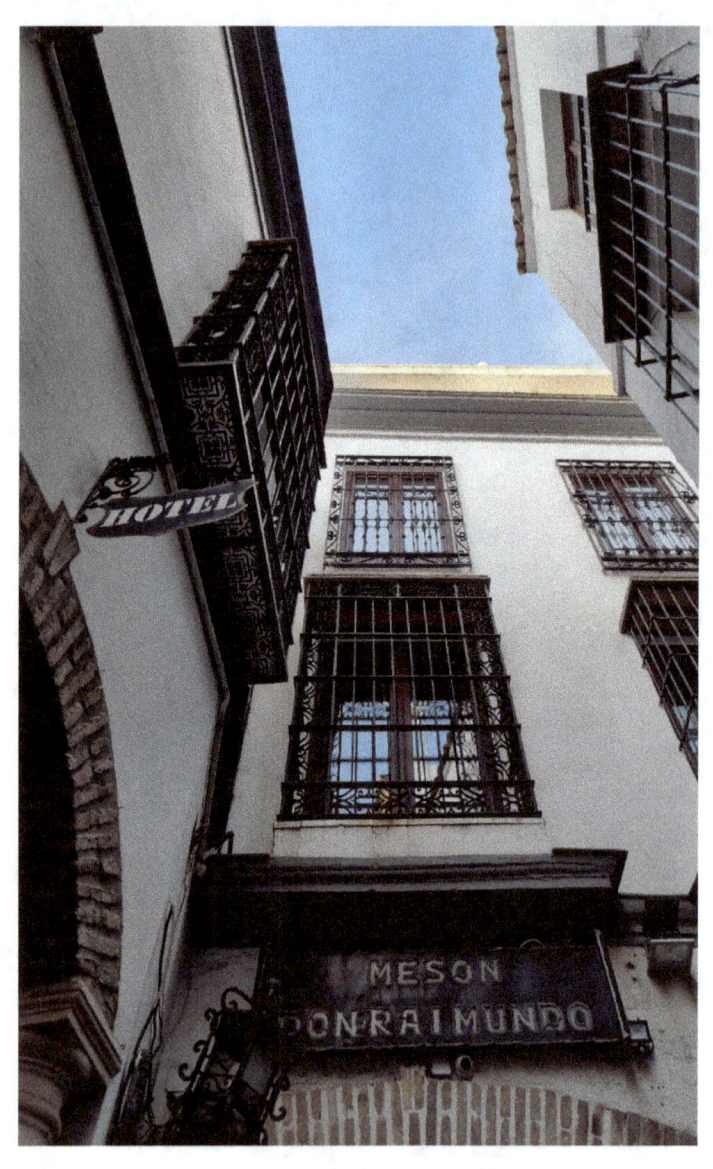

Città - Ciudad – City
Hotel

Città - Ciudad – City
Hotel

Città - Ciudad – City
Hotel

Città - Ciudad – City
Hotel

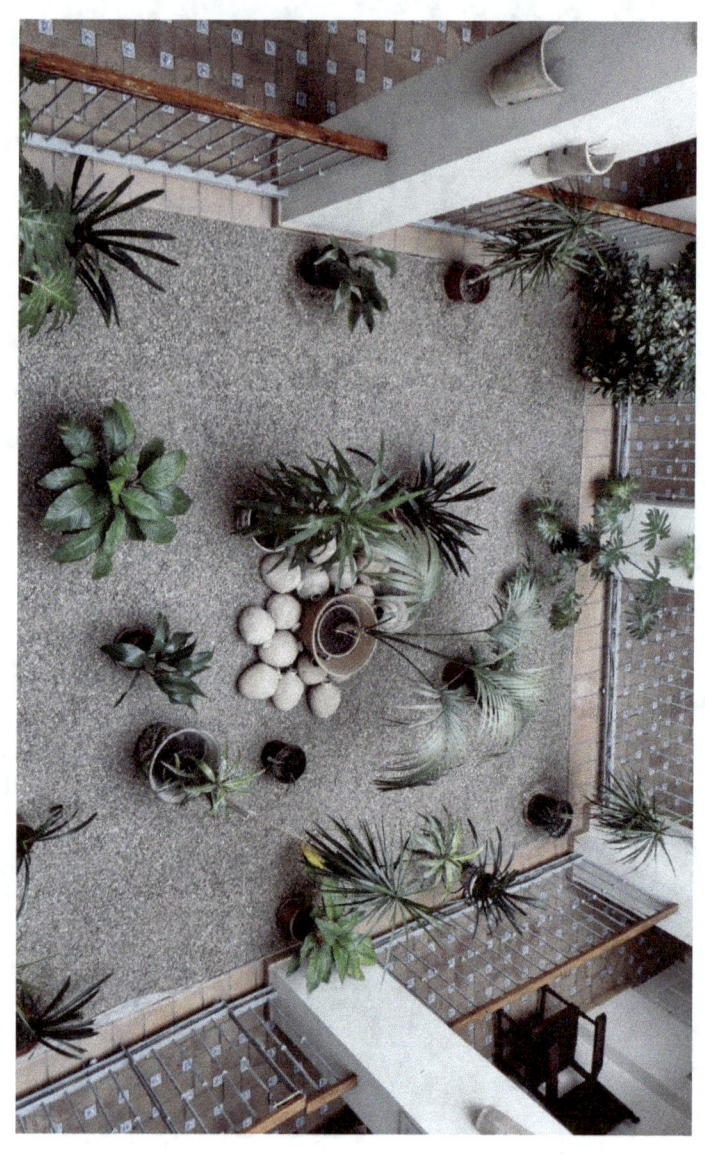

Città - Ciudad – City
Hotel

Città - Ciudad – City
Hotel

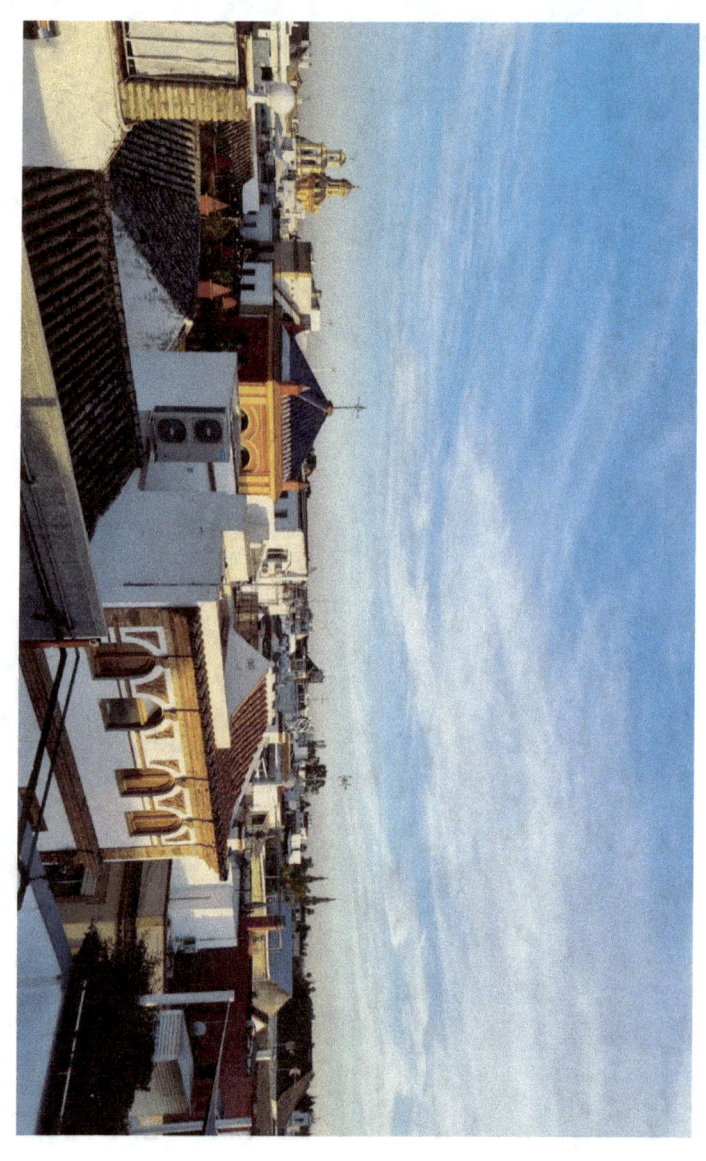

Città - Ciudad – City

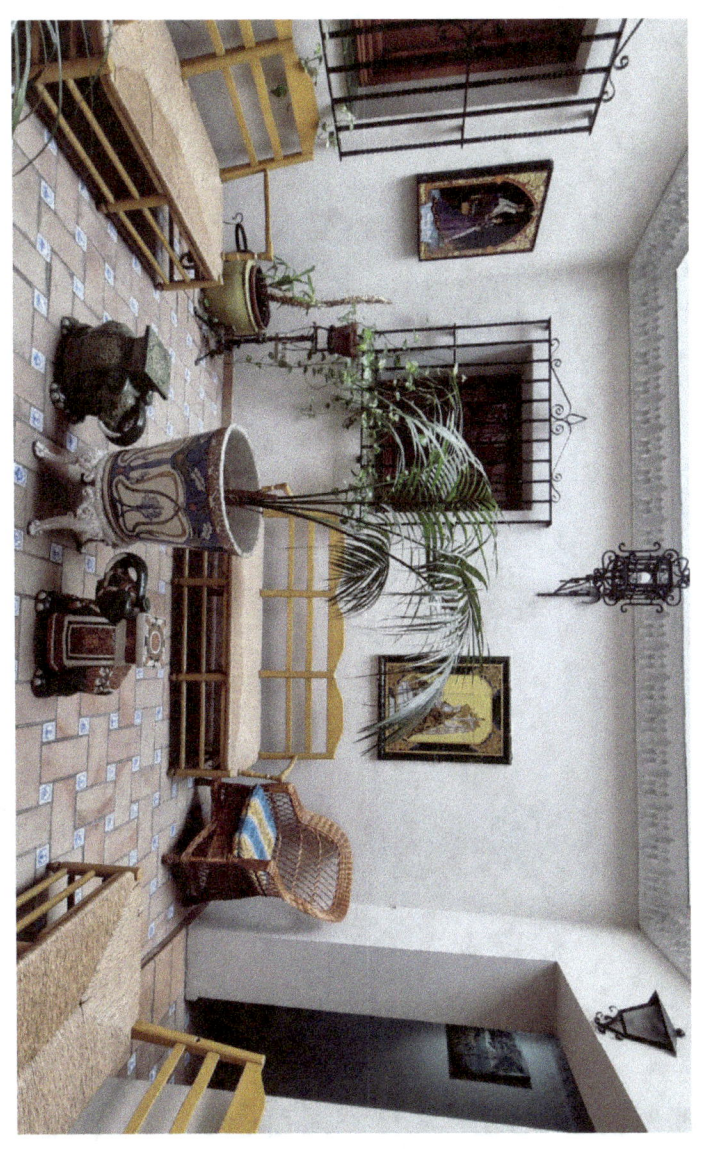

Città - Ciudad – City
Hotel

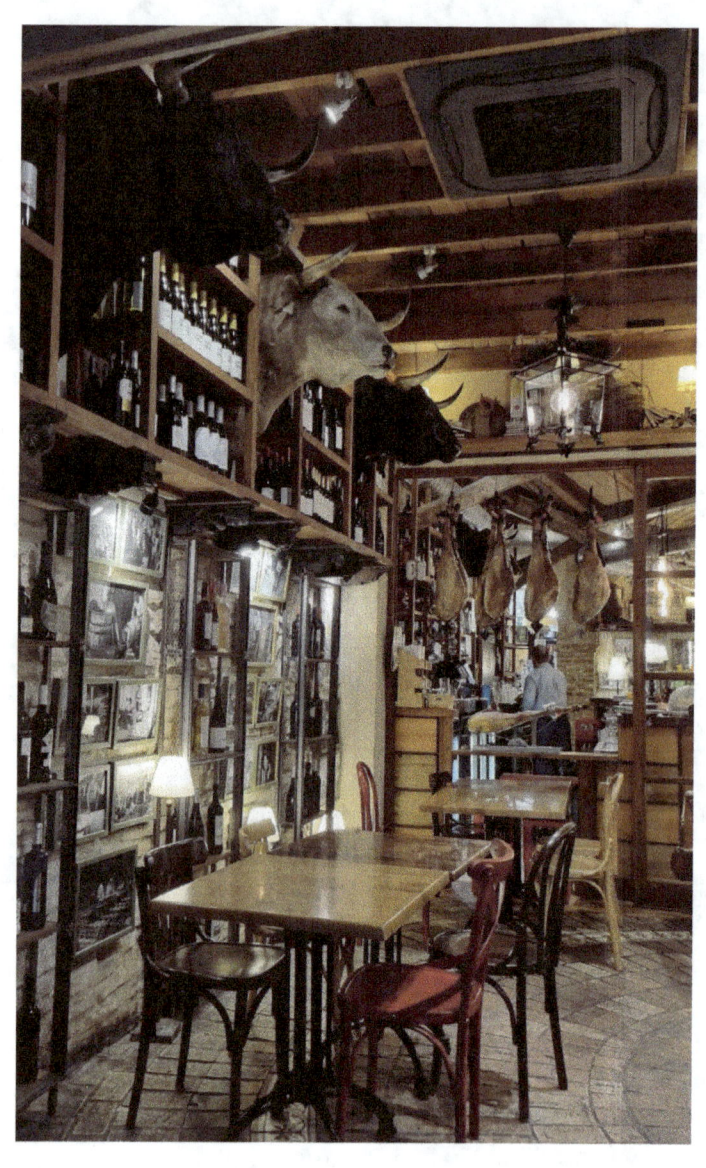

Città - Ciudad – City

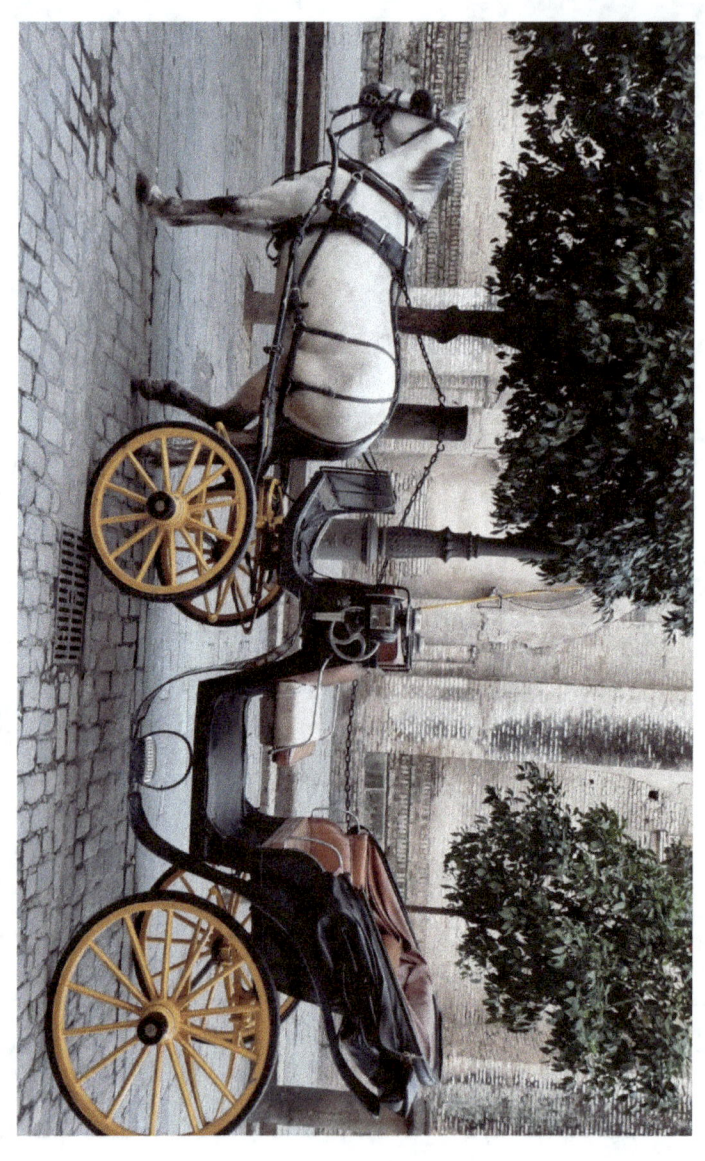

Città - Ciudad – City

Città - Ciudad – City

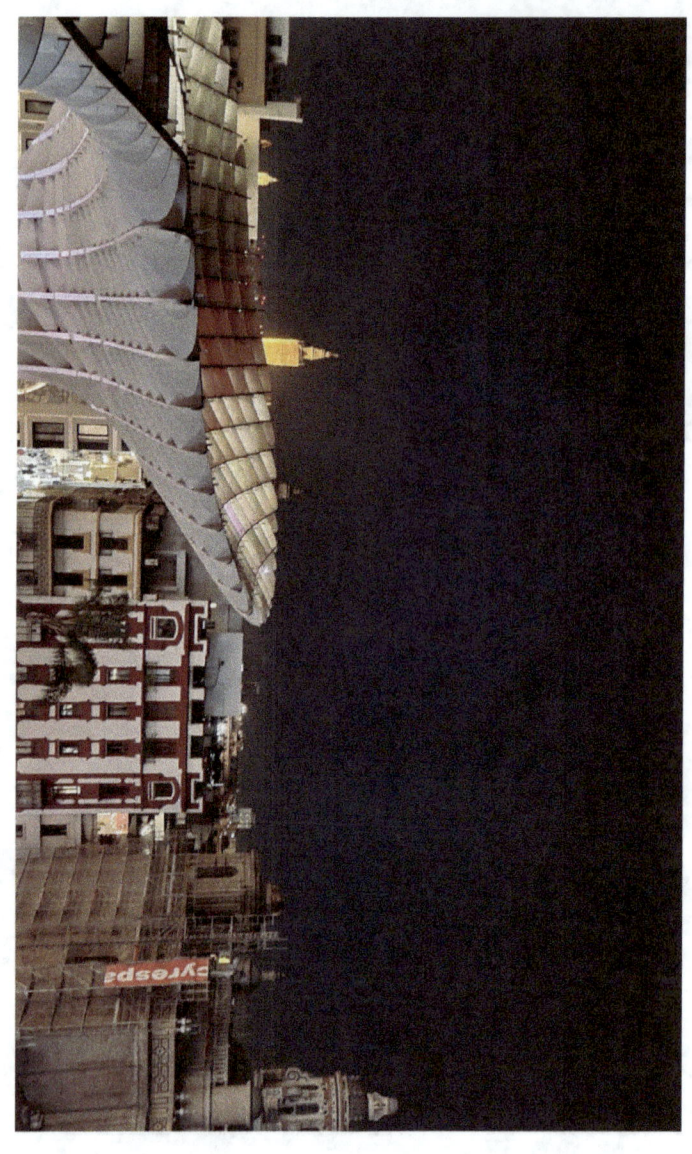

Metropol Parasol o Setas

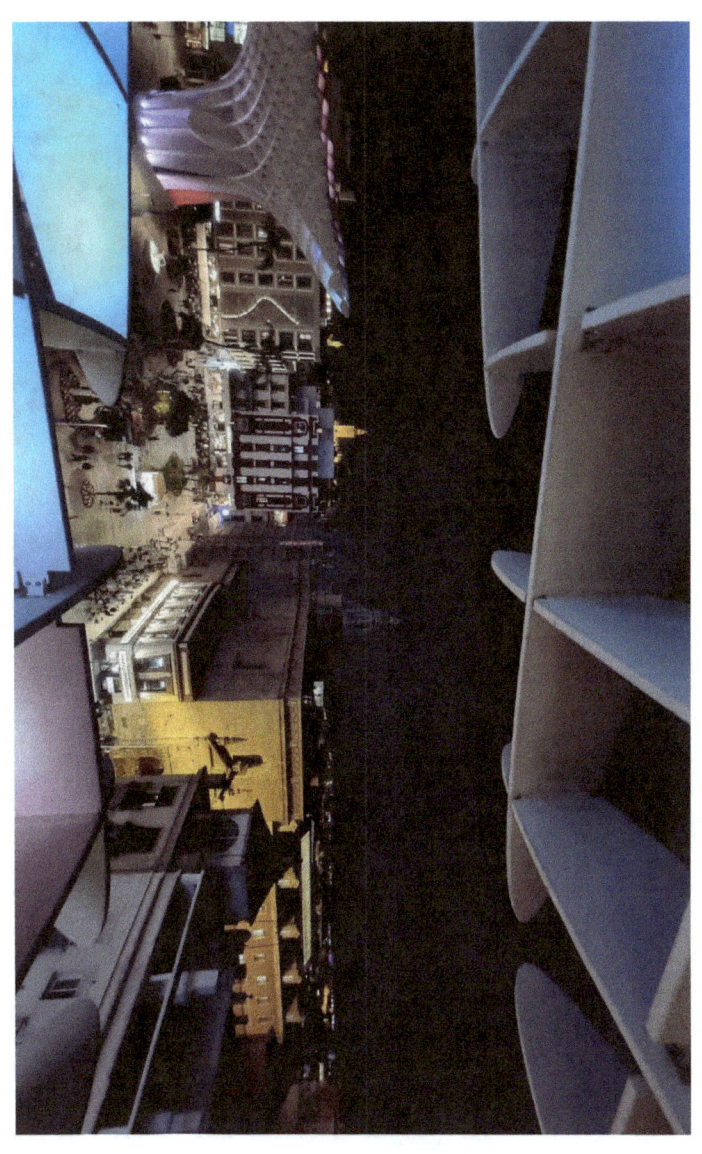

Metropol Parasol o Setas

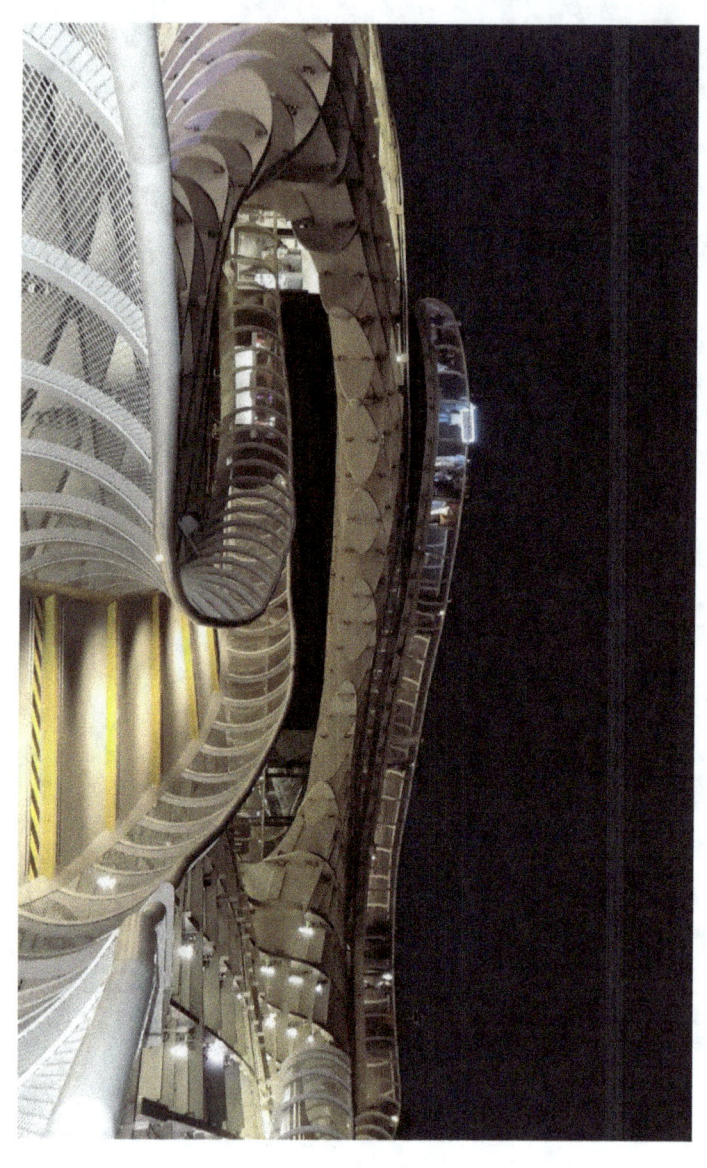

Metropol Parasol o Setas

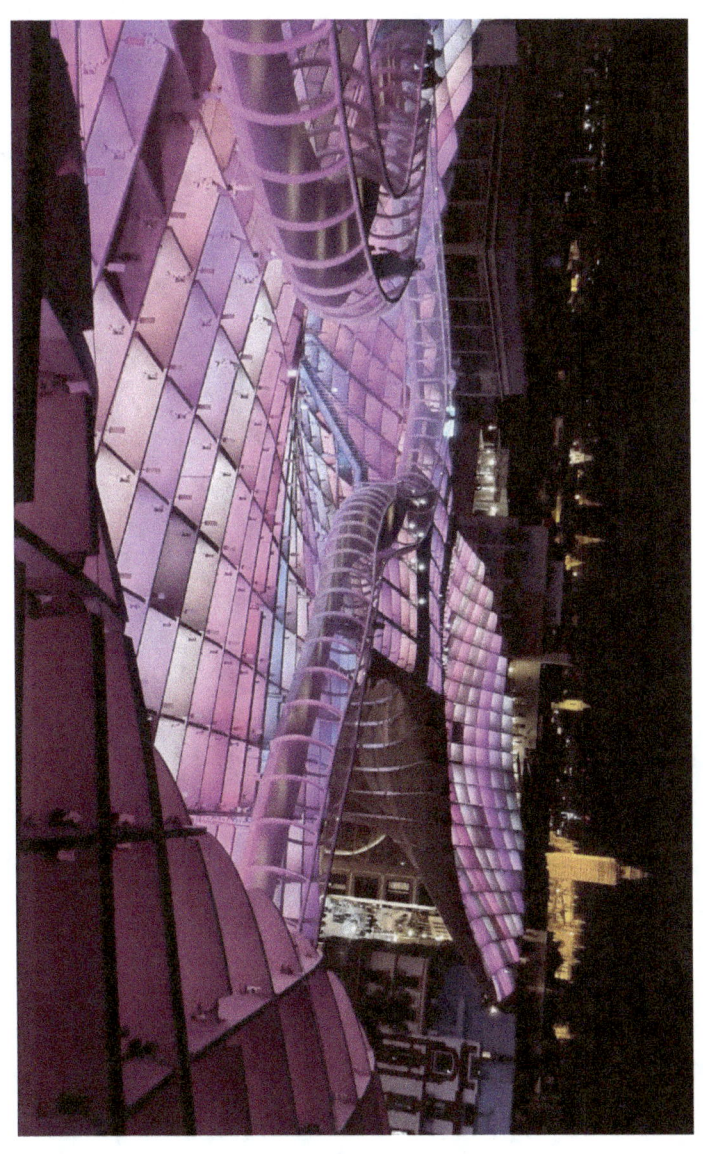

Metropol Parasol o Setas

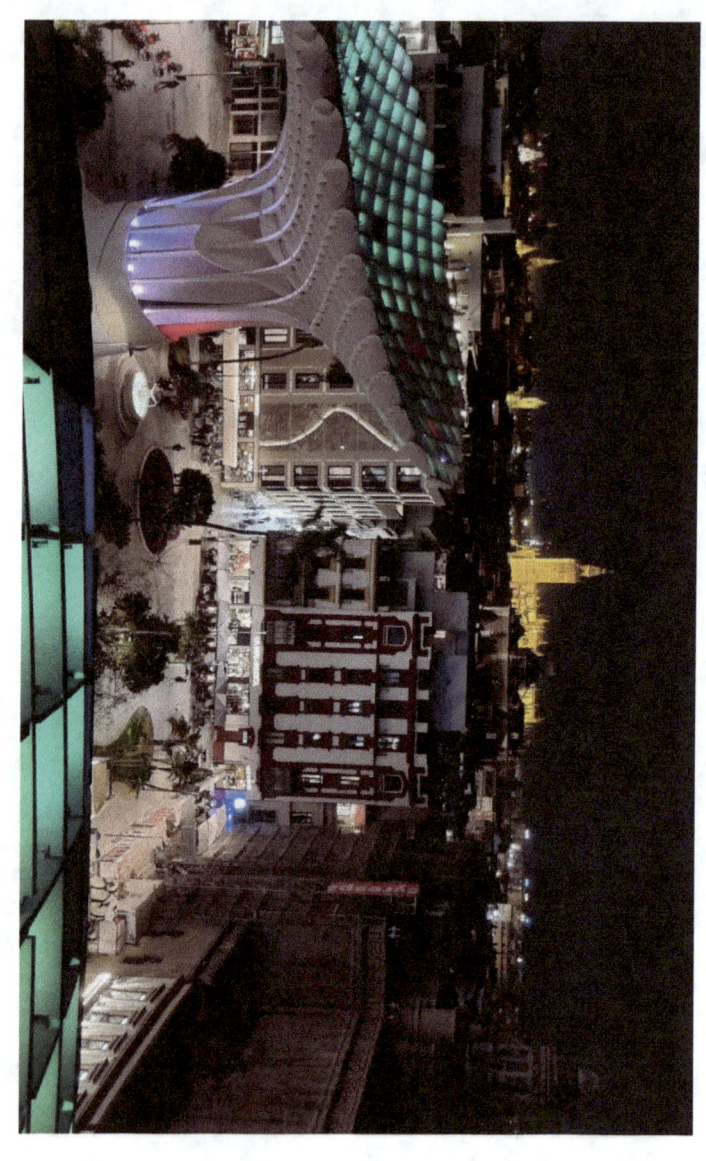

Metropol Parasol o Setas

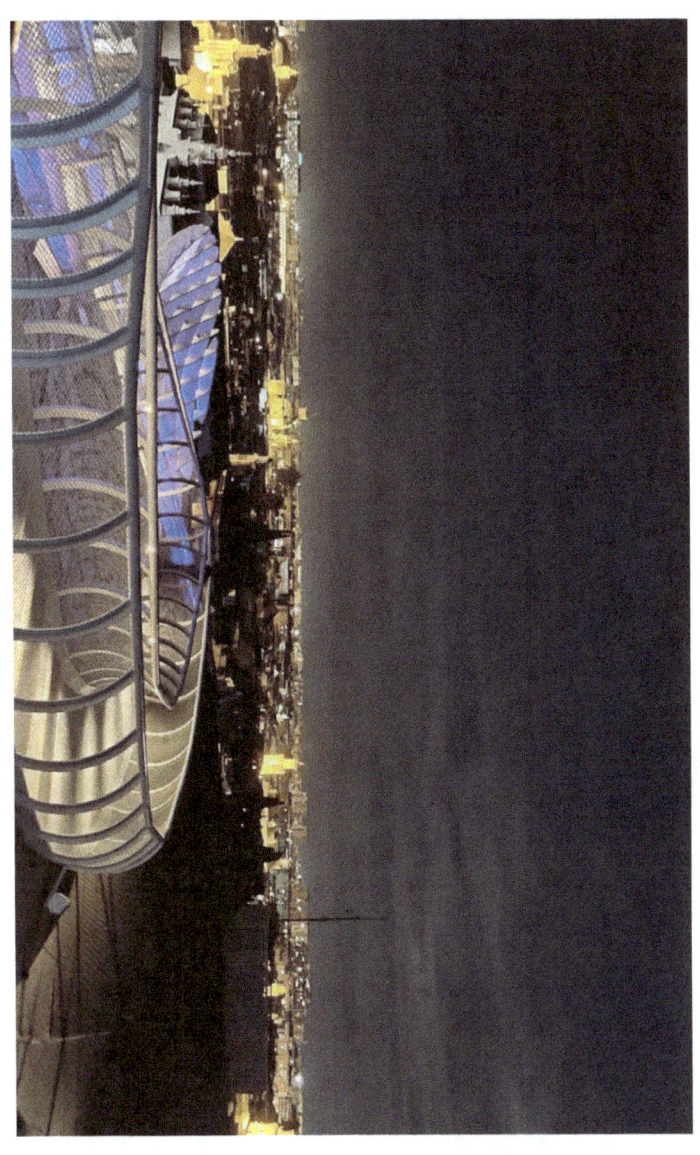

Metropol Parasol o Setas

Metropol Parasol o Setas

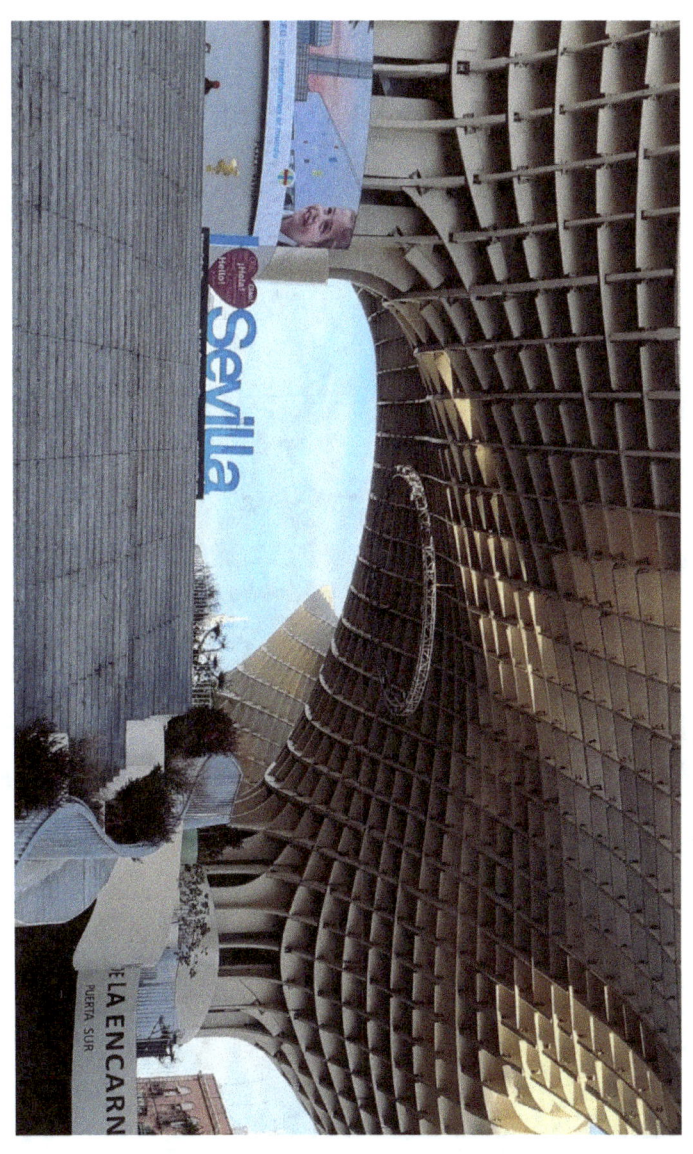

Metropol Parasol o Setas

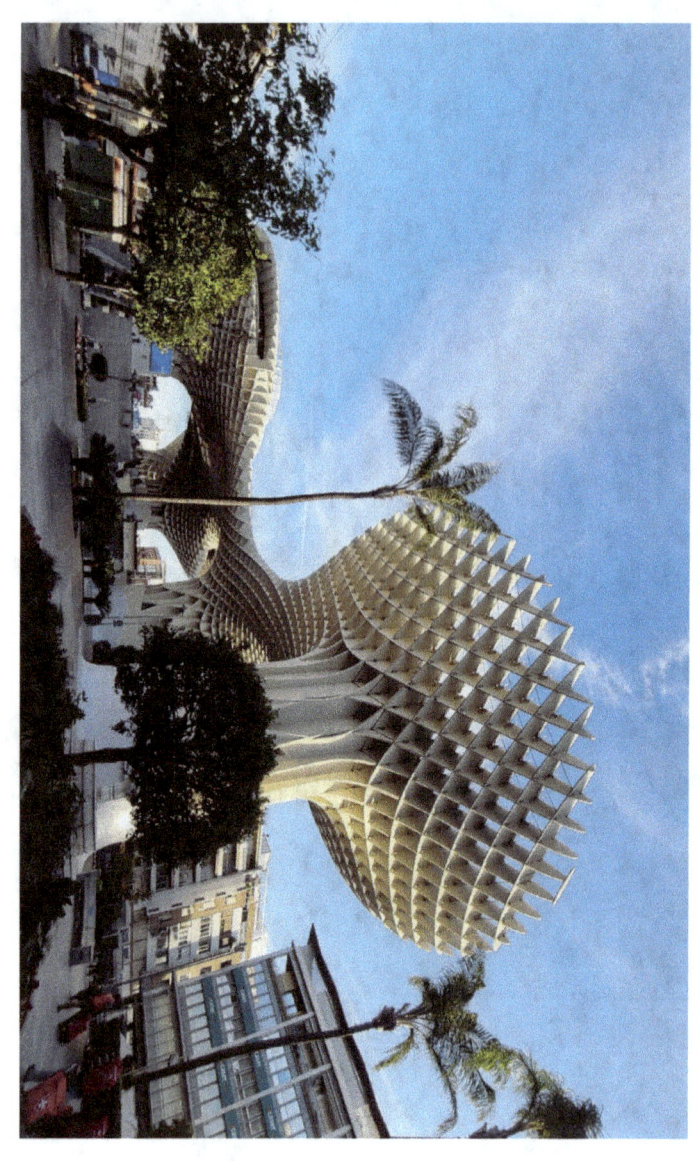

Metropol Parasol o Setas

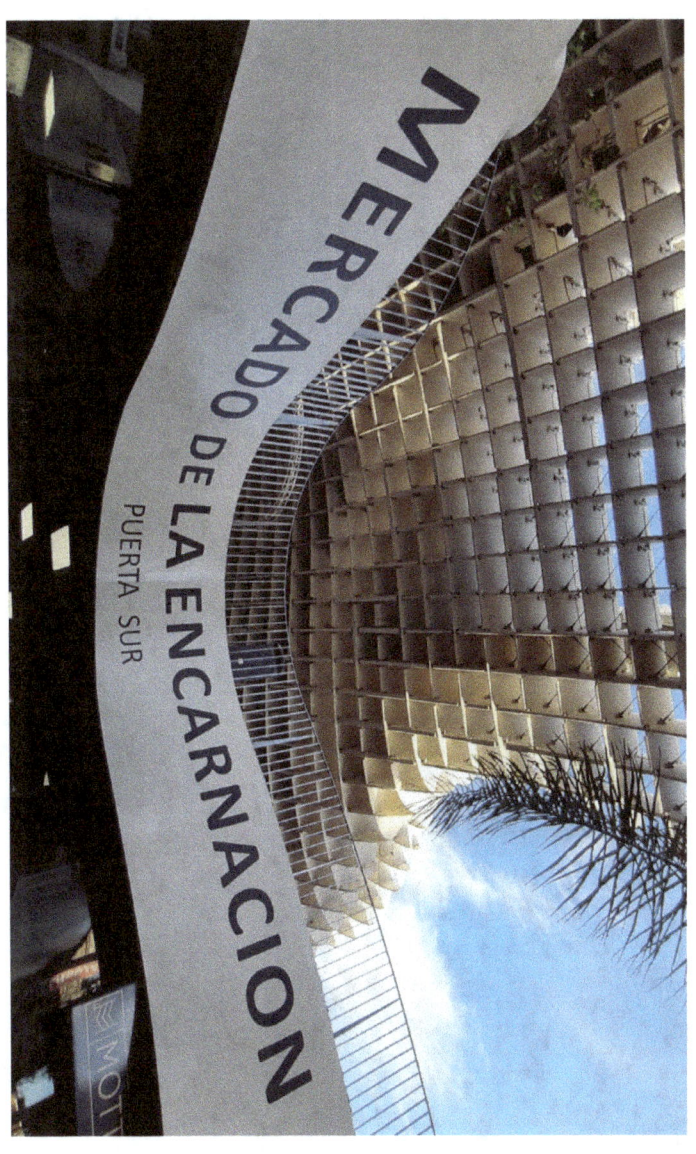

Metropol Parasol o Setas

Città - Ciudad – City

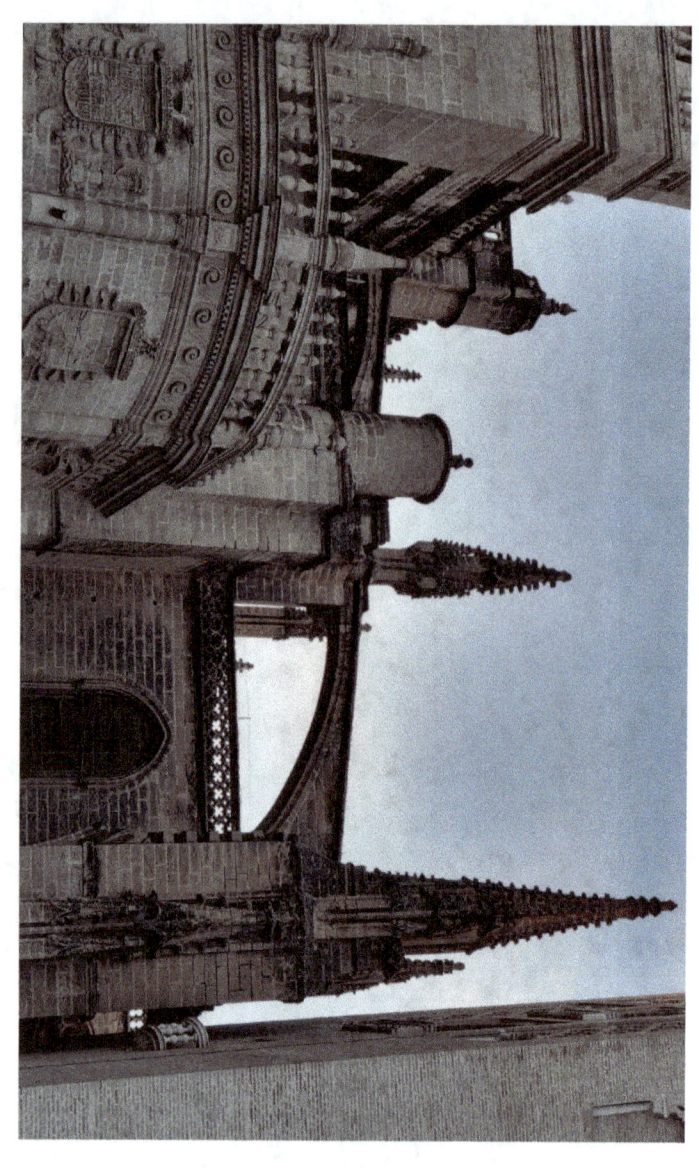

Città - Ciudad – City

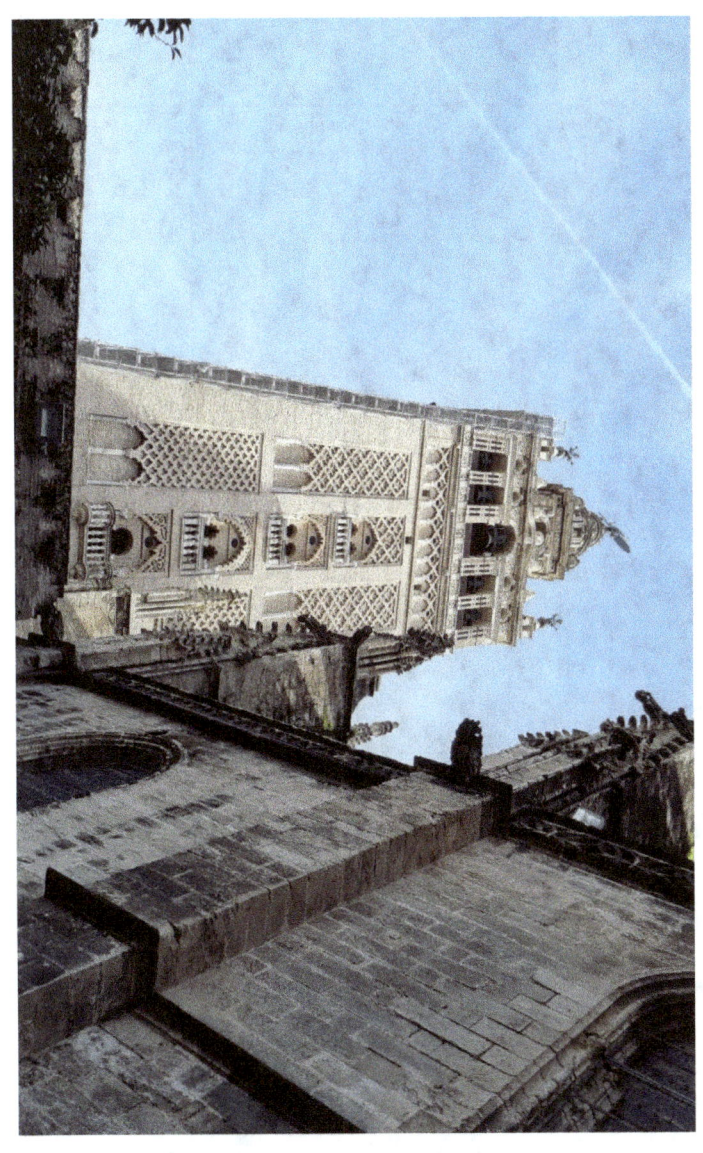

Catedral de Sevilla - Giralda

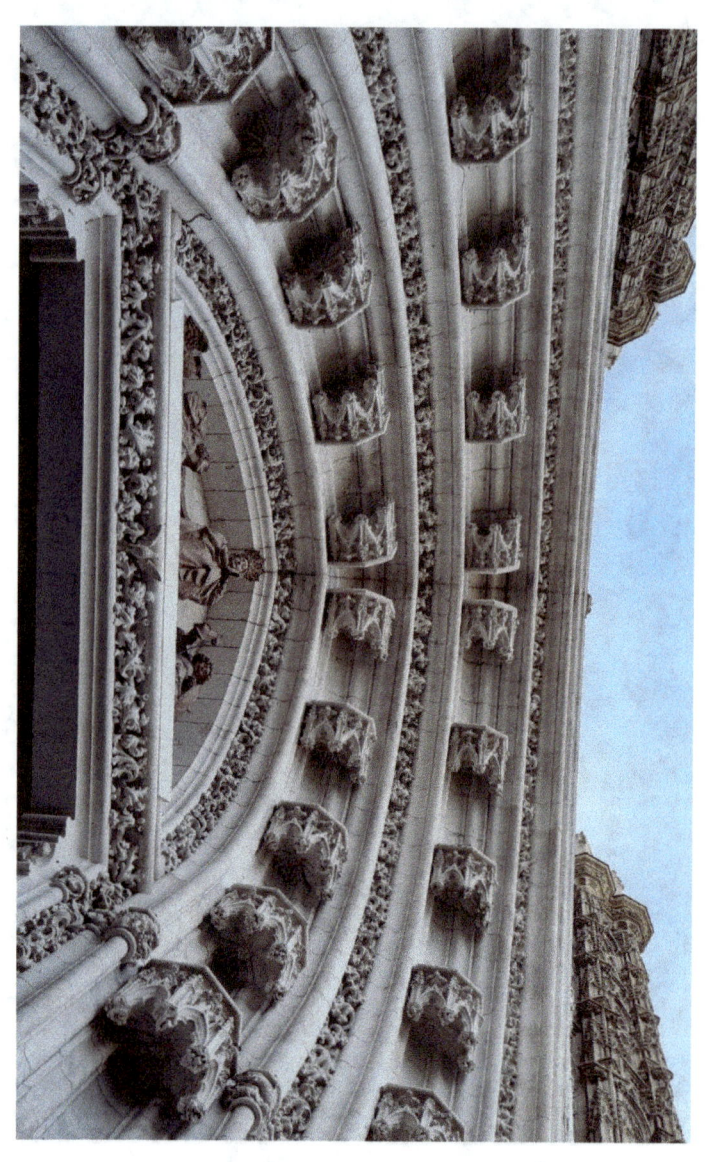

Catedral de Sevilla - Giralda

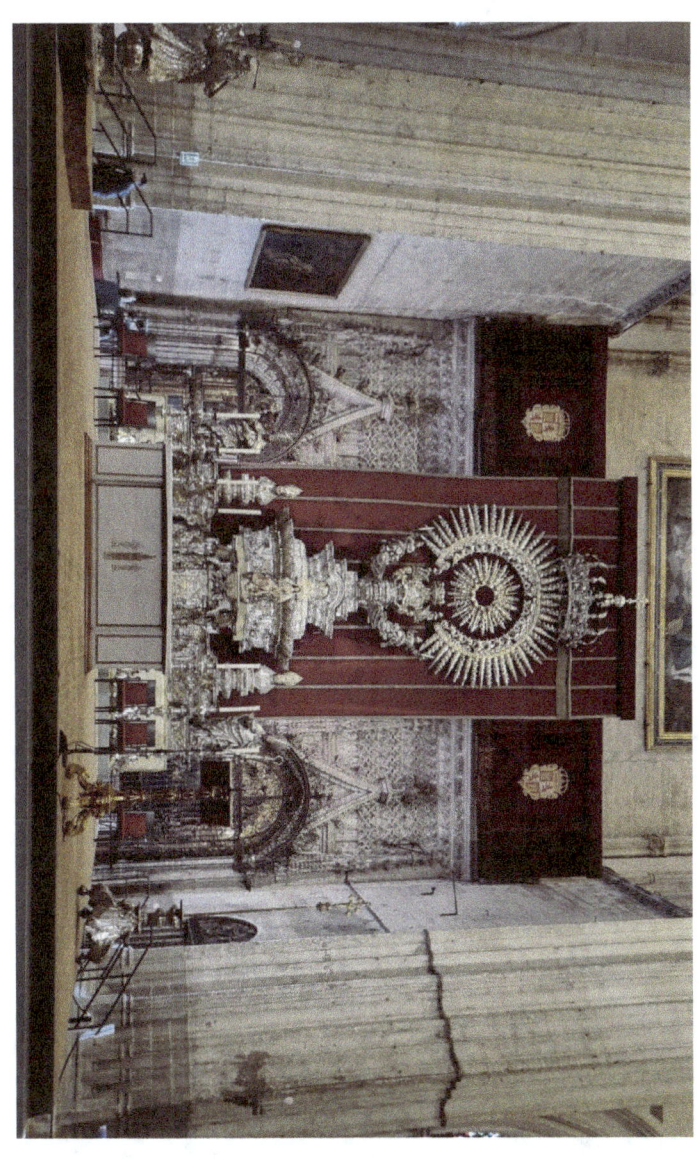

Catedral de Sevilla - Giralda

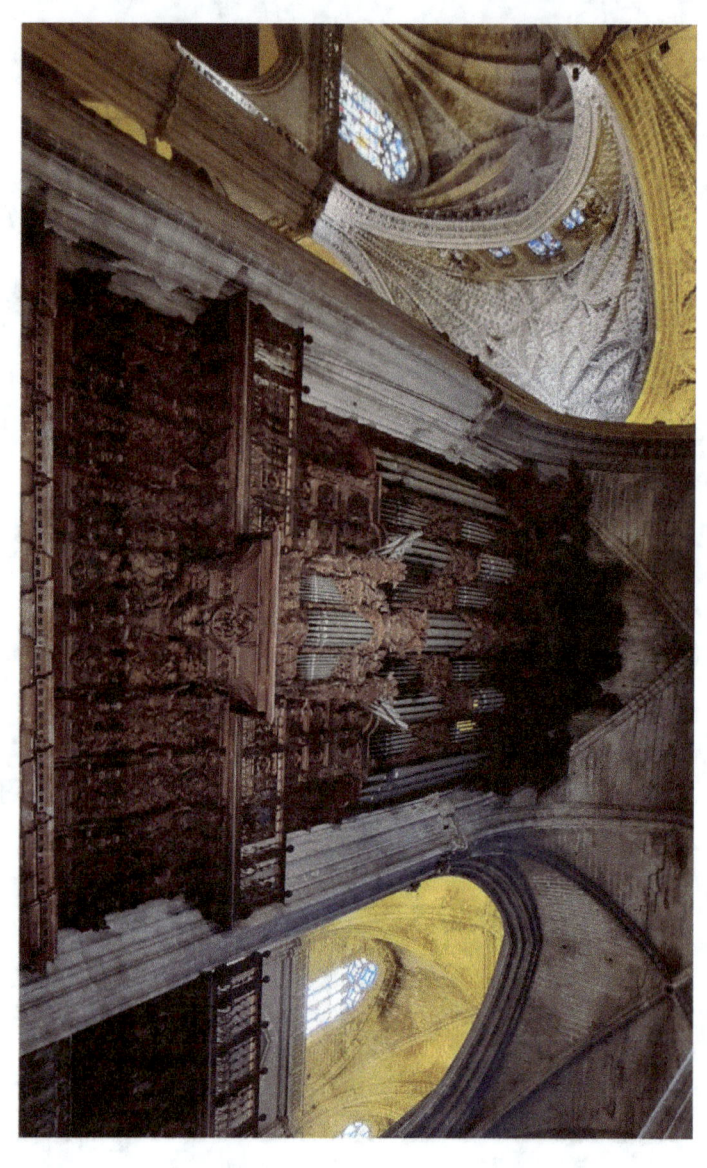

Catedral de Sevilla - Giralda

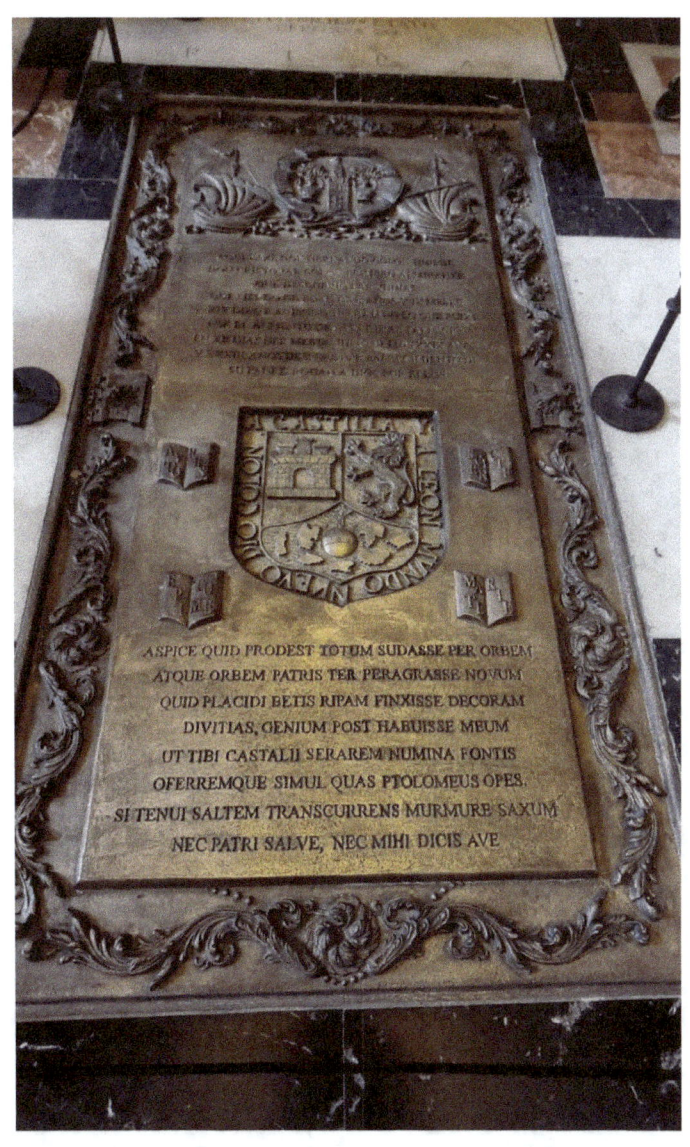

Catedral de Sevilla - Giralda

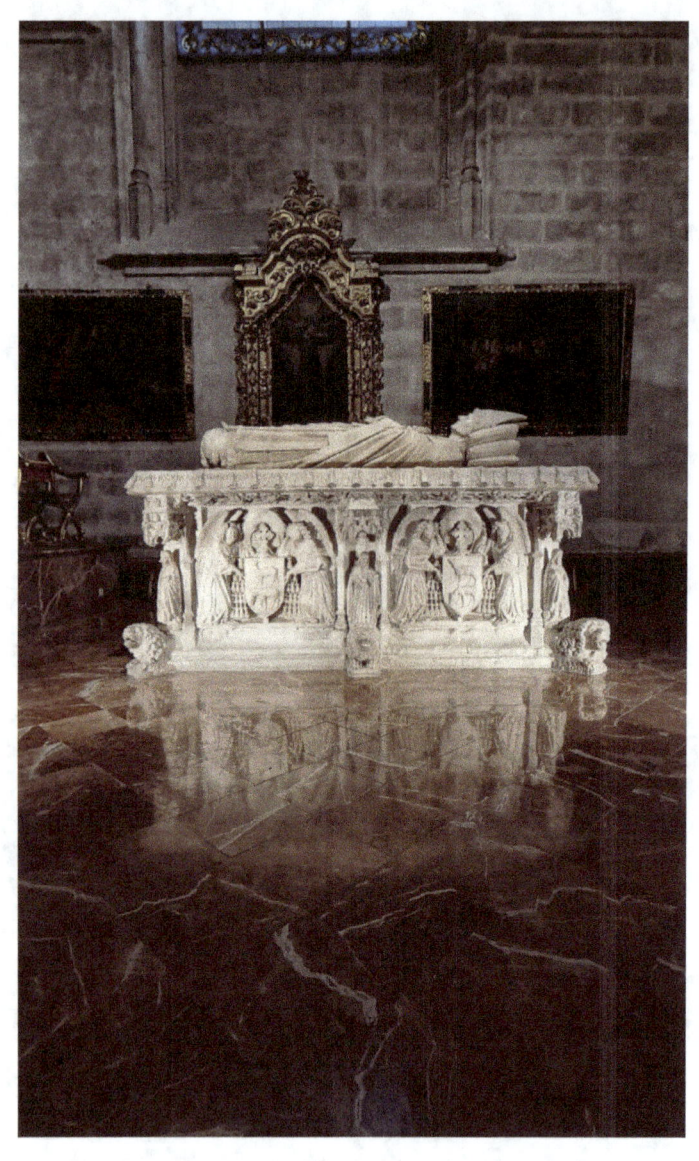

Catedral de Sevilla - Giralda

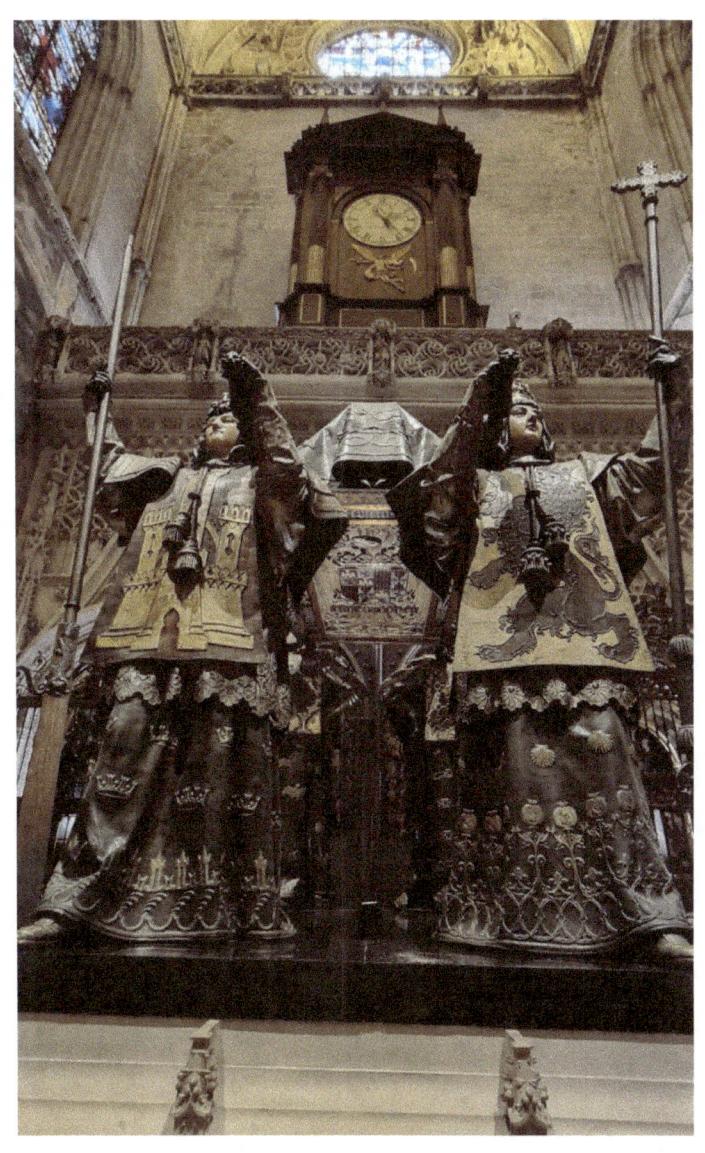

Catedral de Sevilla - Giralda

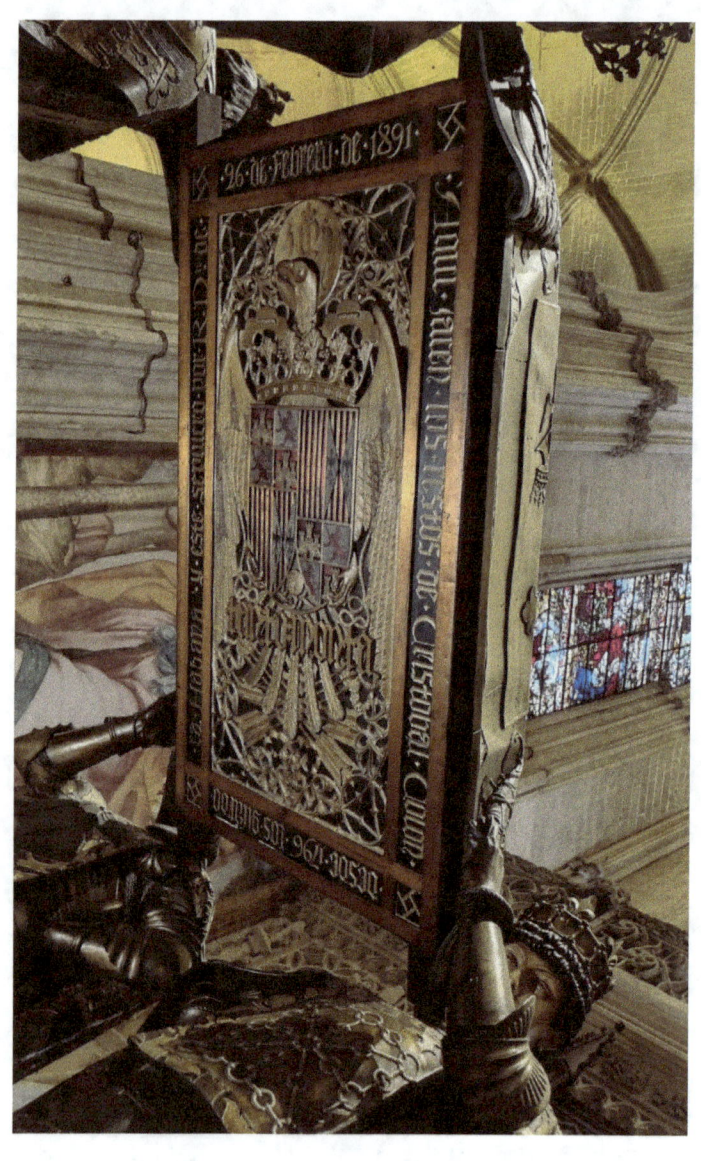

Catedral de Sevilla - Giralda

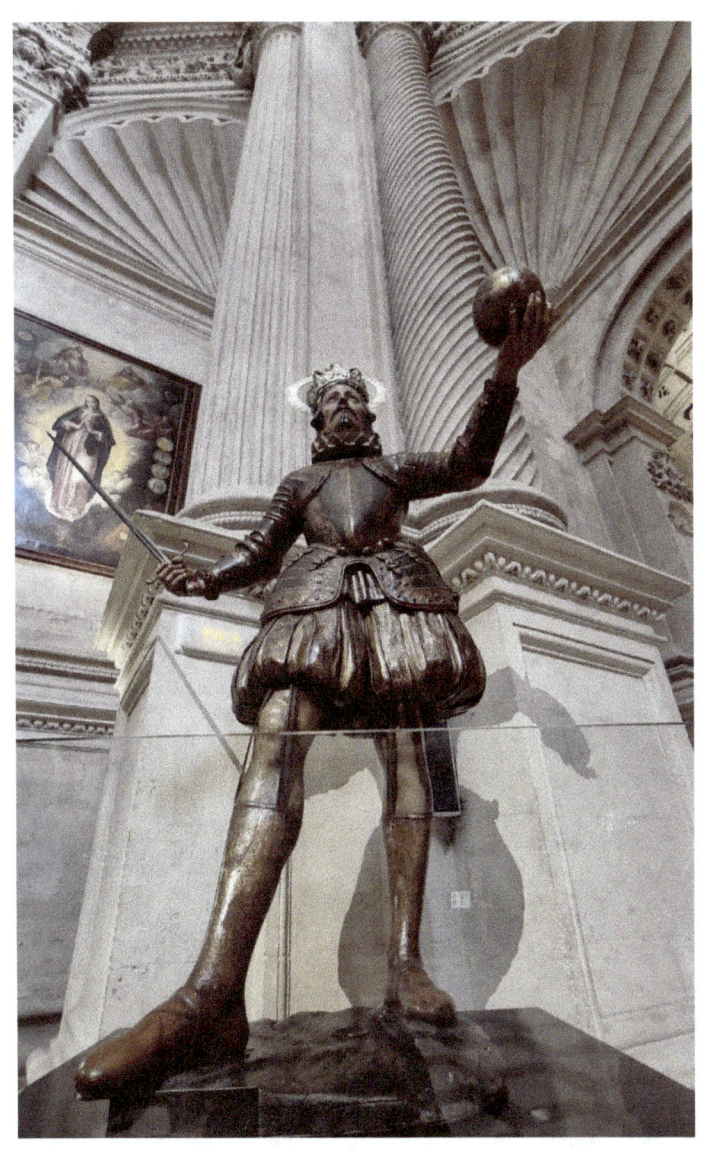

Catedral de Sevilla - Giralda

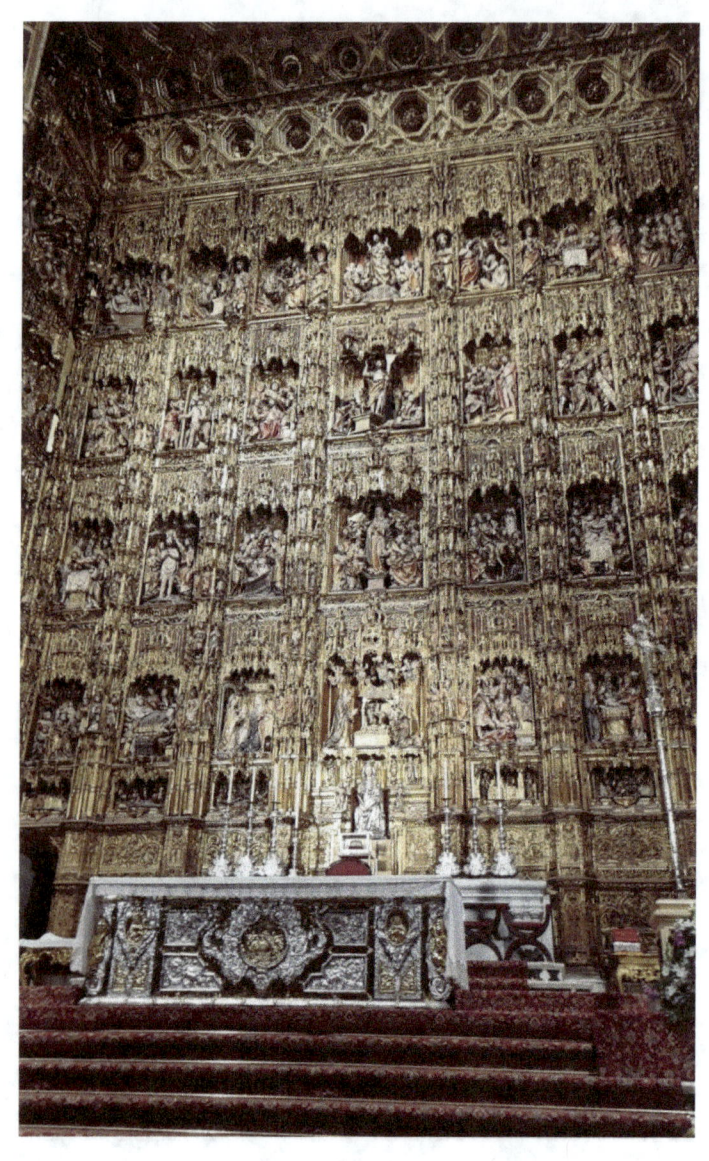

Catedral de Sevilla - Giralda

Catedral de Sevilla - Giralda

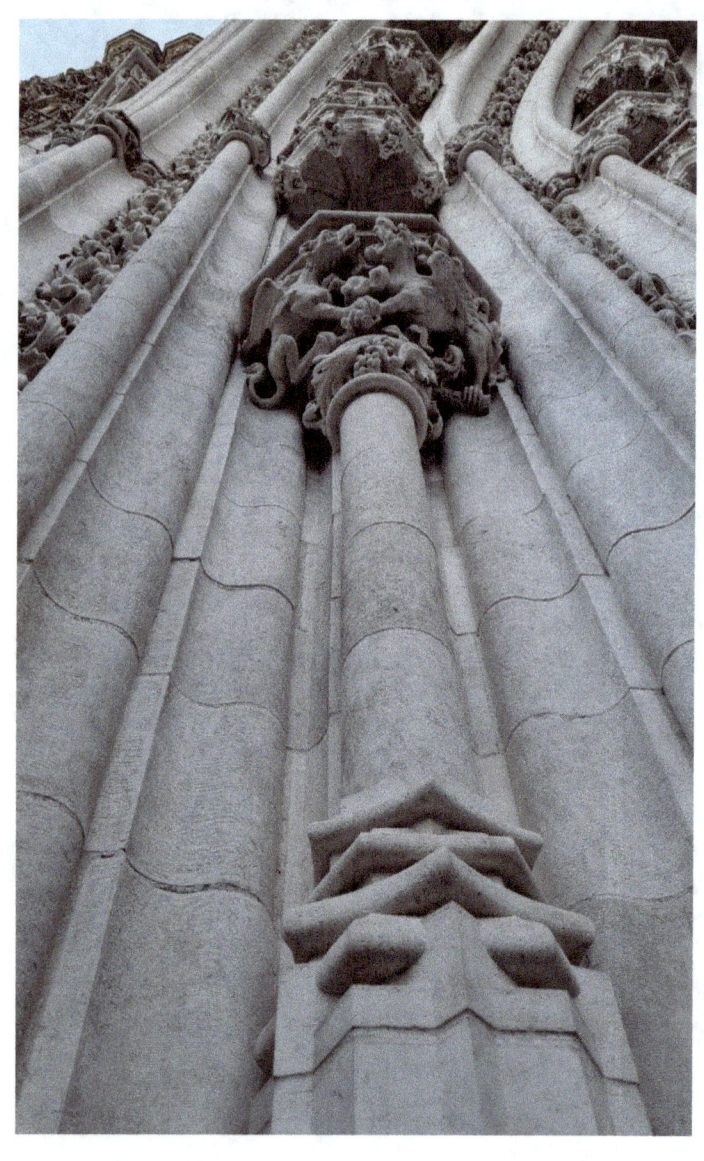

Catedral de Sevilla - Giralda

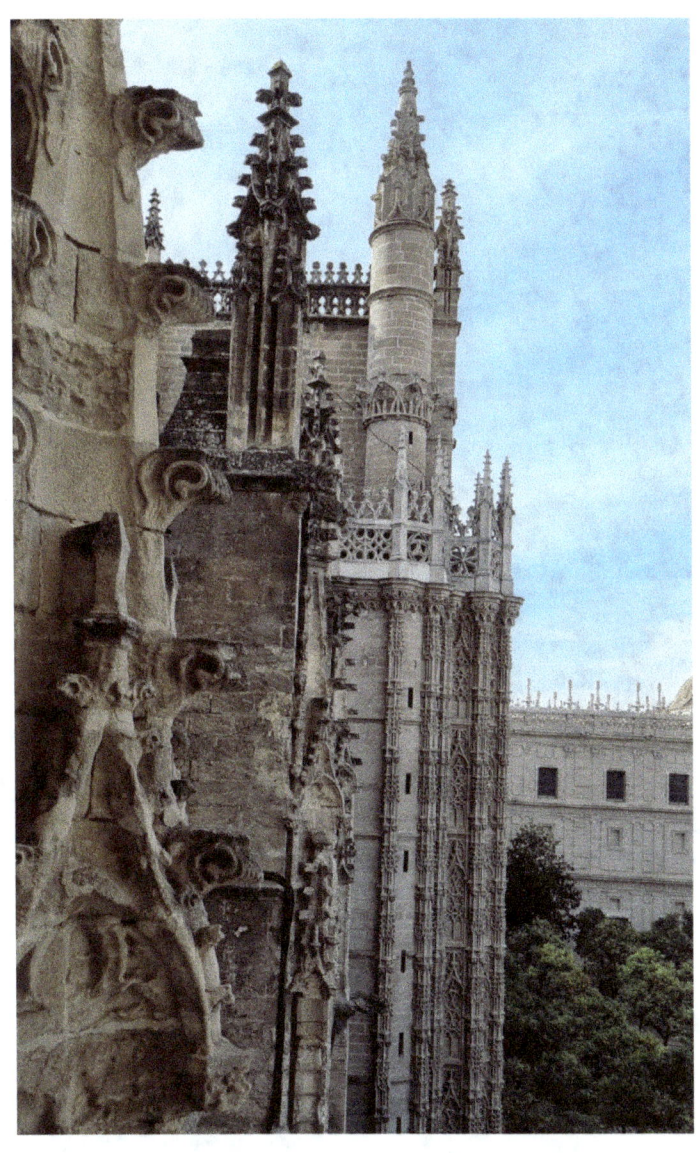

Catedral de Sevilla - Giralda

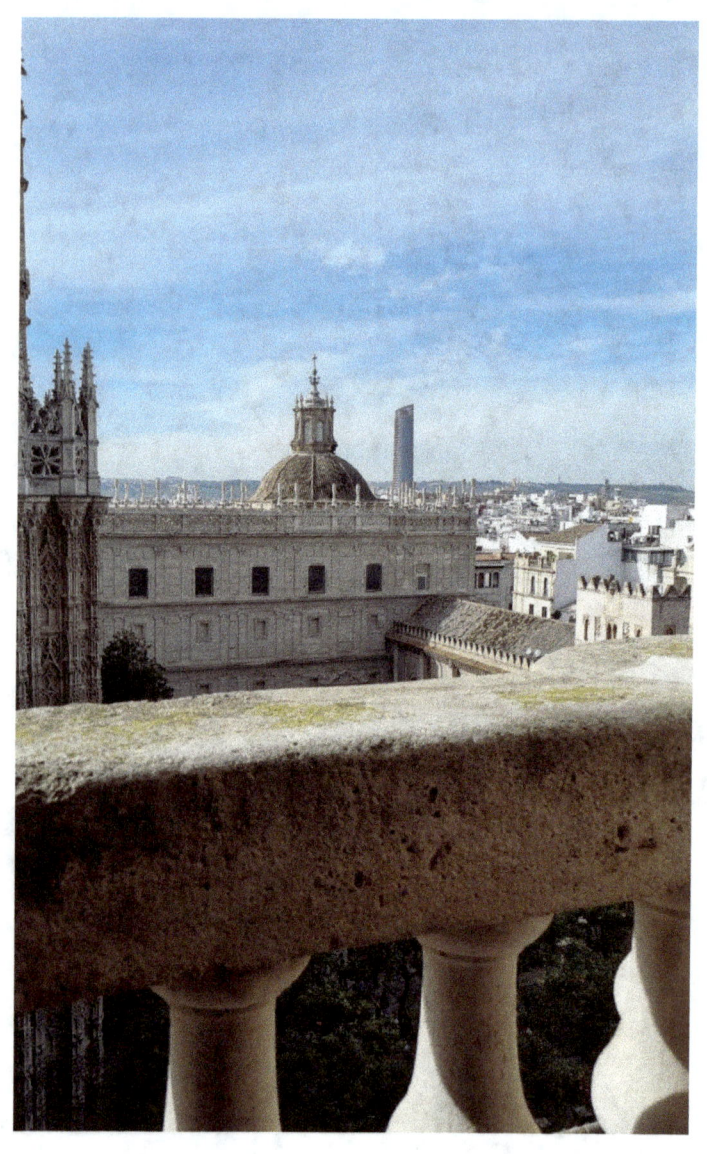

Catedral de Sevilla - Giralda

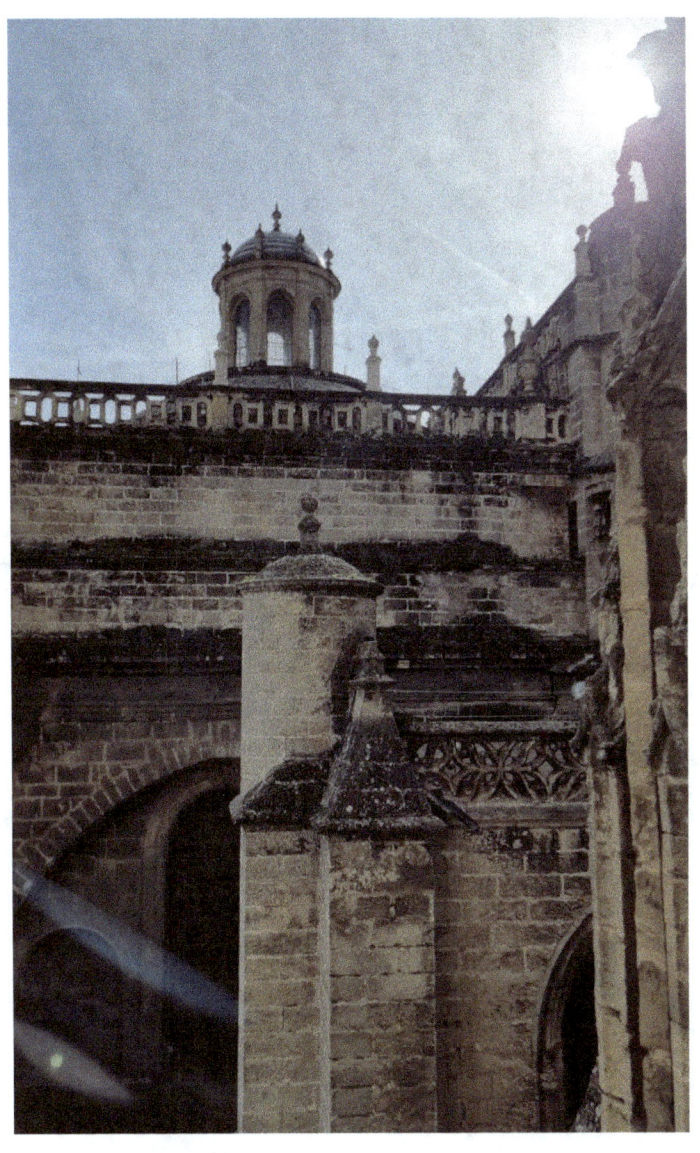

Catedral de Sevilla - Giralda

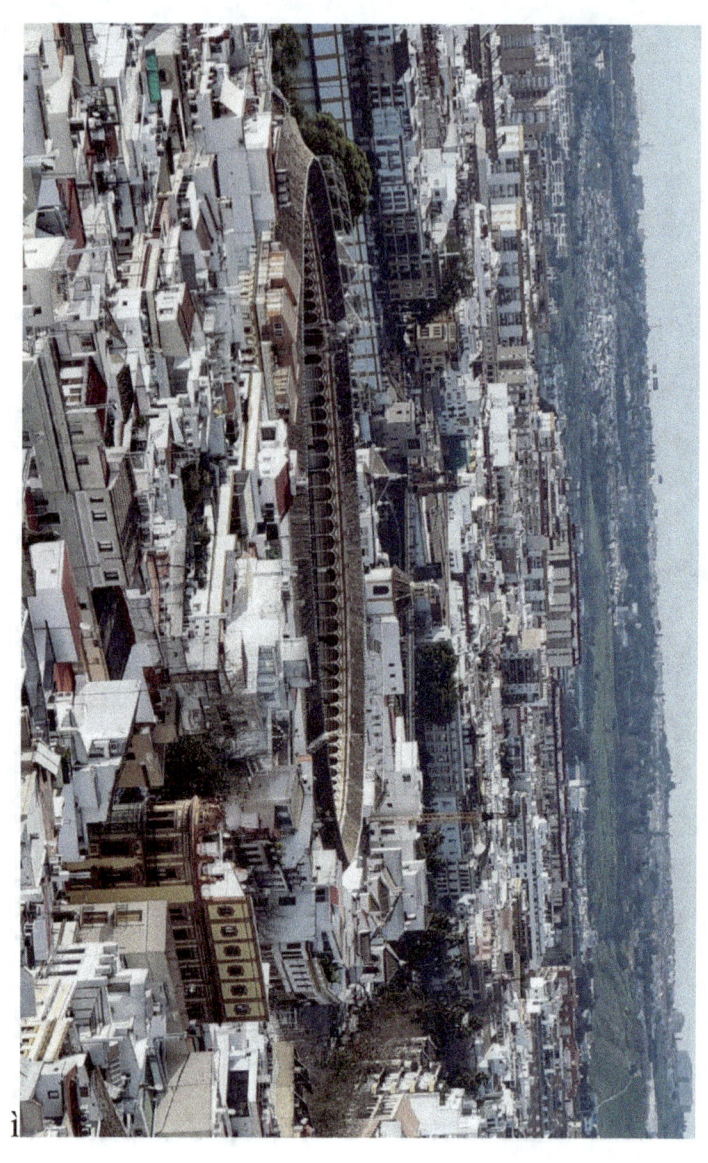

Città - Ciudad – City

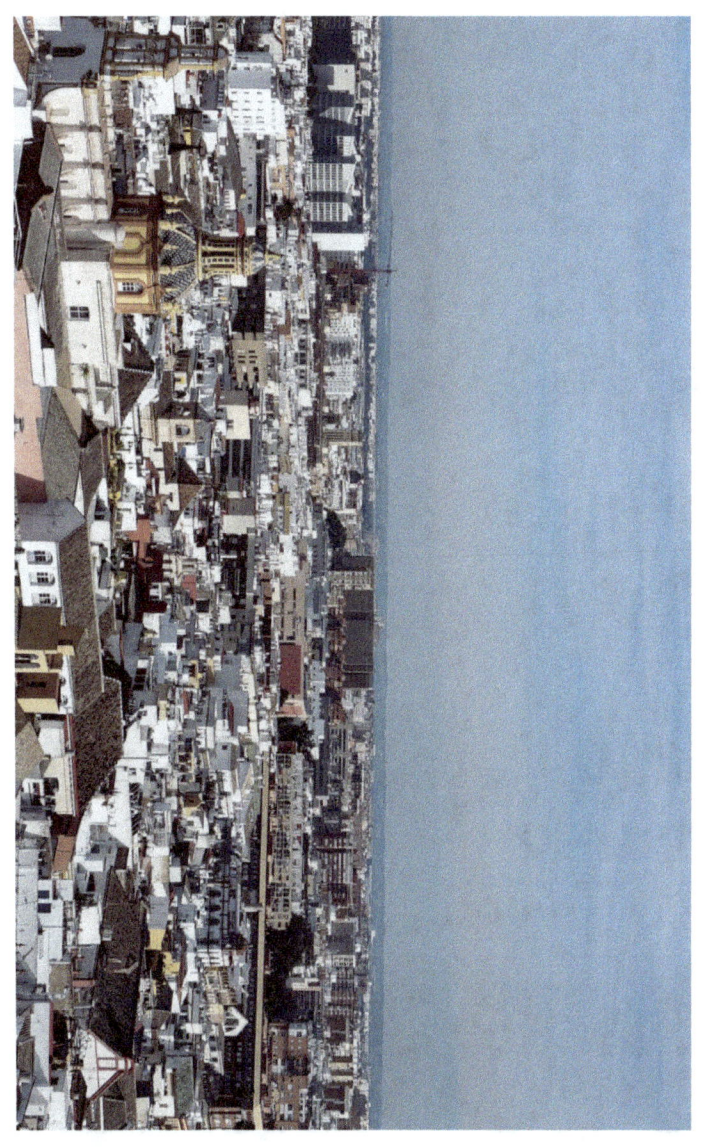

Città - Ciudad – City

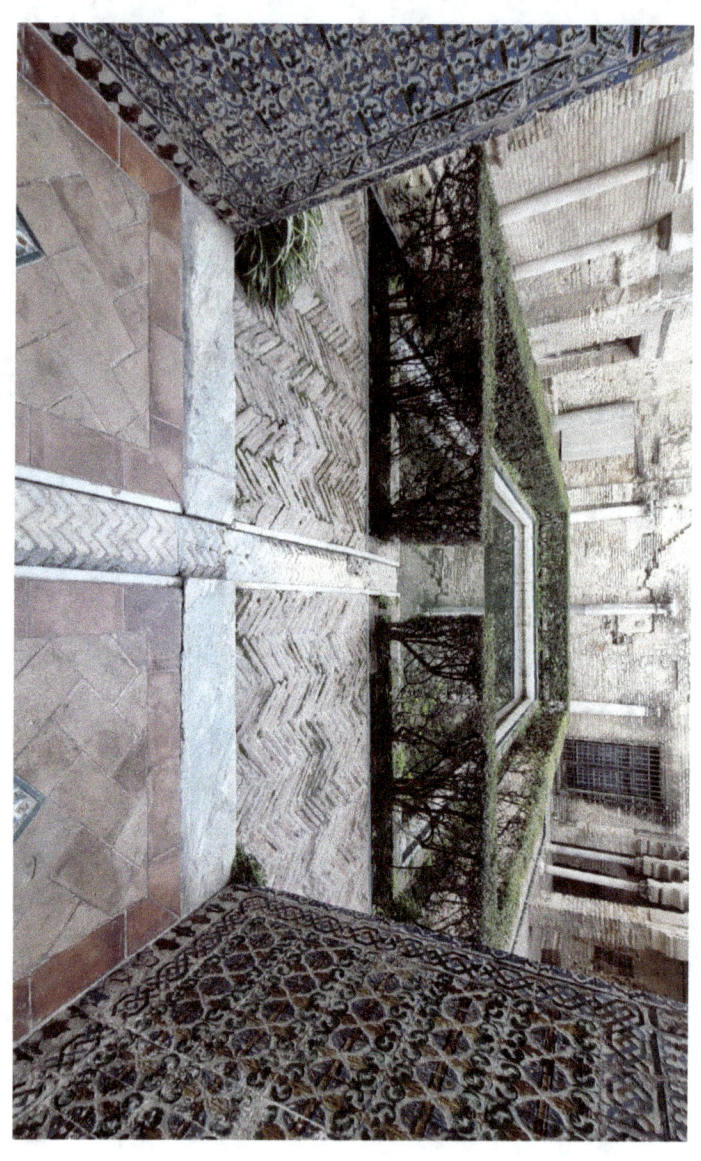

Real Alcázar de Sevilla

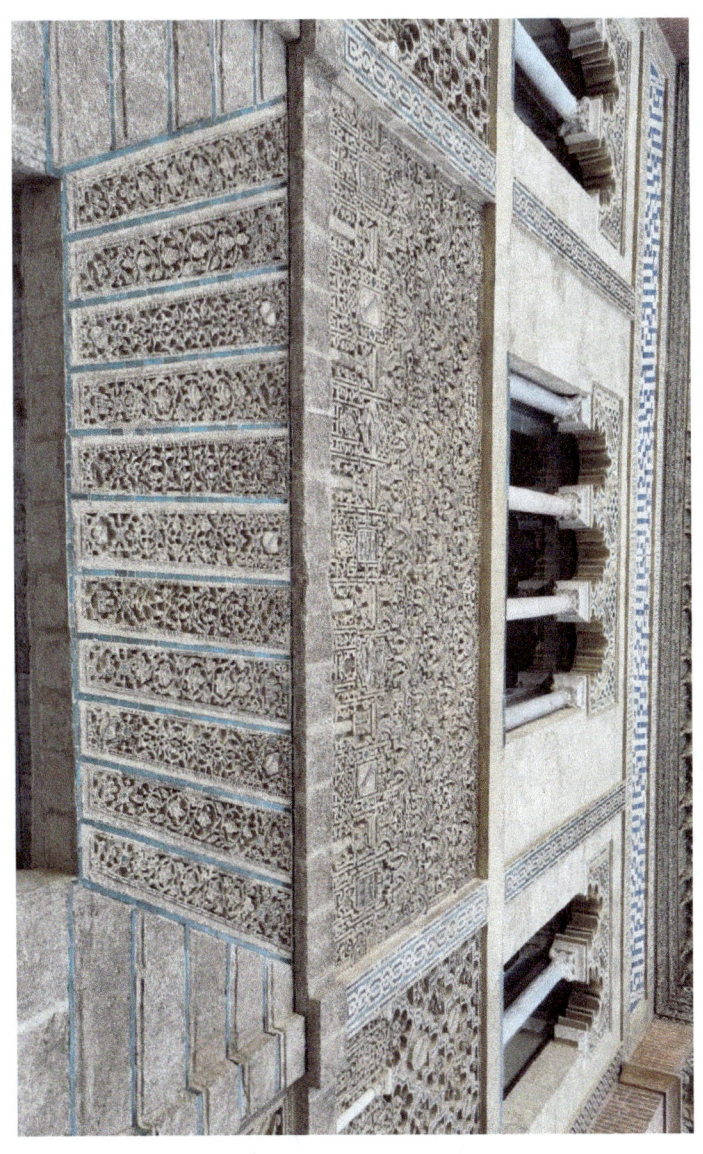

Real Alcázar de Sevilla

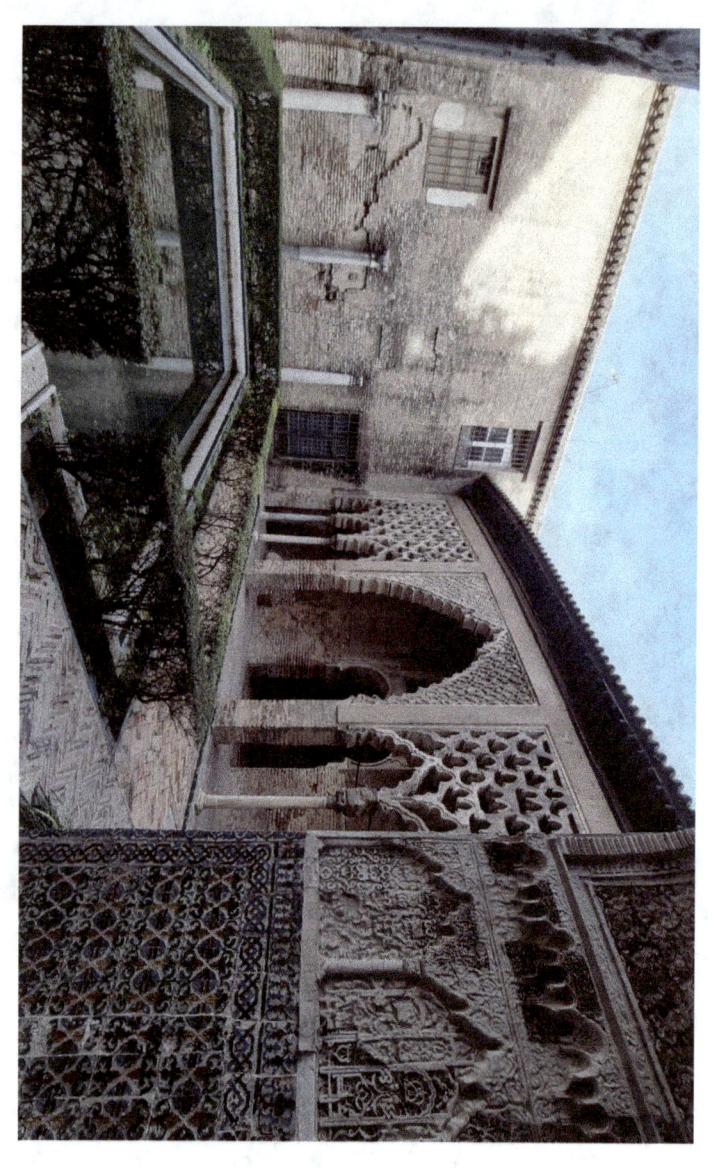

Real Alcázar de Sevilla

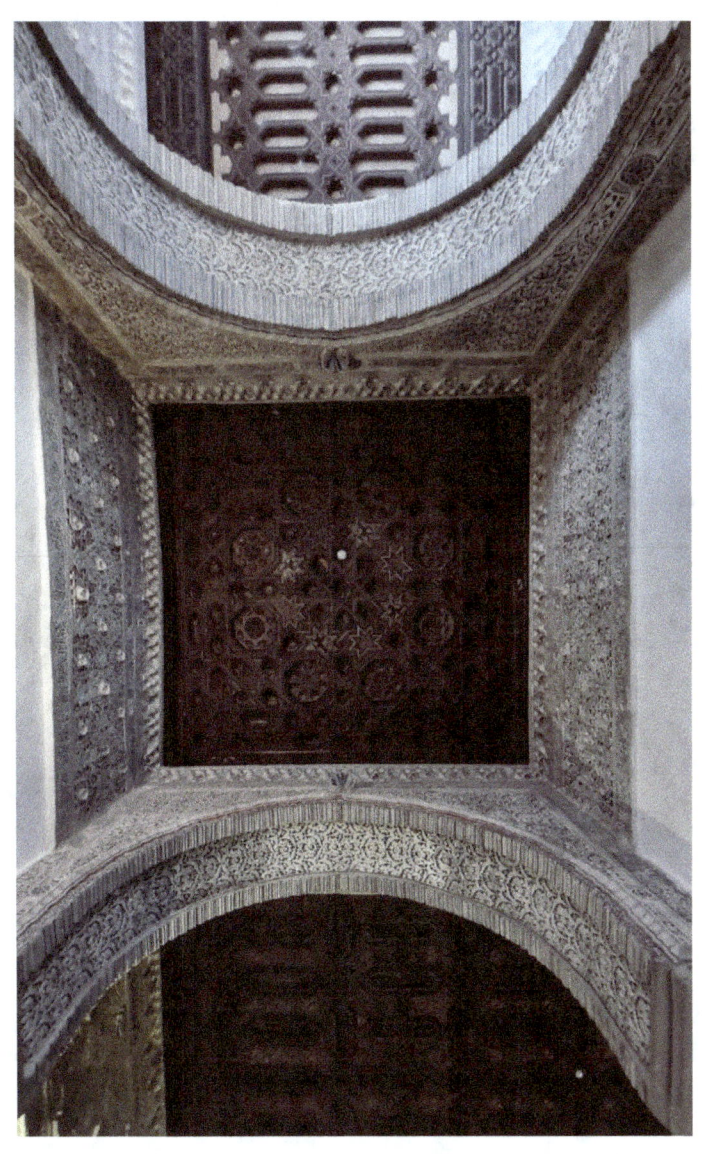

Real Alcázar de Sevilla

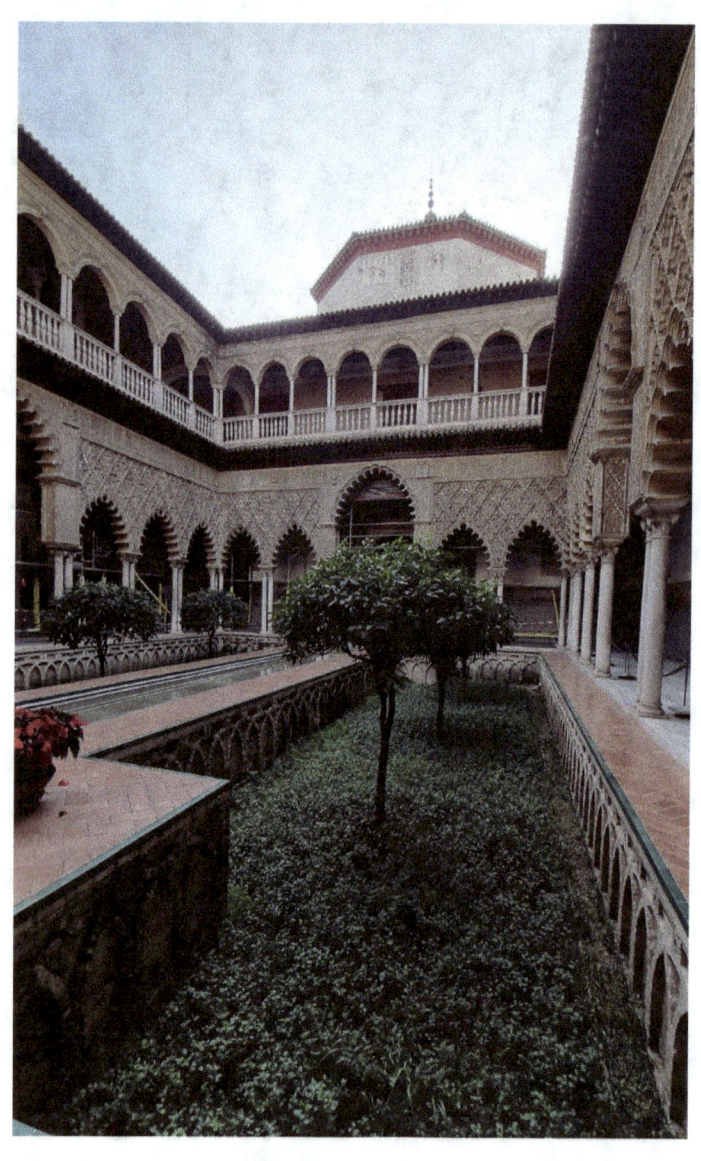
Real Alcázar de Sevilla

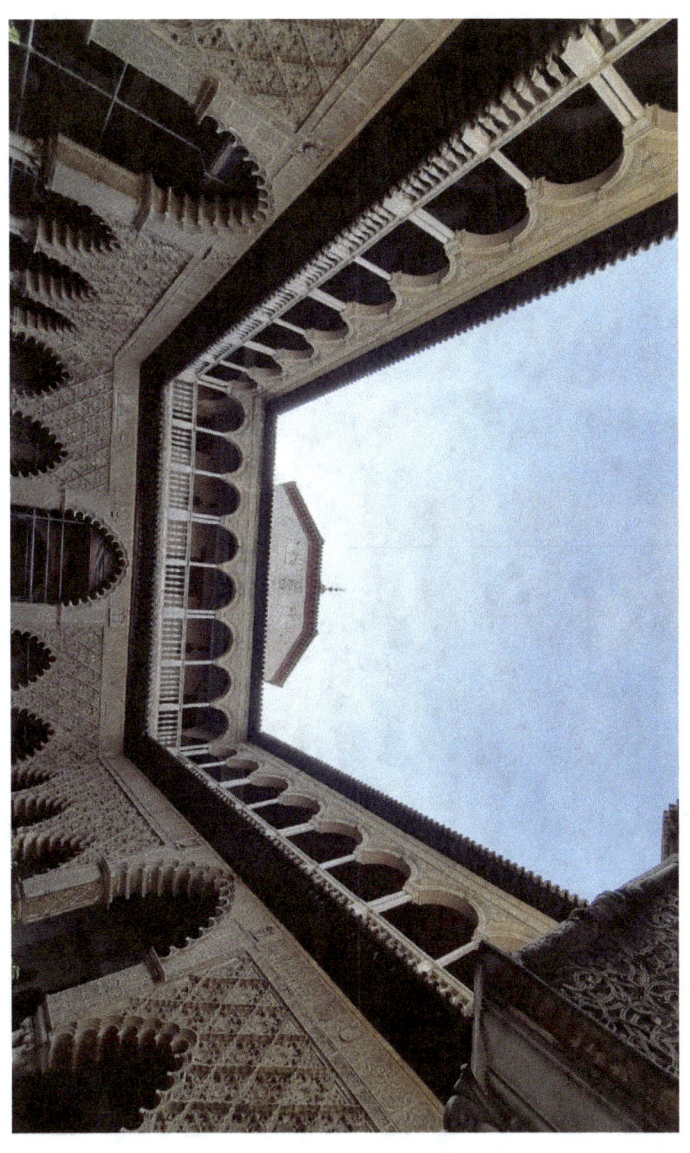

Real Alcázar de Sevilla

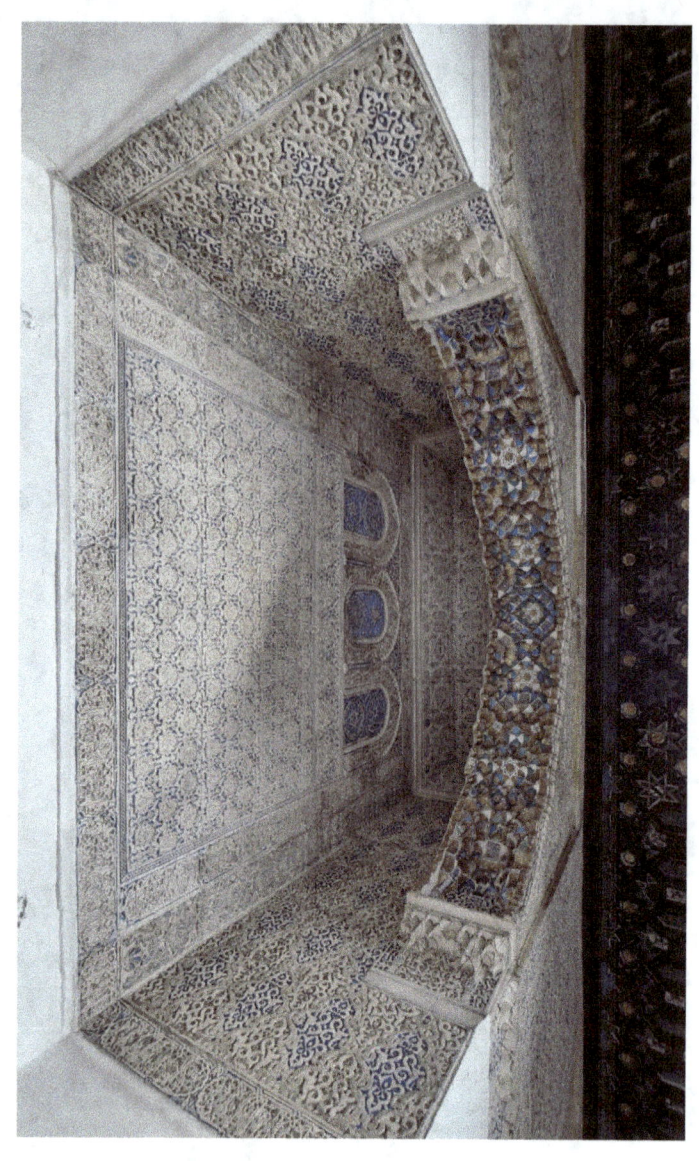

Real Alcázar de Sevilla

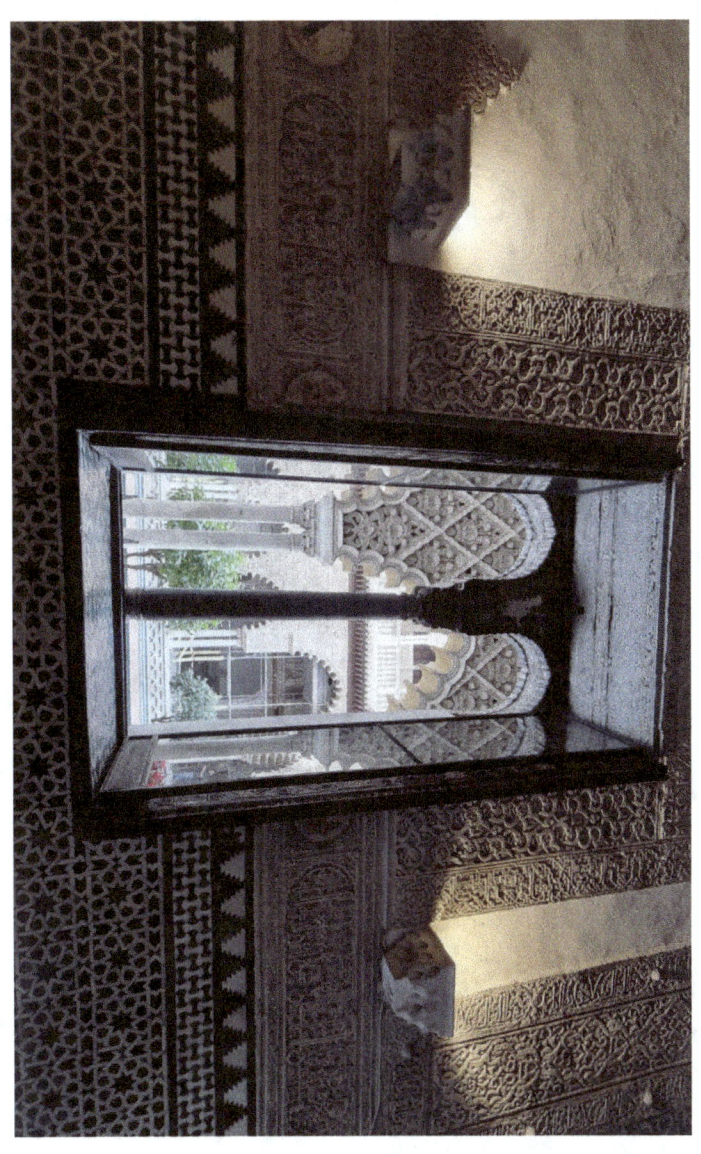

Real Alcázar de Sevilla

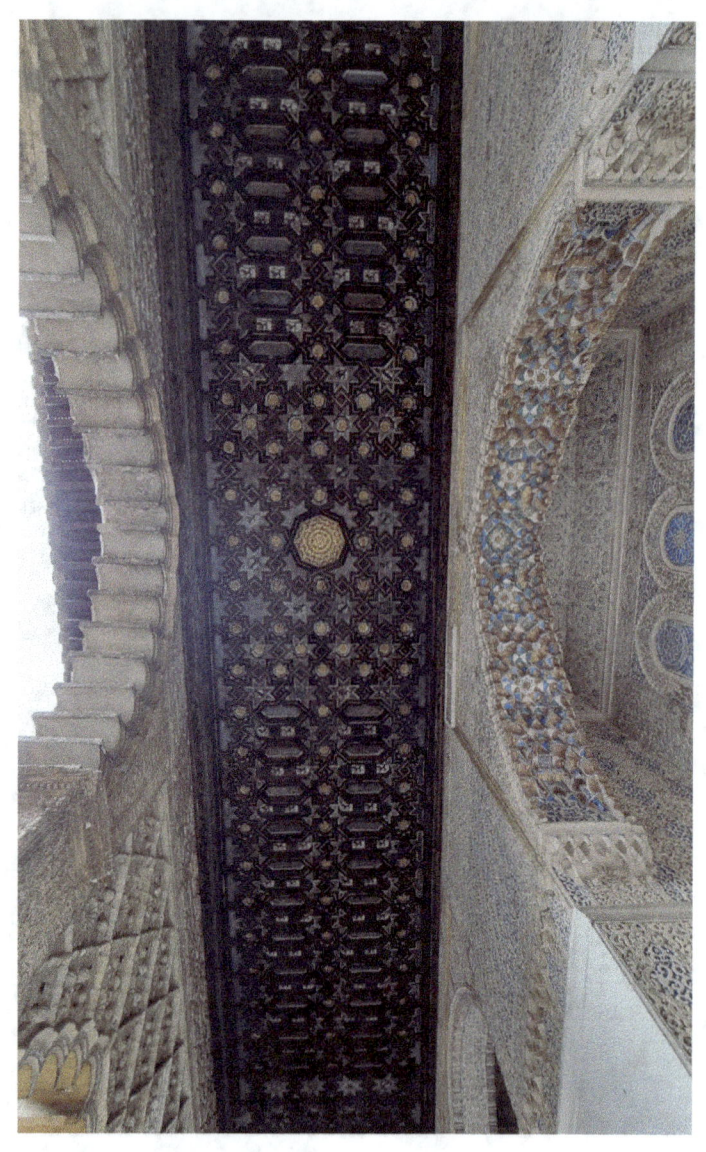

Real Alcázar de Sevilla

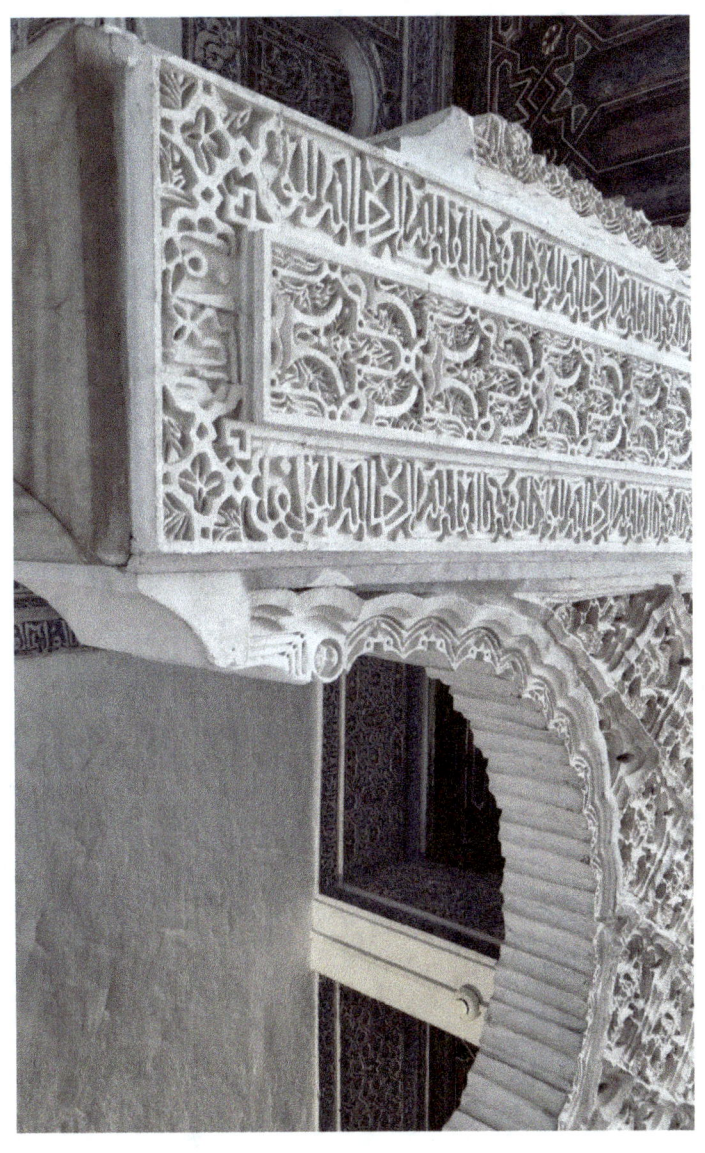

Real Alcázar de Sevilla

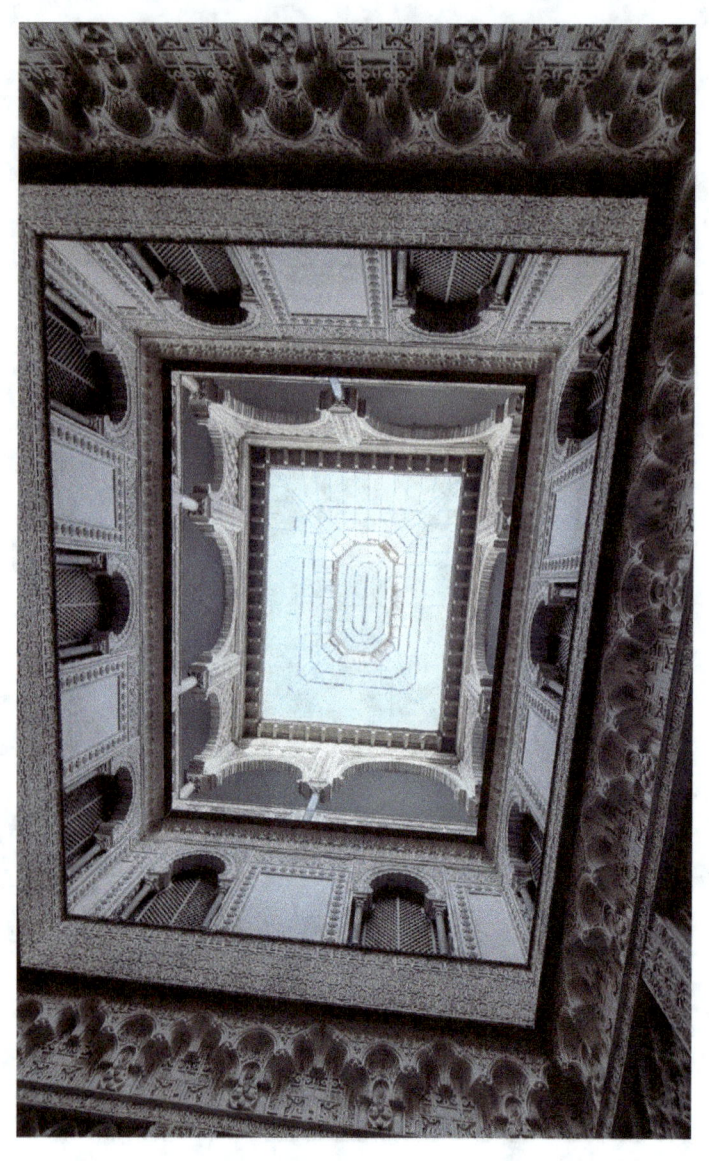

Real Alcázar de Sevilla

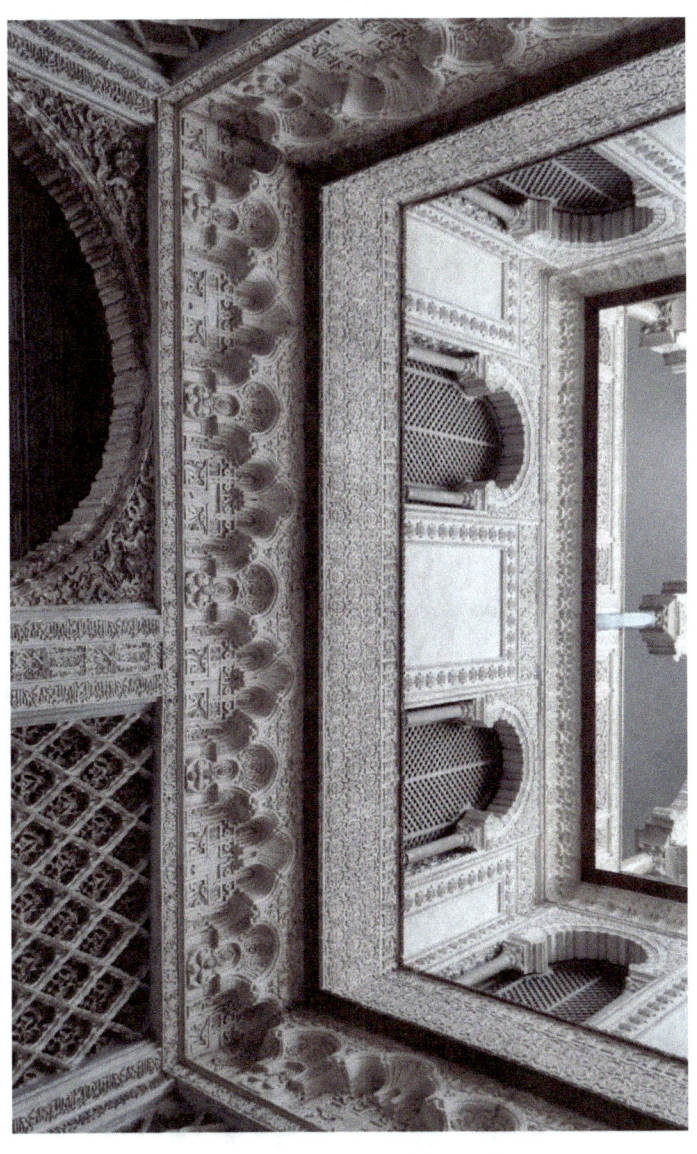

Real Alcázar de Sevilla

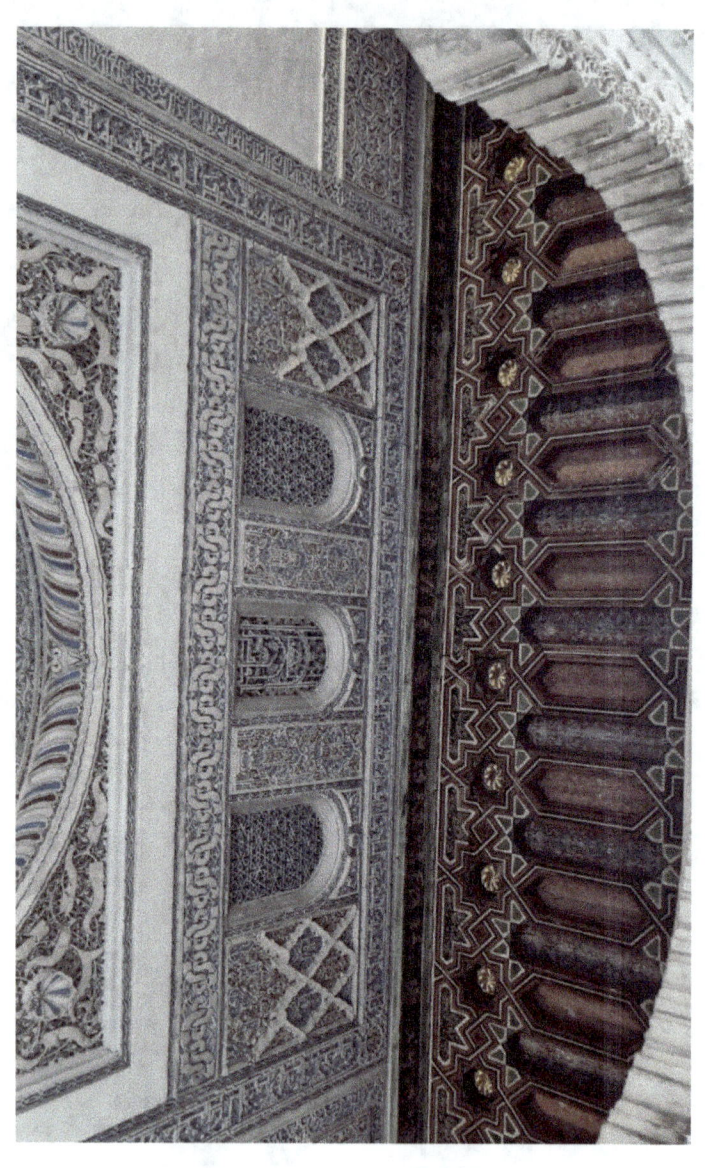

Real Alcázar de Sevilla

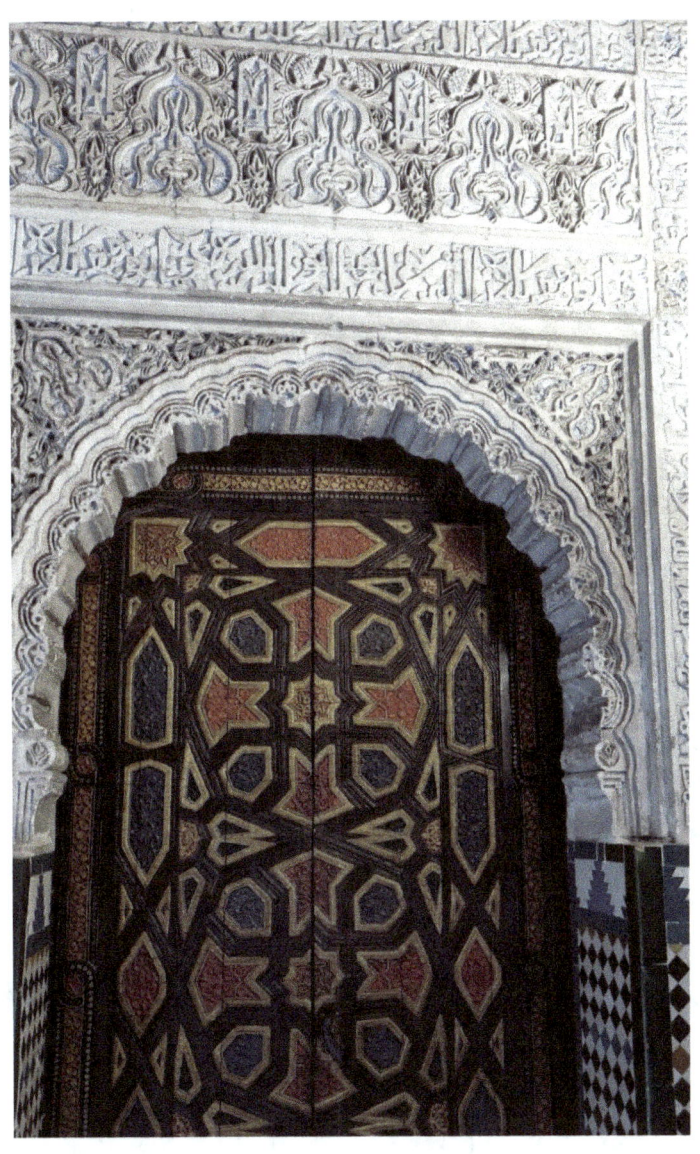

Real Alcázar de Sevilla

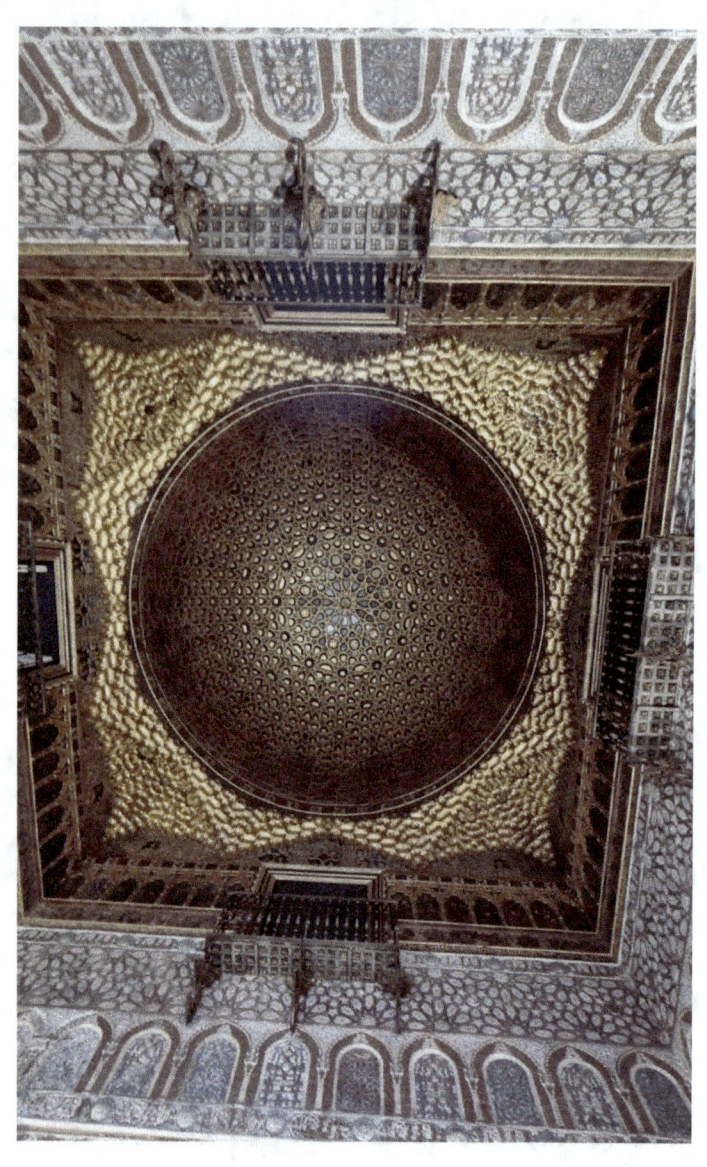

Real Alcázar de Sevilla

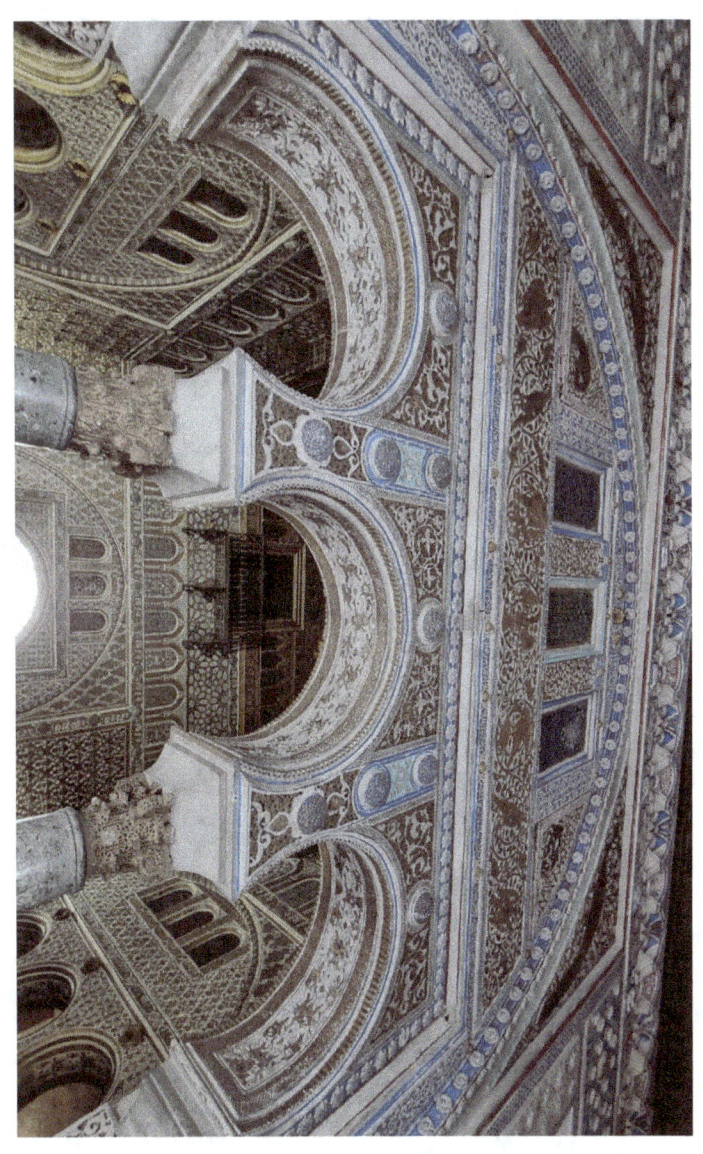

Real Alcázar de Sevilla

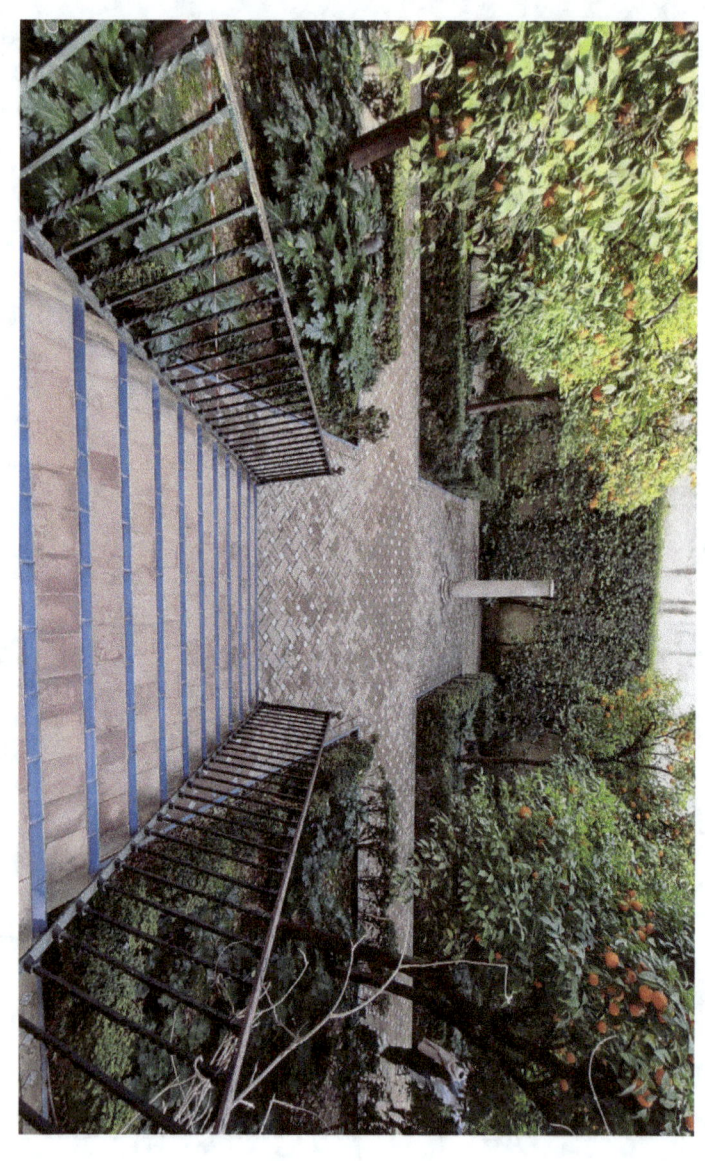

Real Alcázar de Sevilla

Real Alcázar de Sevilla

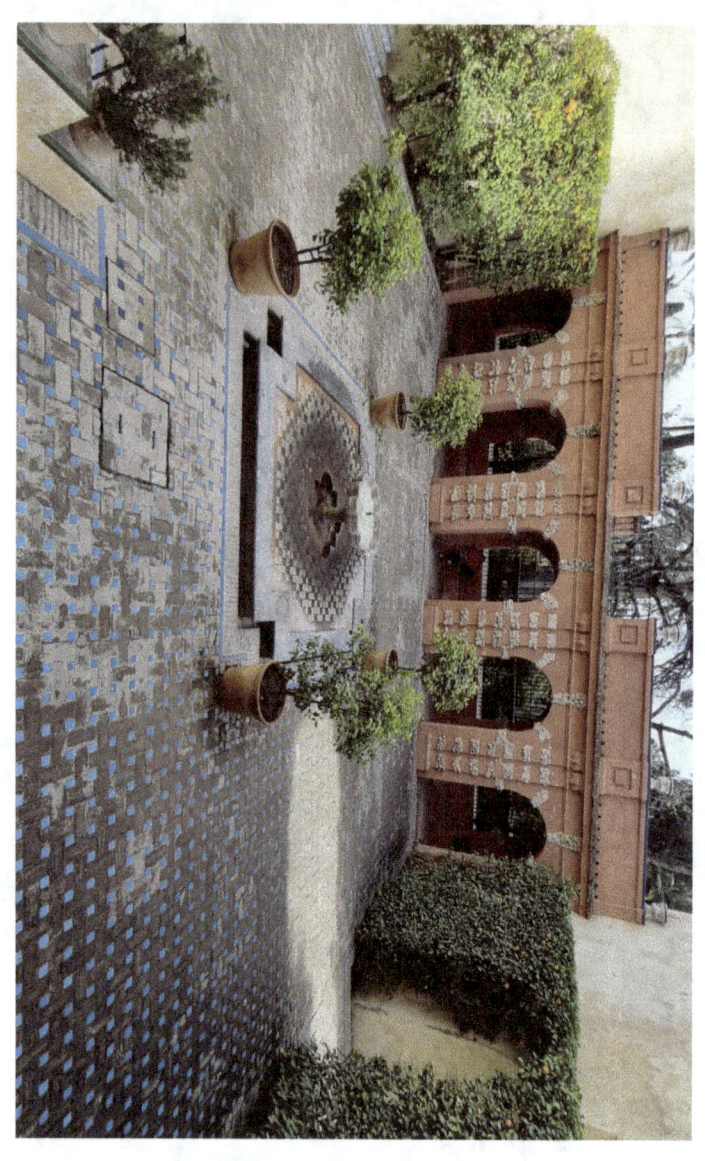

Real Alcázar de Sevilla

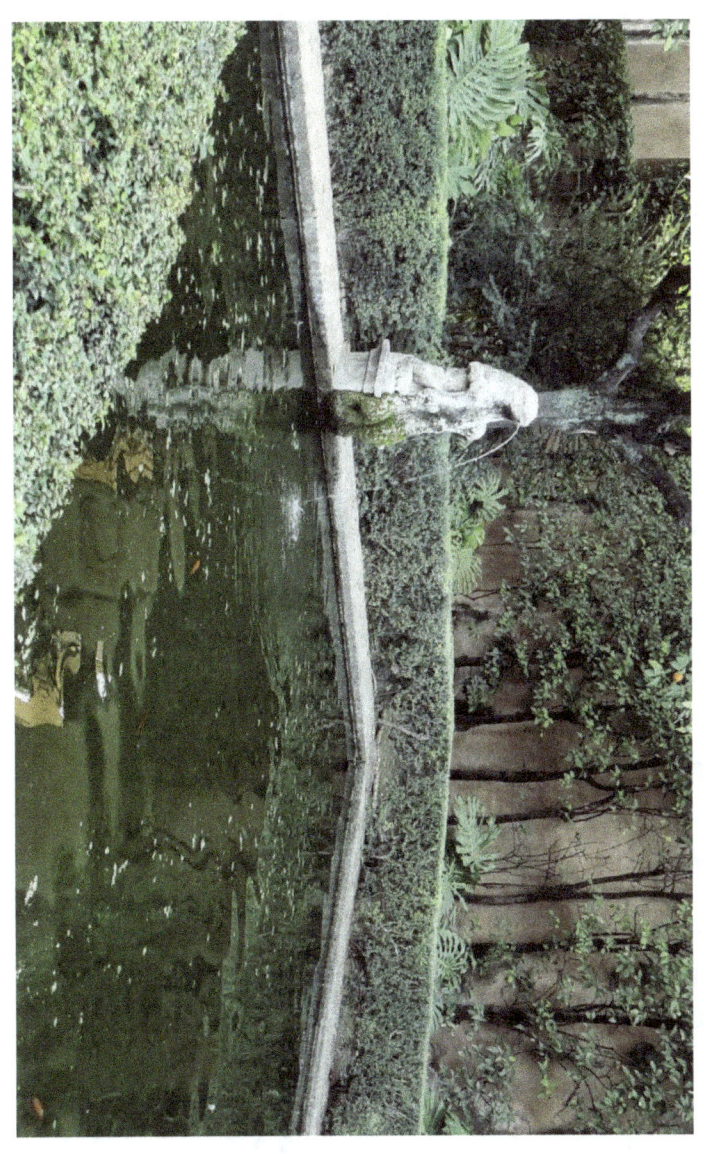

Real Alcázar de Sevilla

Real Alcázar de Sevilla

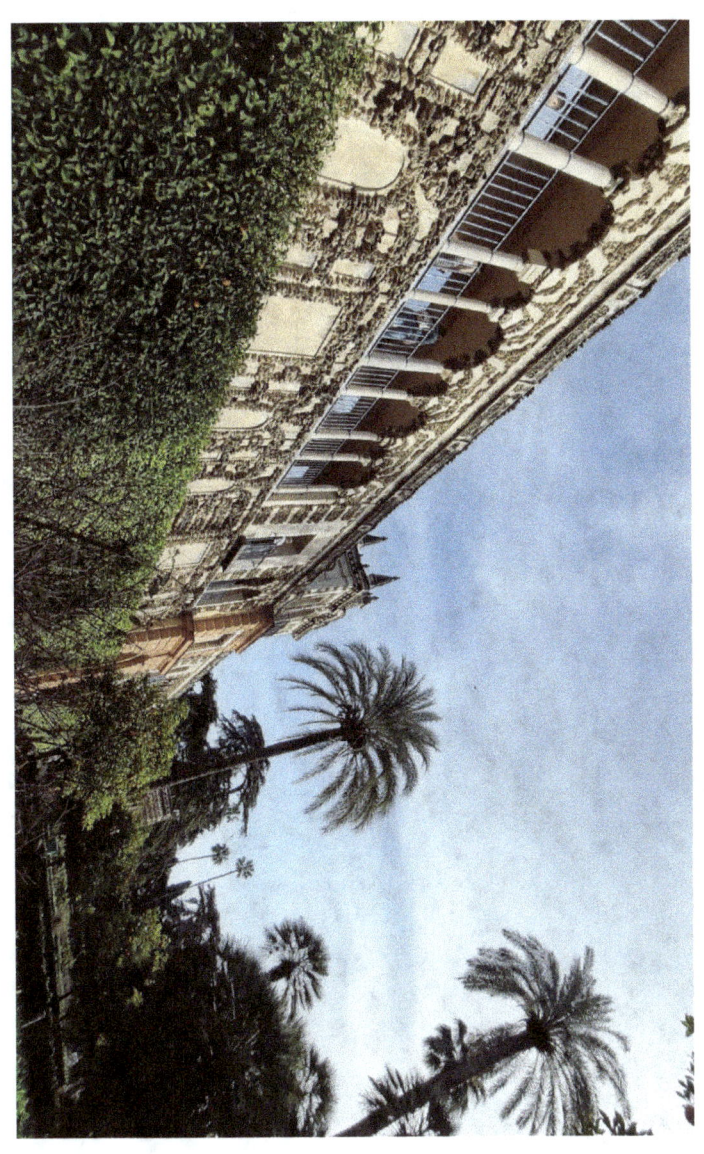

Real Alcázar de Sevilla

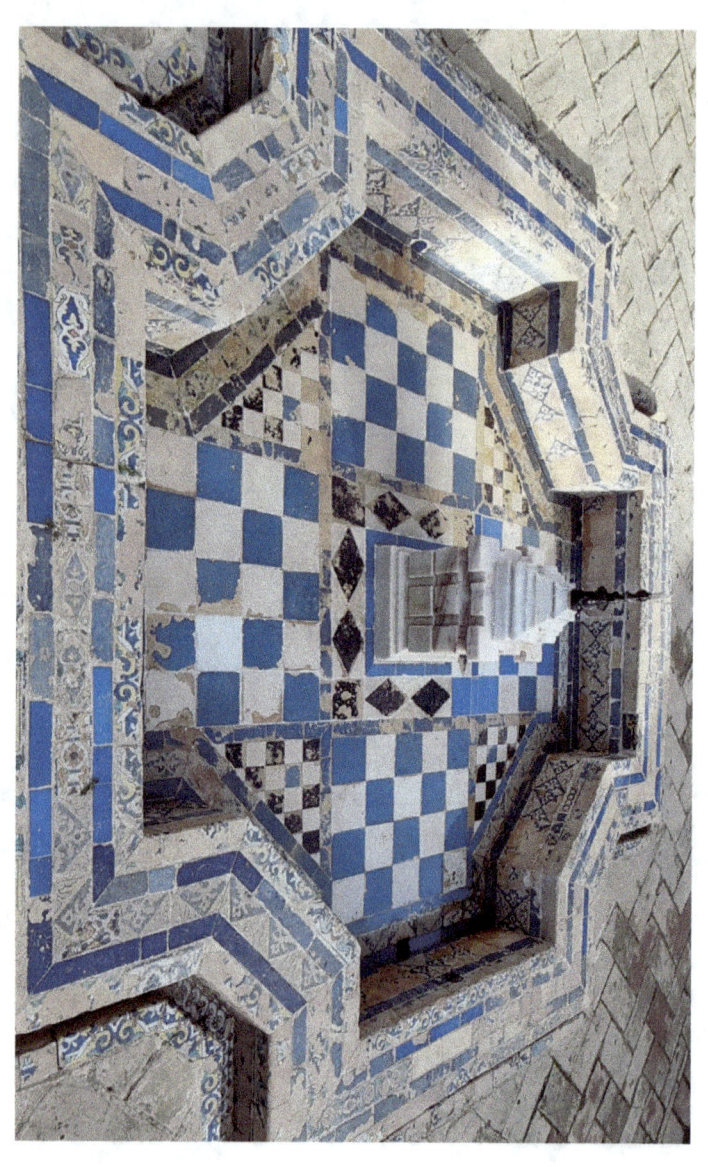

Real Alcázar de Sevilla

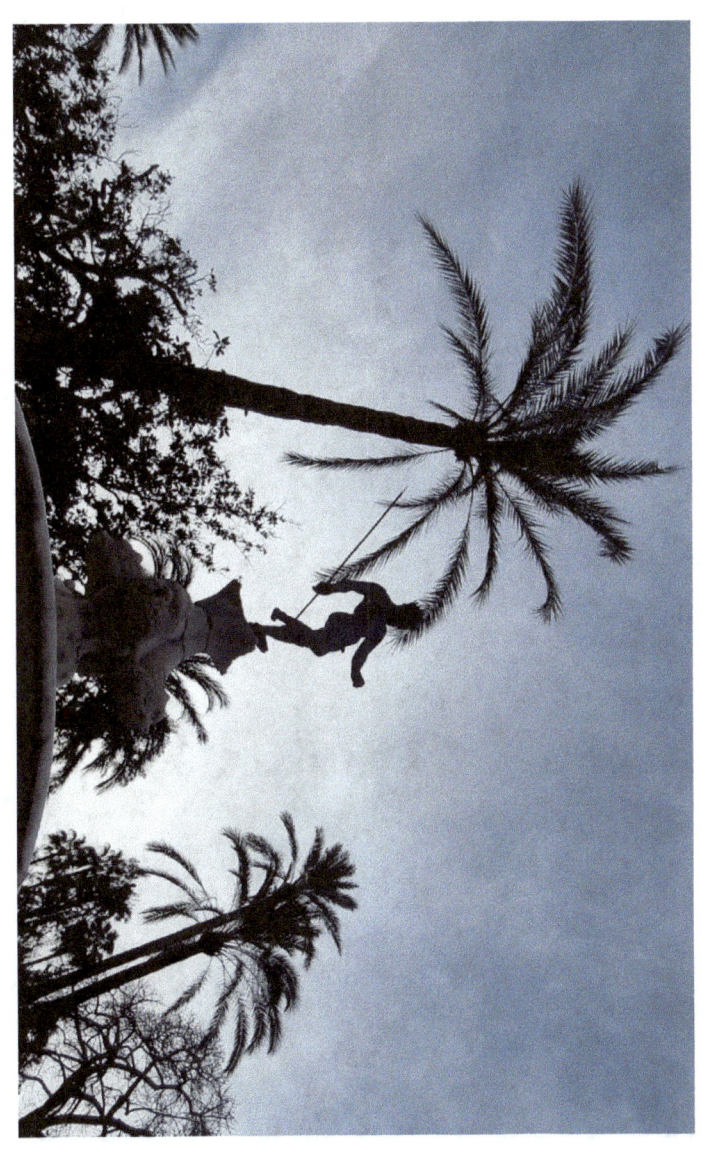

Real Alcázar de Sevilla

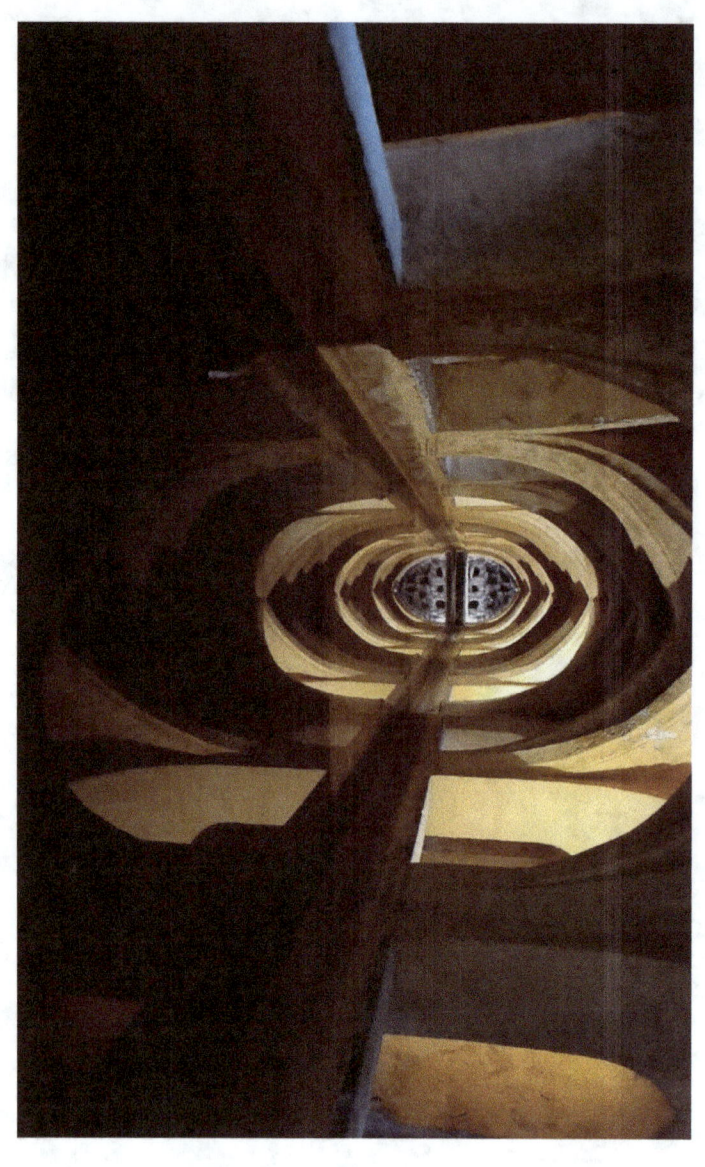

Real Alcázar de Sevilla

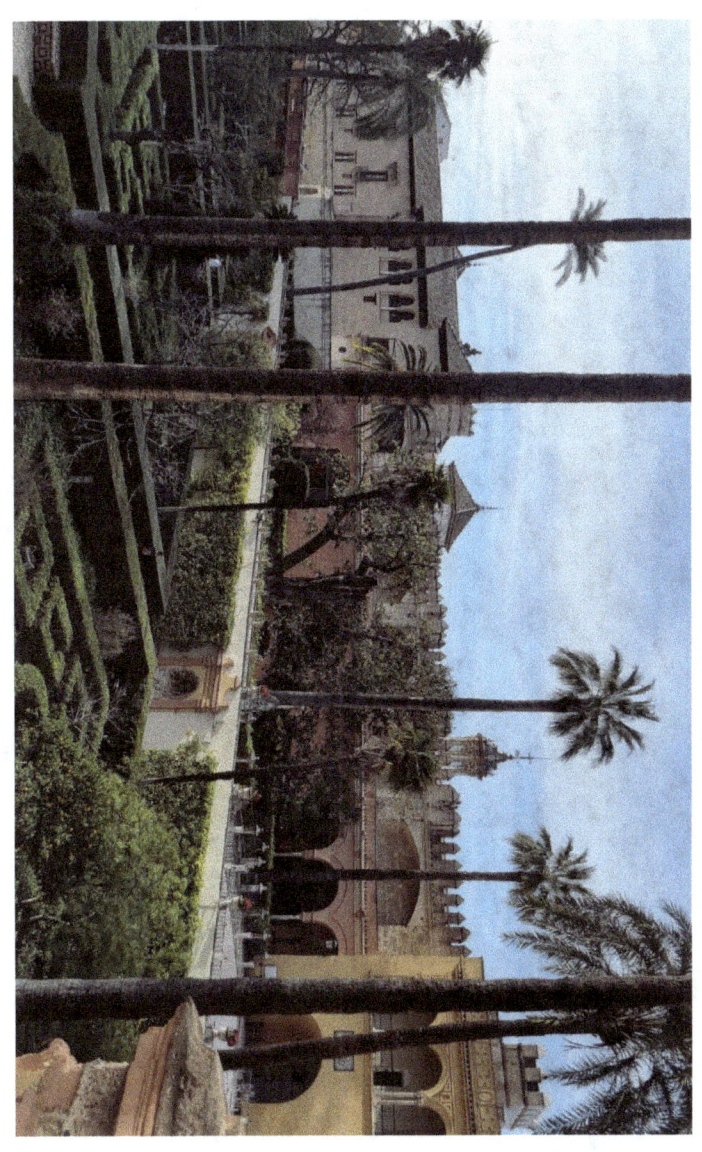

Real Alcázar de Sevilla

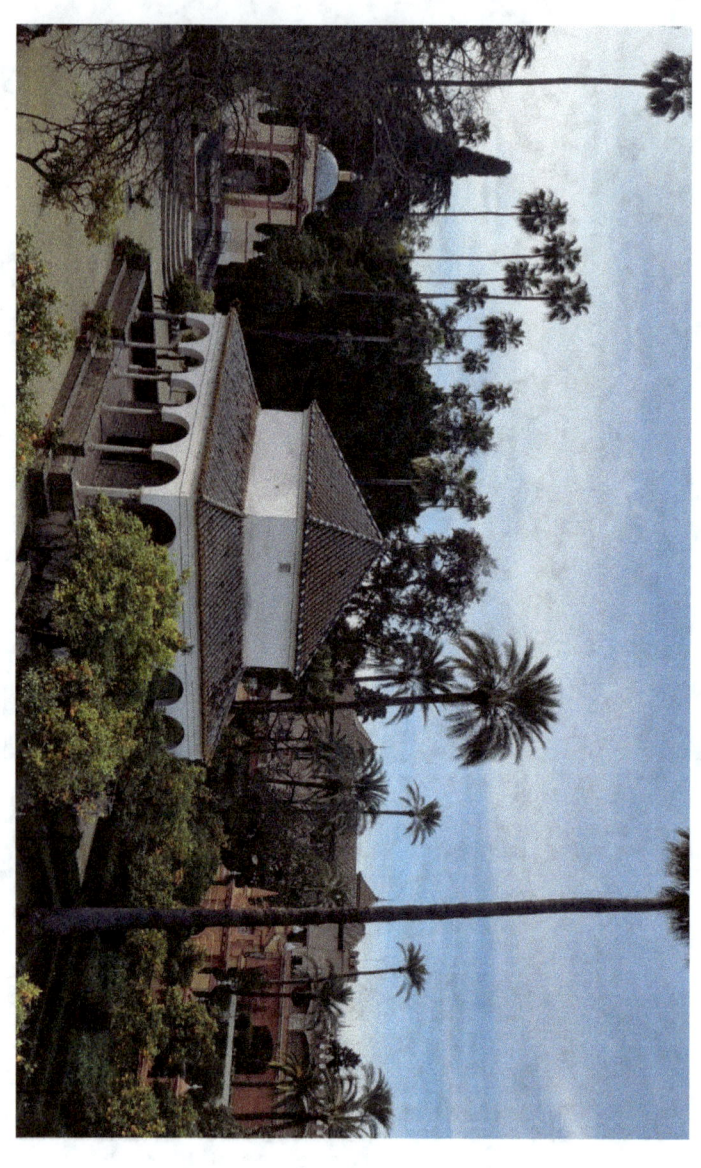

Real Alcázar de Sevilla

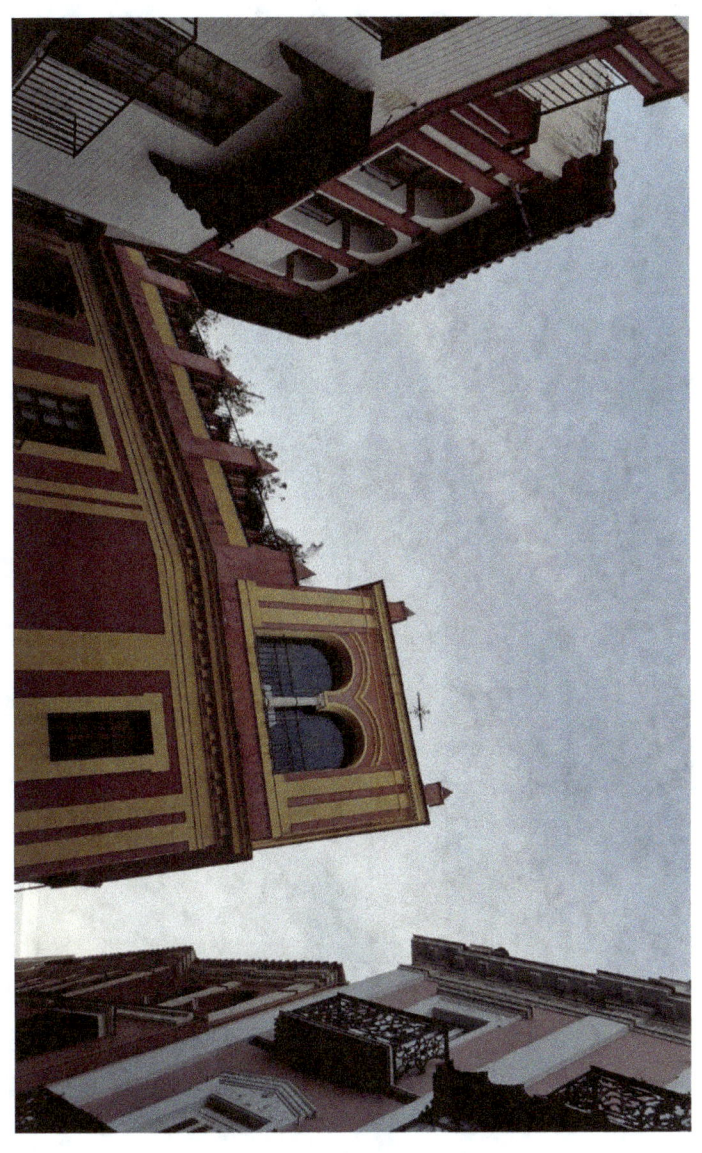

Città - Ciudad – City

Città - Ciudad – City

Città - Ciudad – City

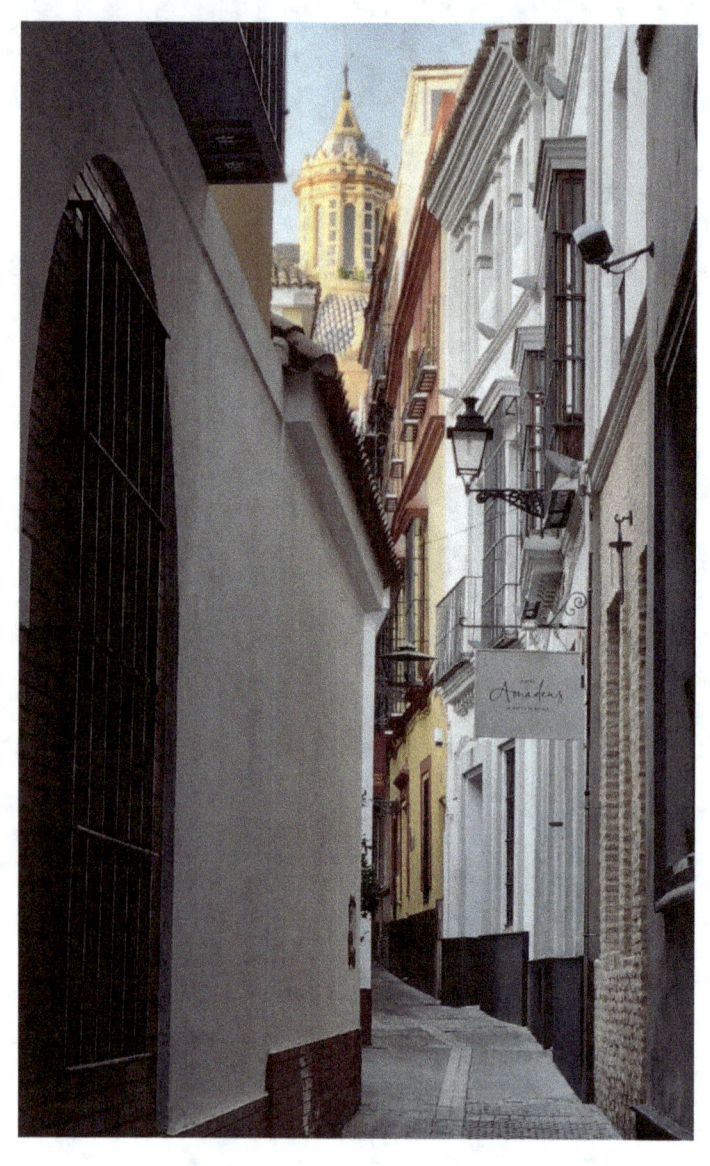

Città - Ciudad – City

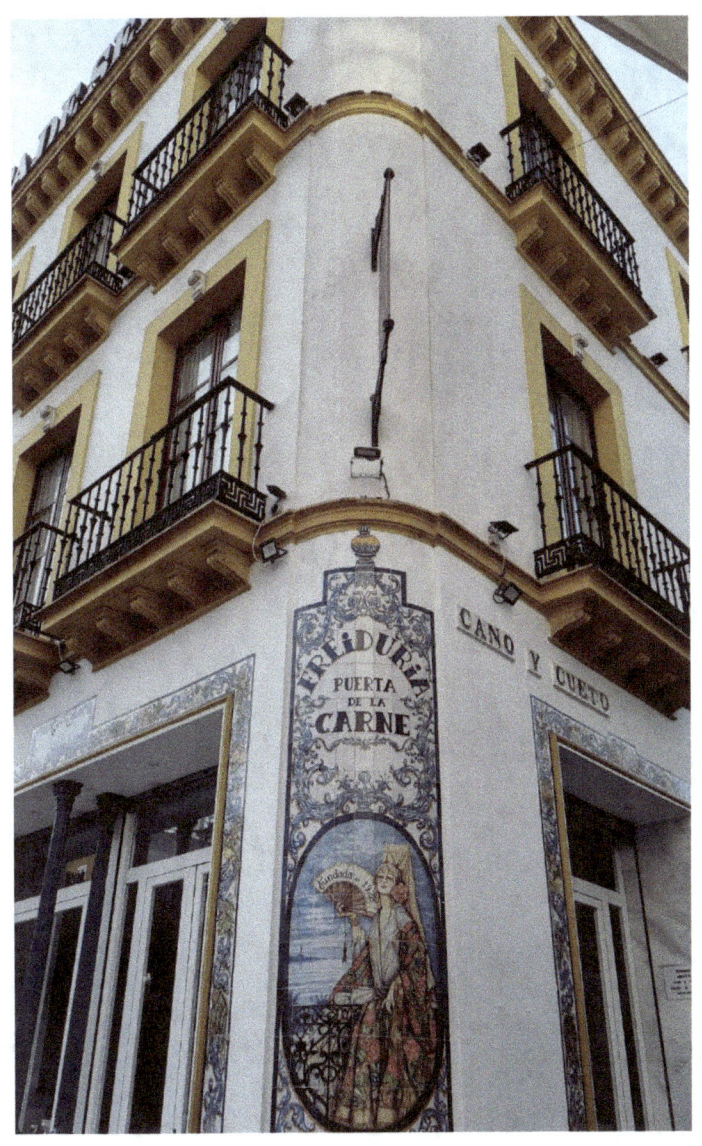

Città - Ciudad – City

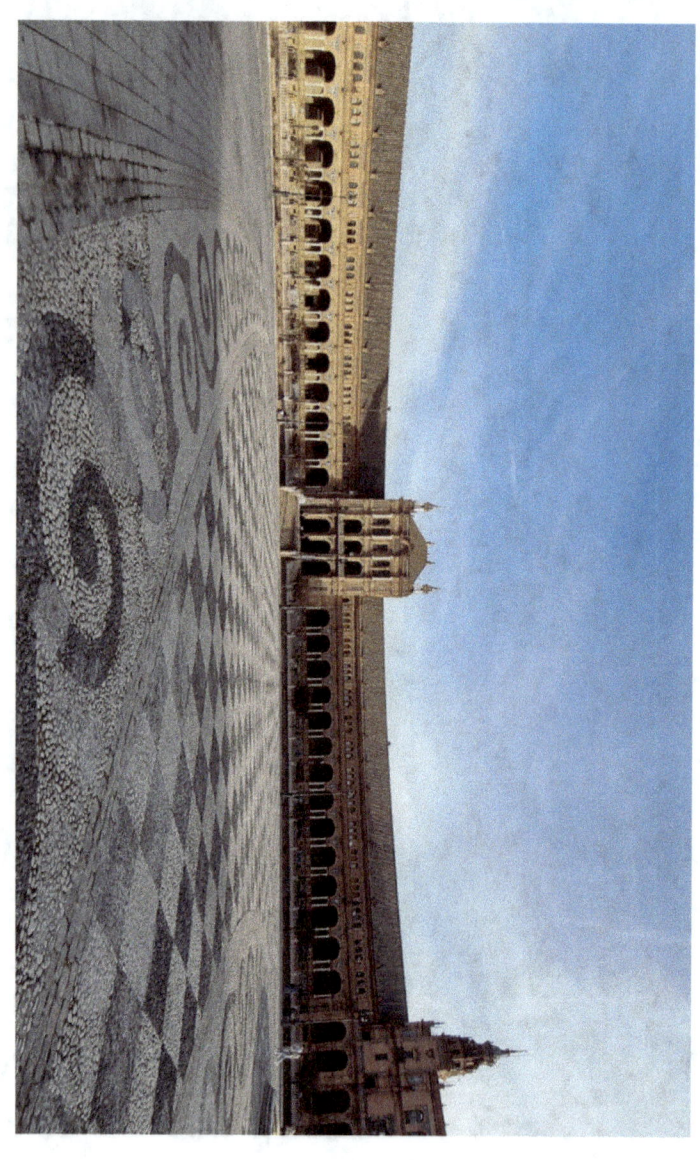

Plaza de España

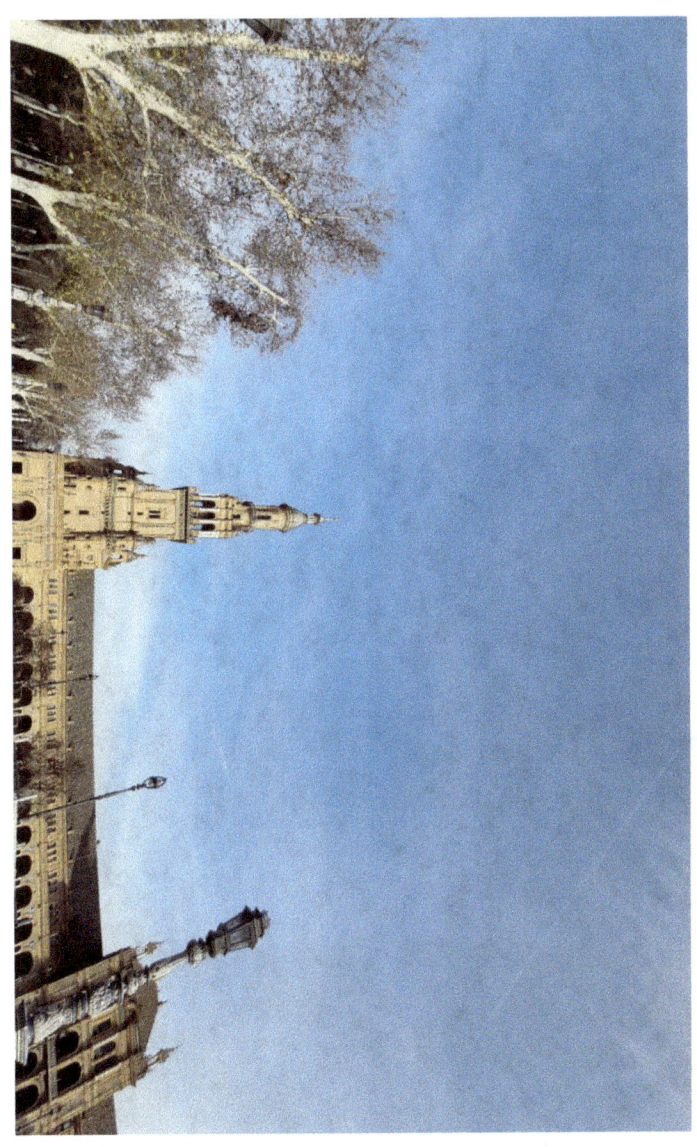

Plaza de España

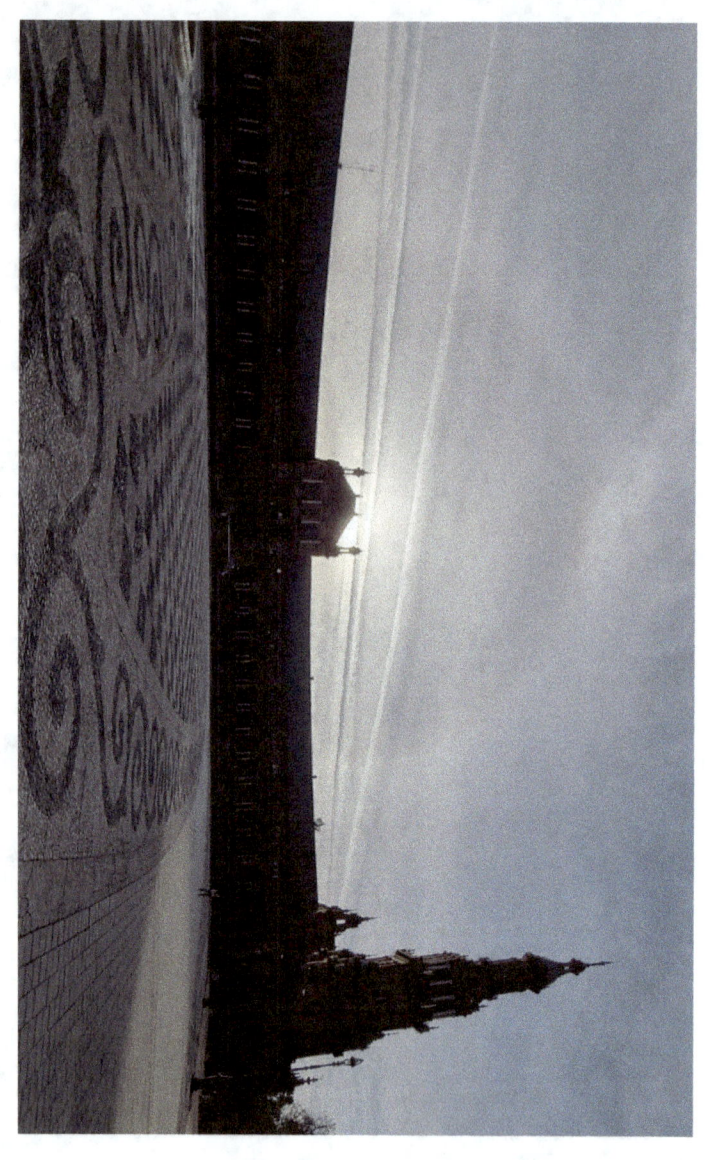

Plaza de España

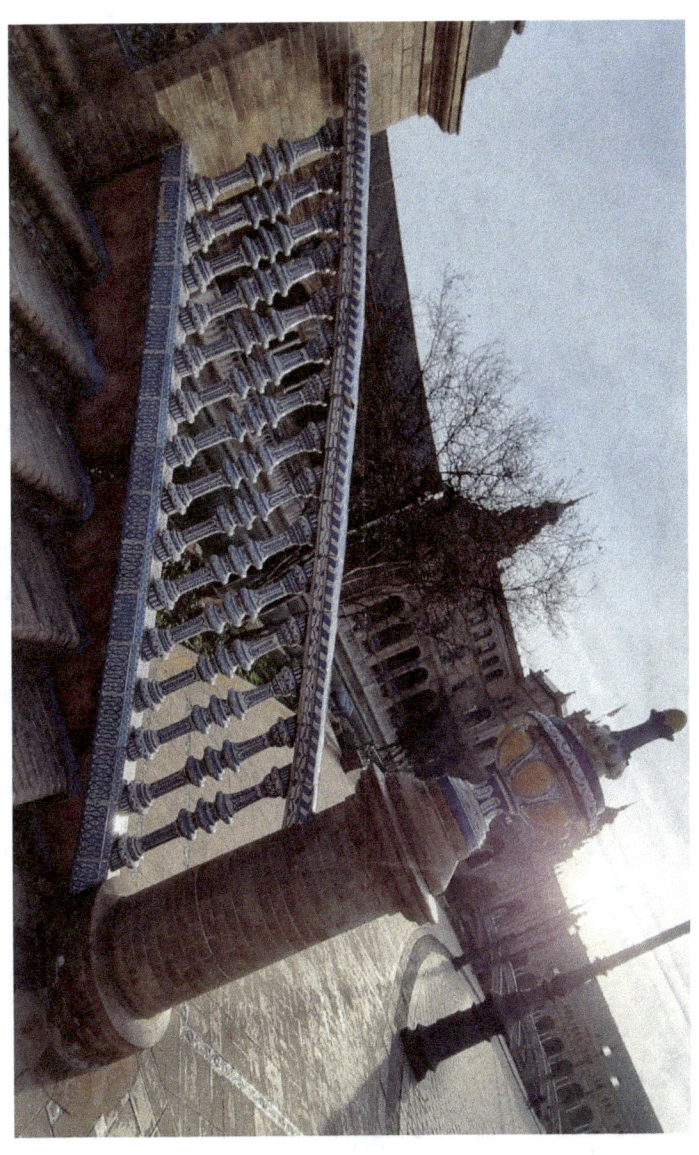

Plaza de España

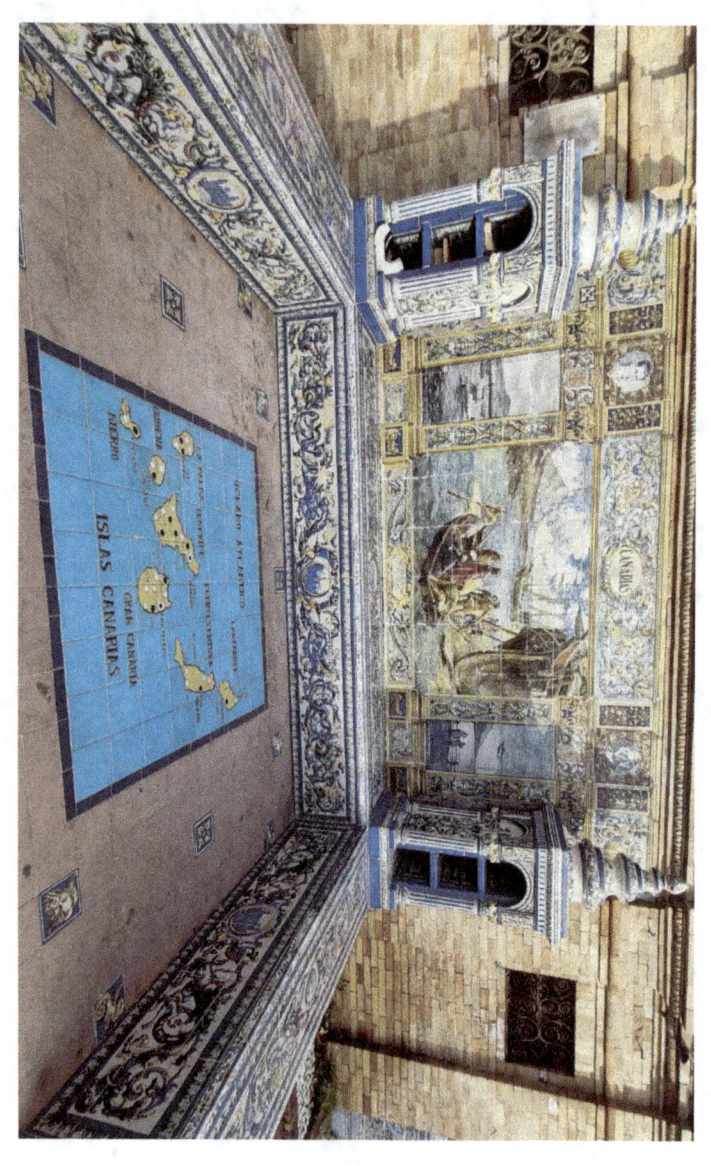

Plaza de España

Plaza de España

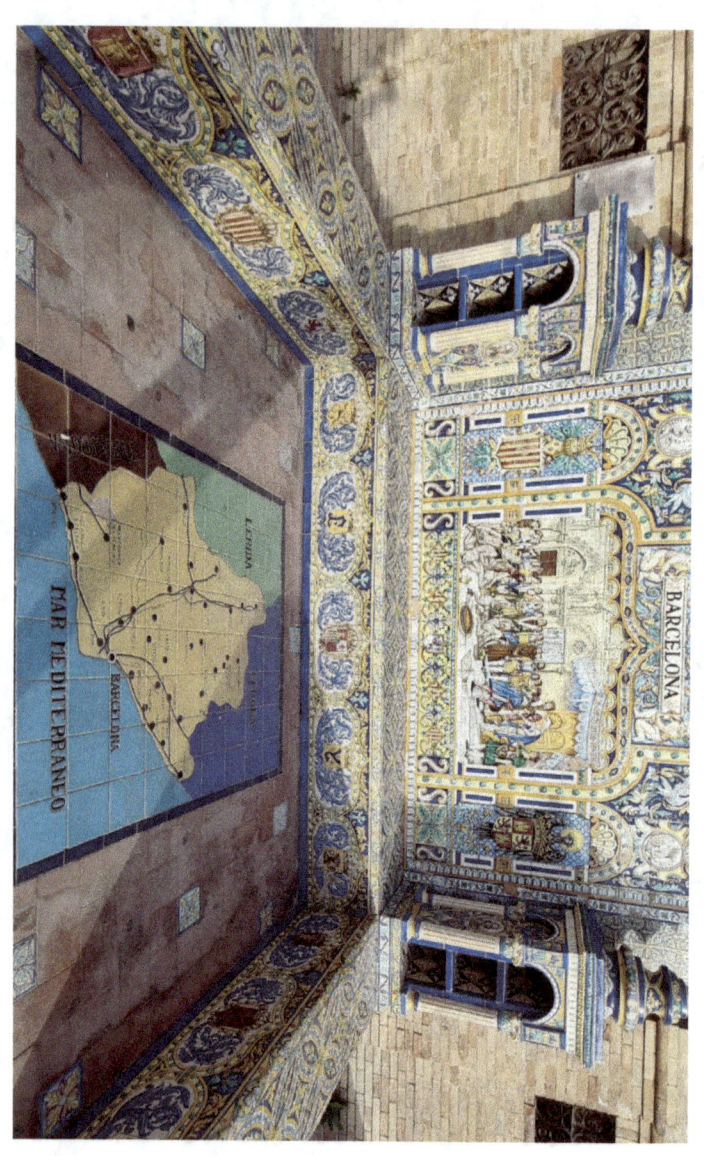

Plaza de España

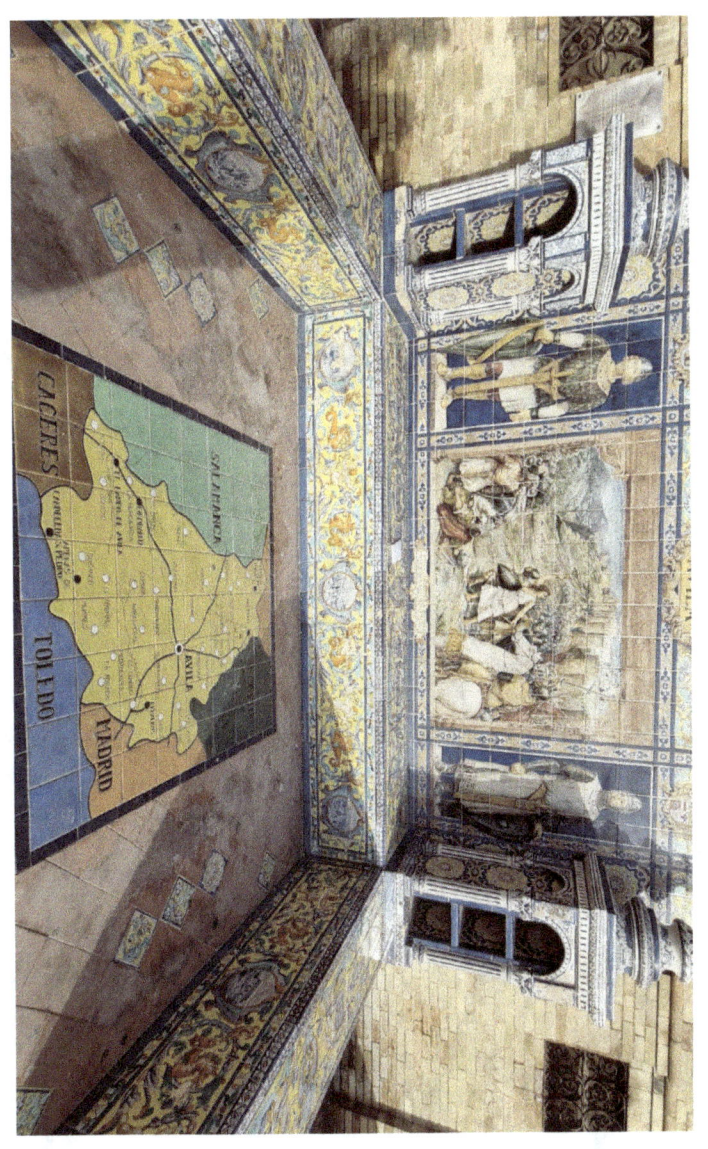

Plaza de España

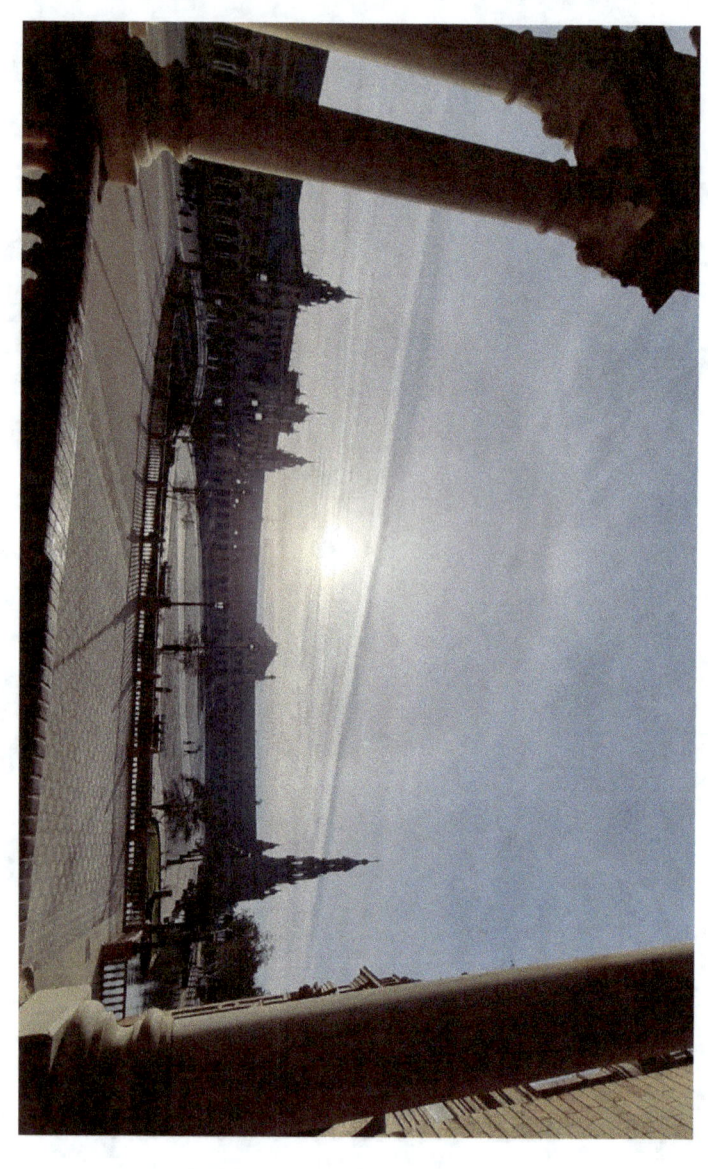

Plaza de España

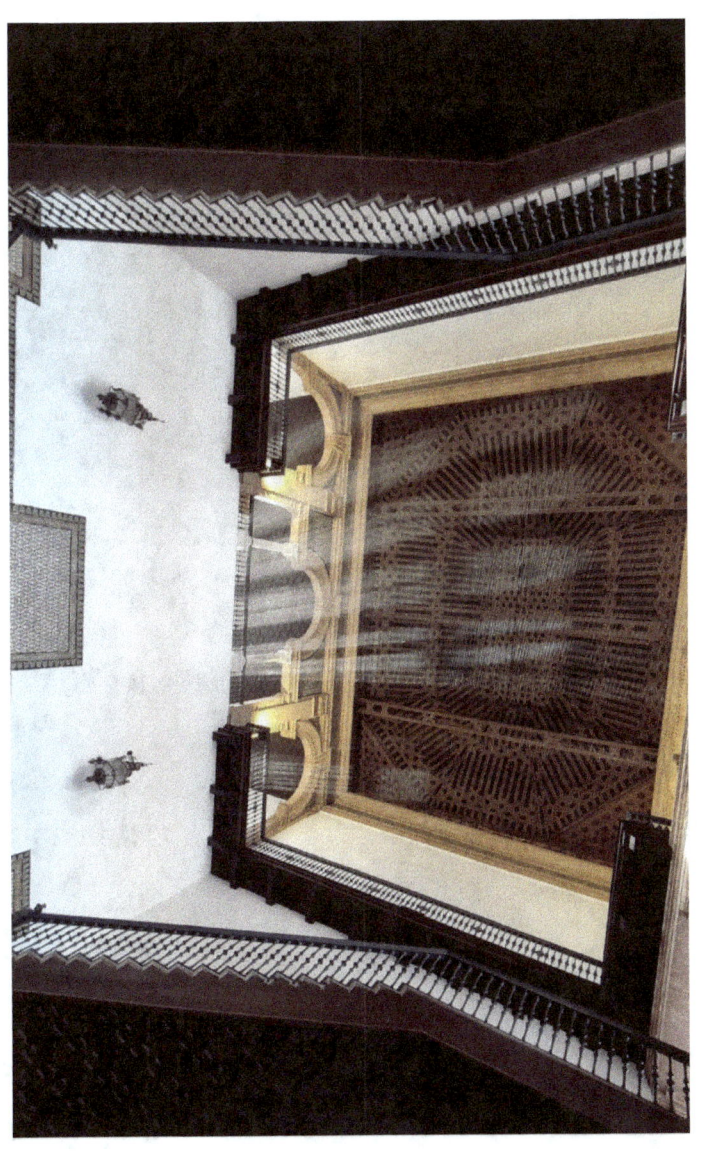

Plaza de España

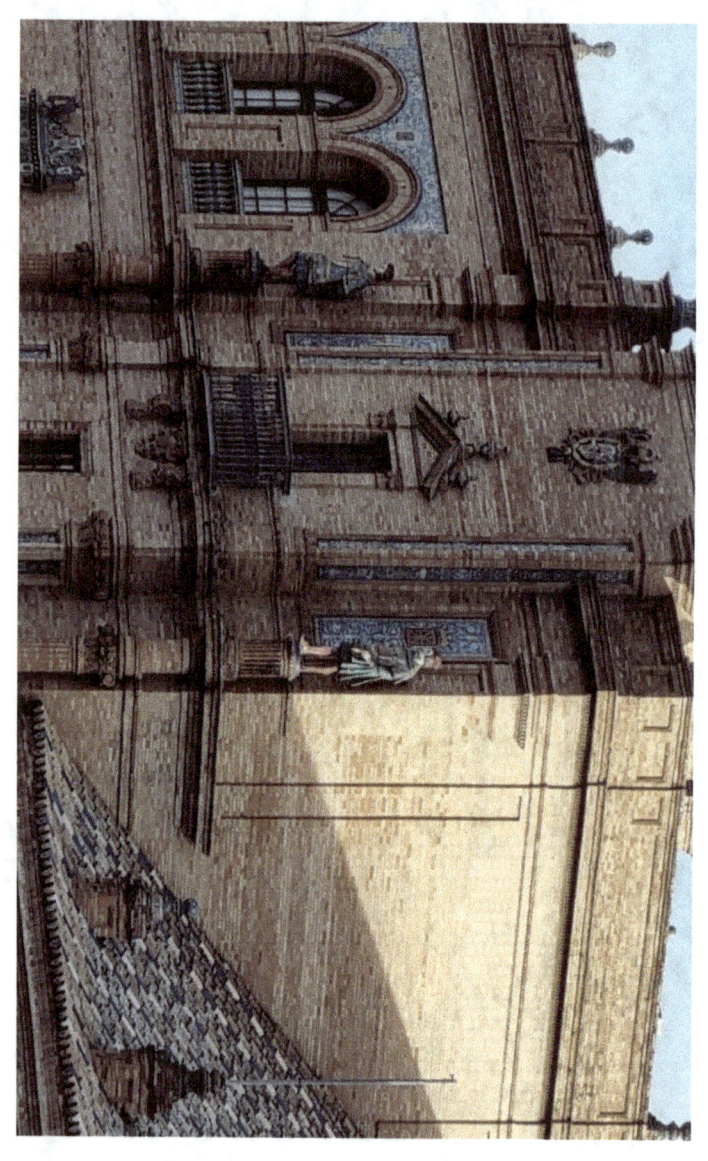

Plaza de España

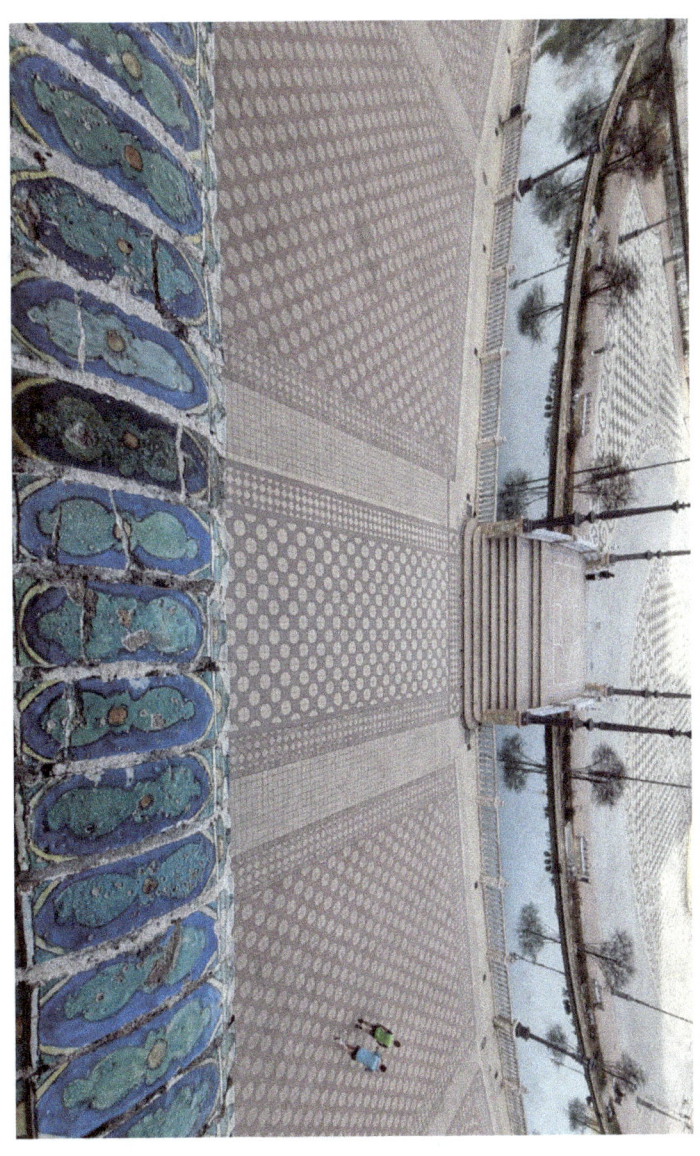

Plaza de España

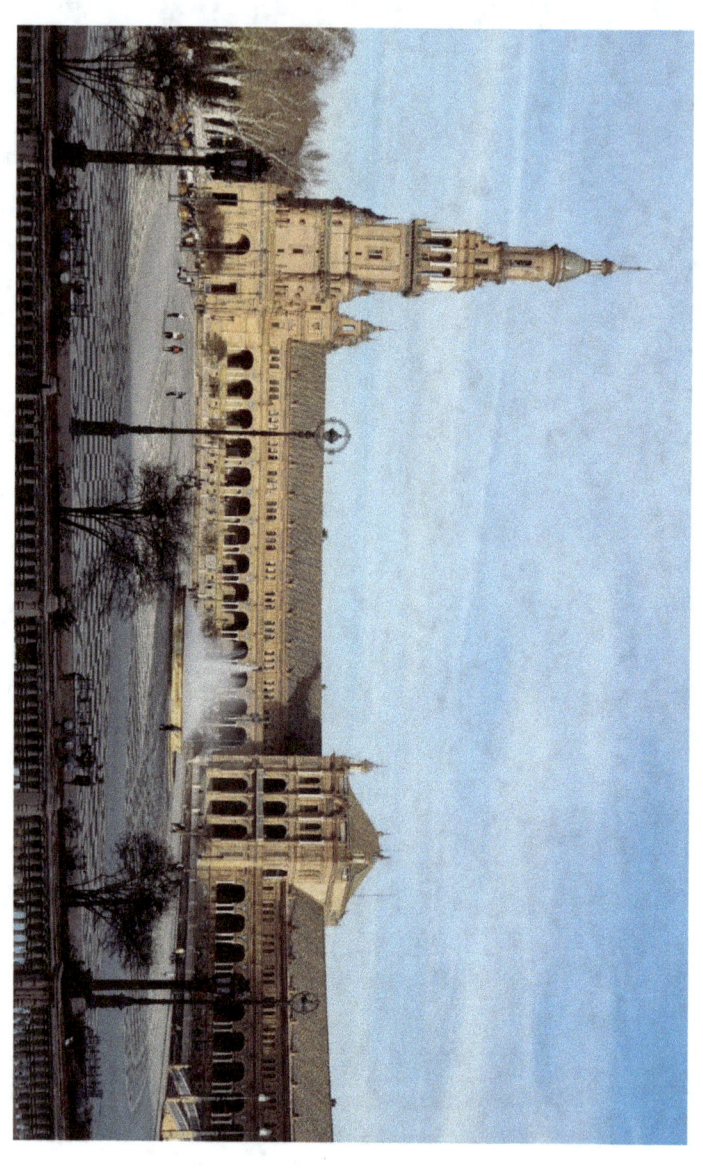

Plaza de España

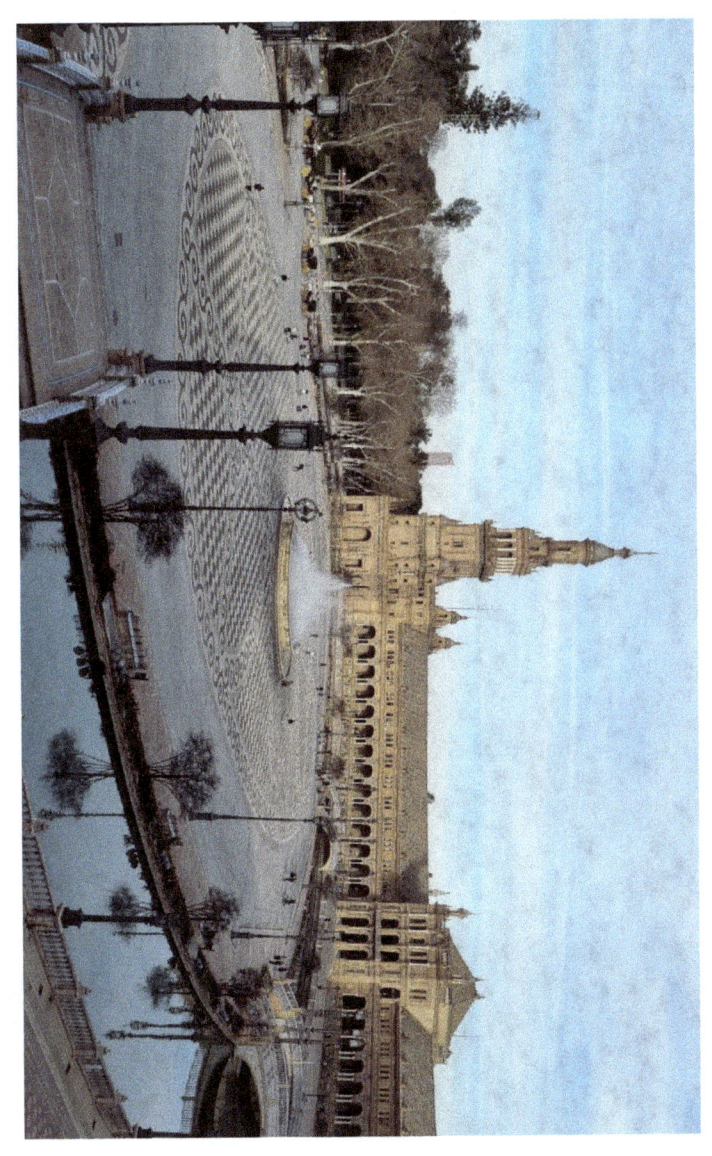

Plaza de España

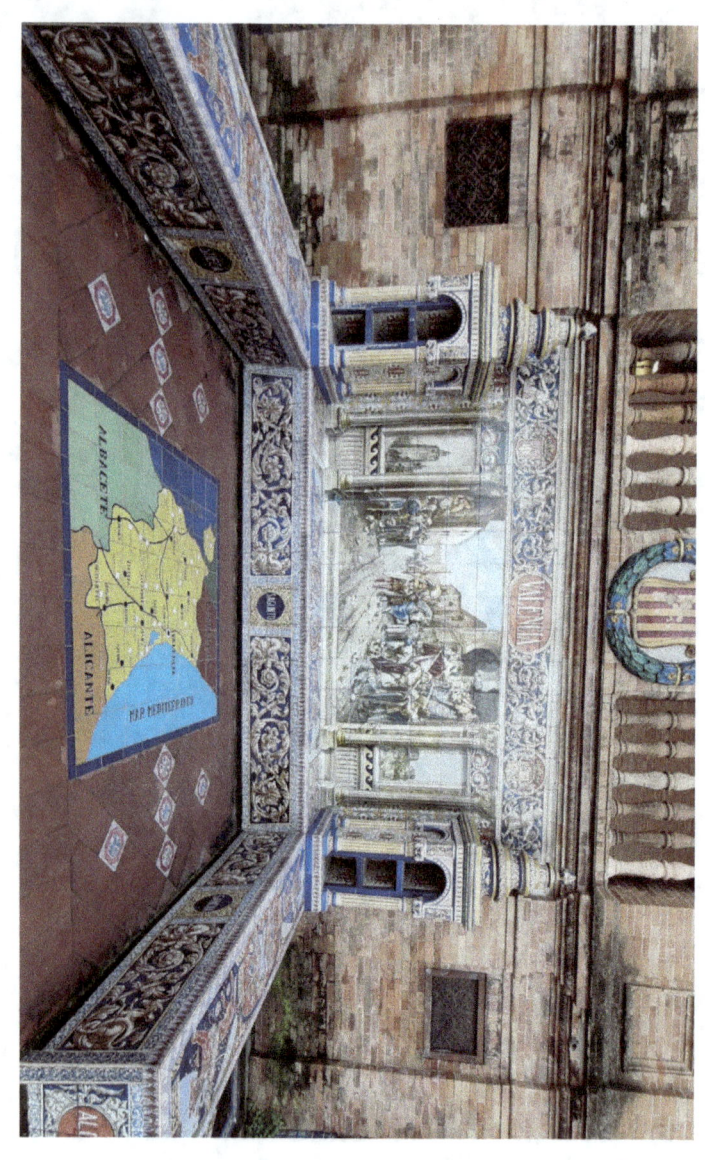

Plaza de España

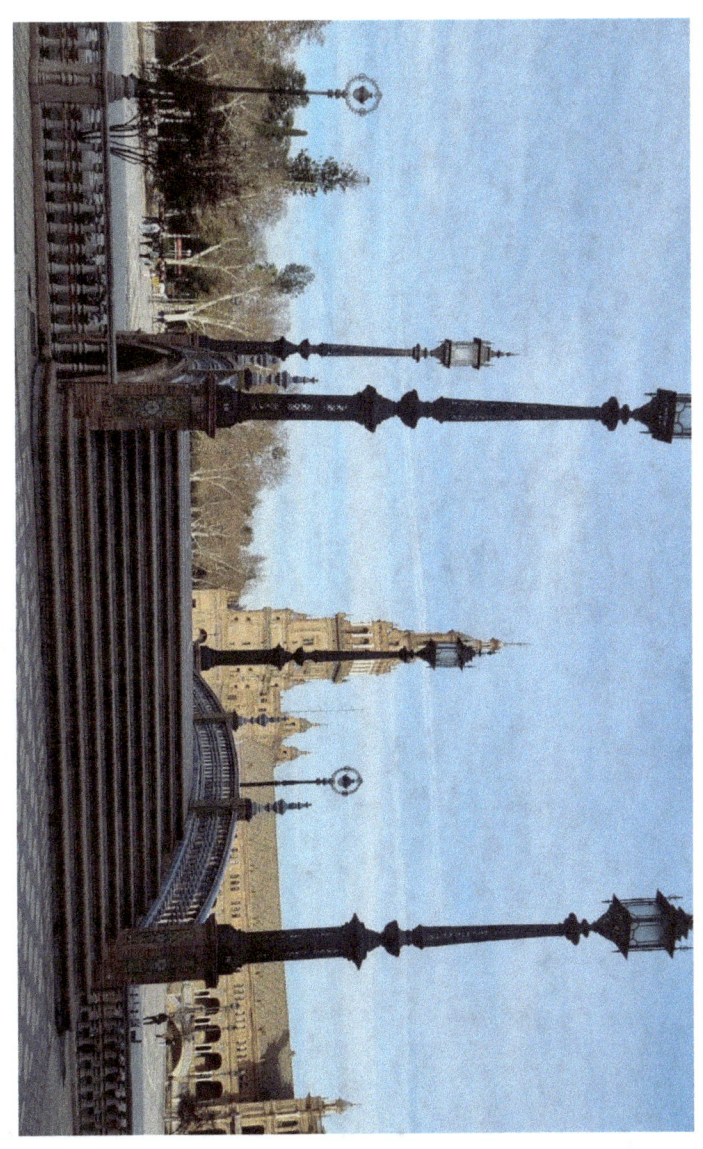

Plaza de España

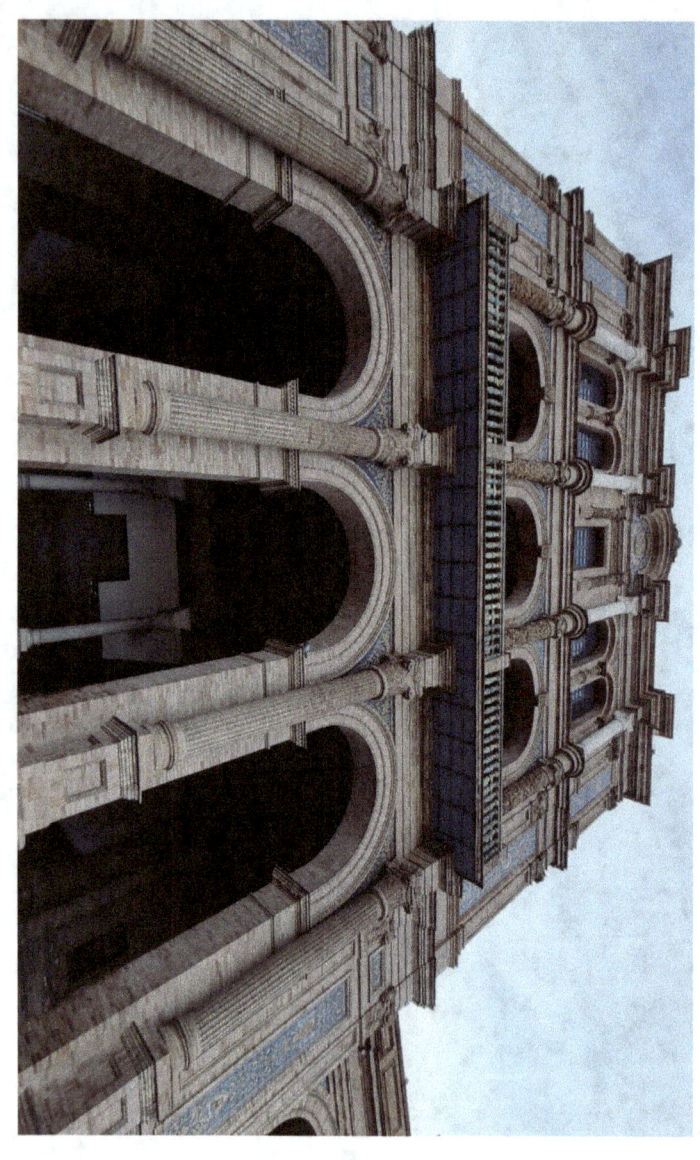

Plaza de España

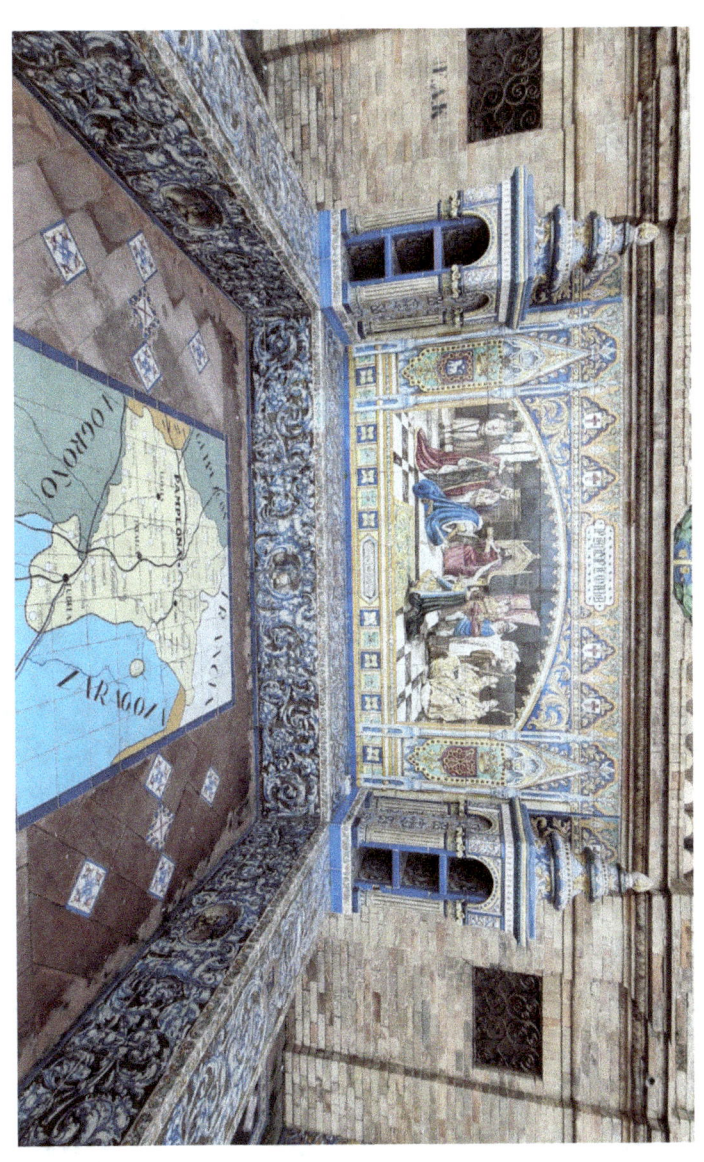

Plaza de España

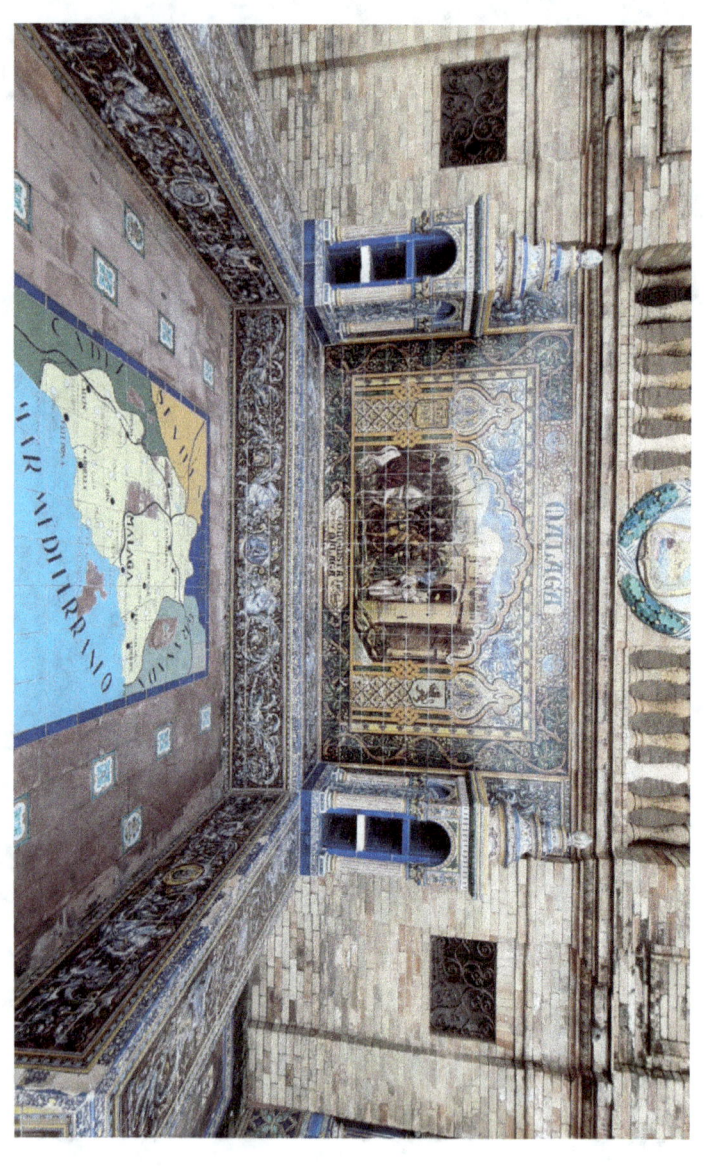

Plaza de España

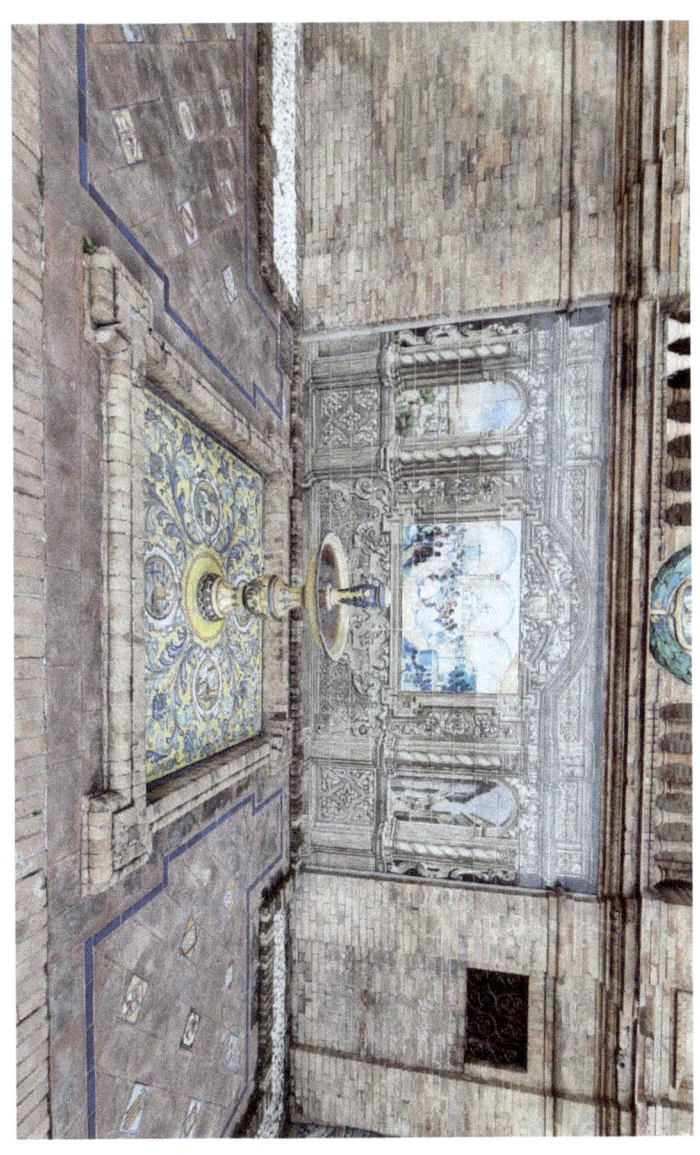

Plaza de España

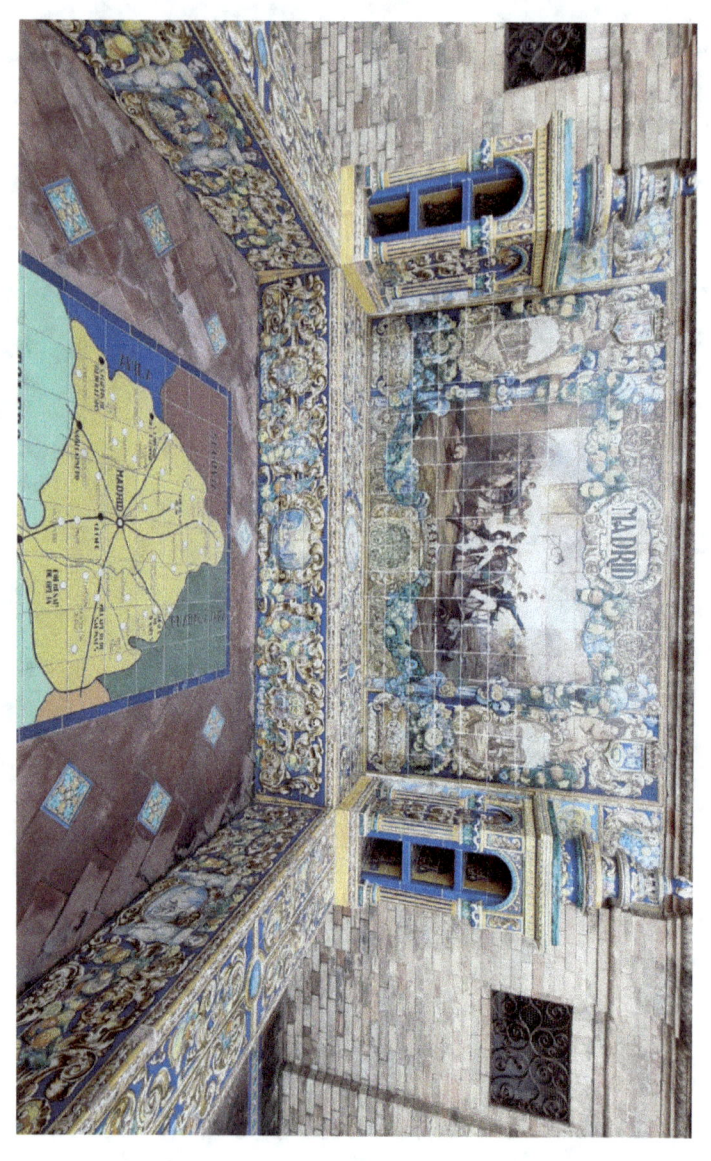

Plaza de España

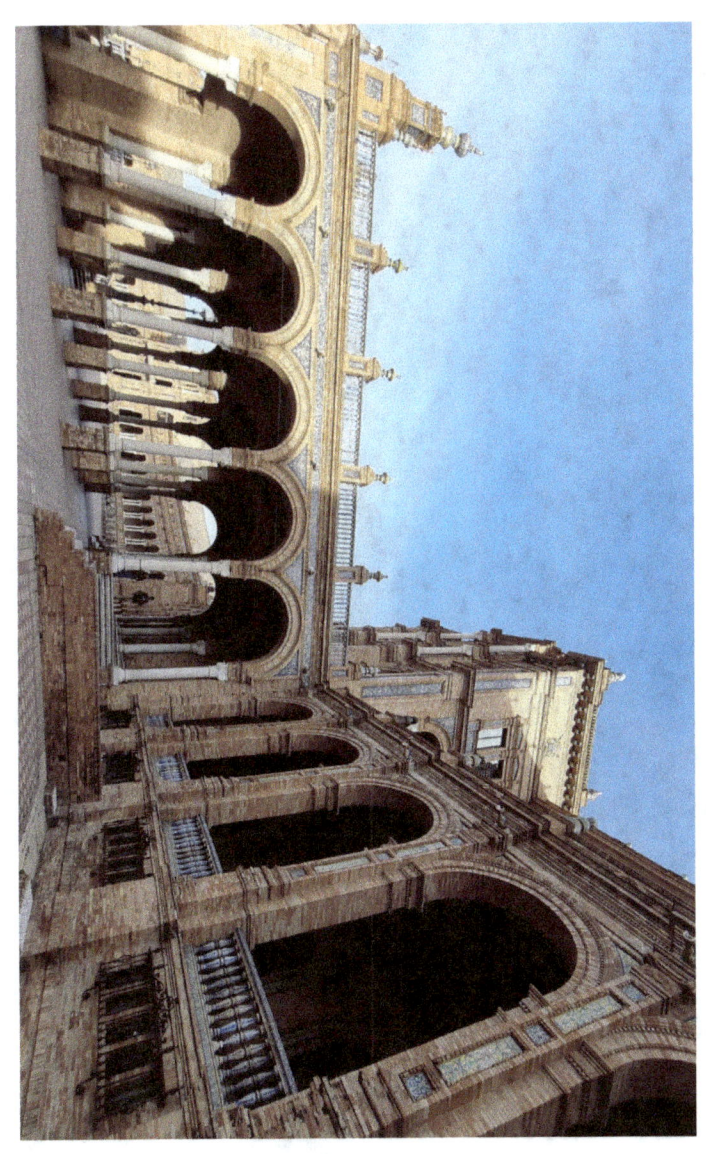

Plaza de España

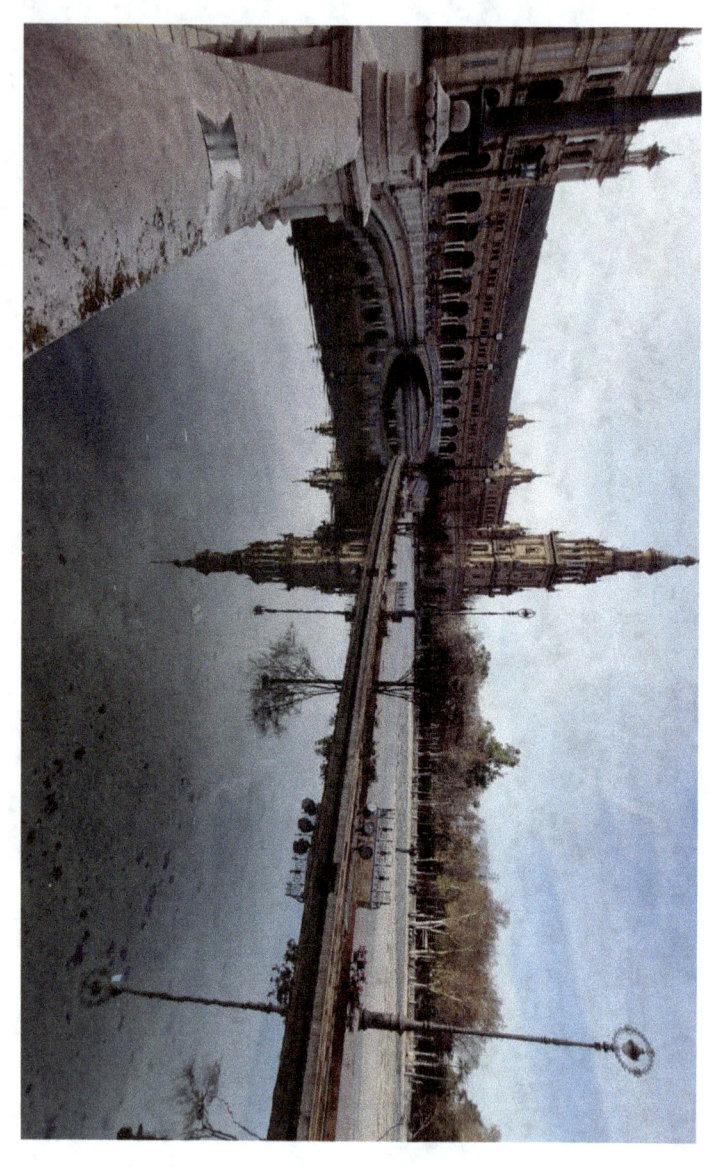

Plaza de España

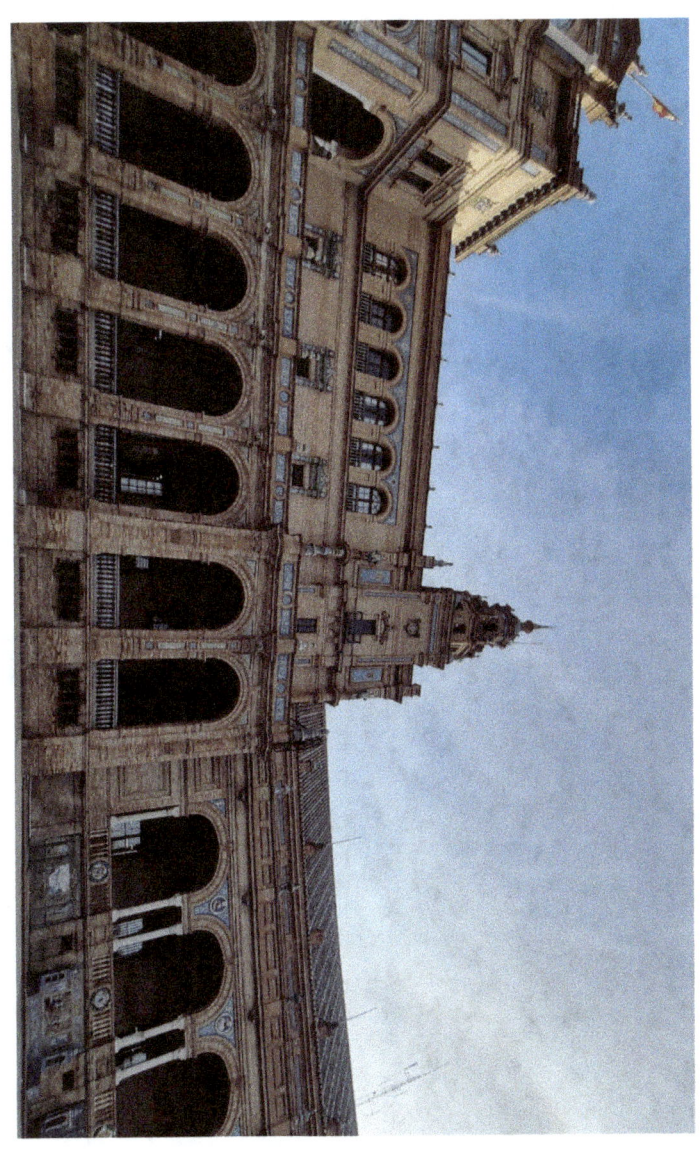

Plaza de España

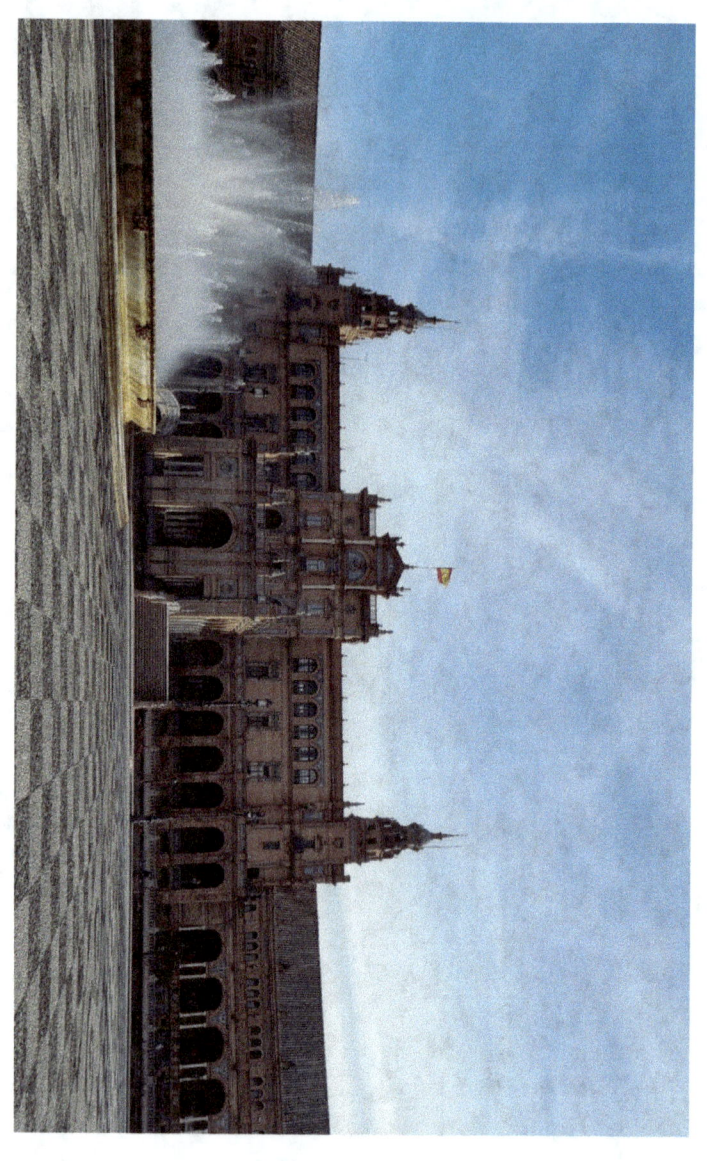

Plaza de España

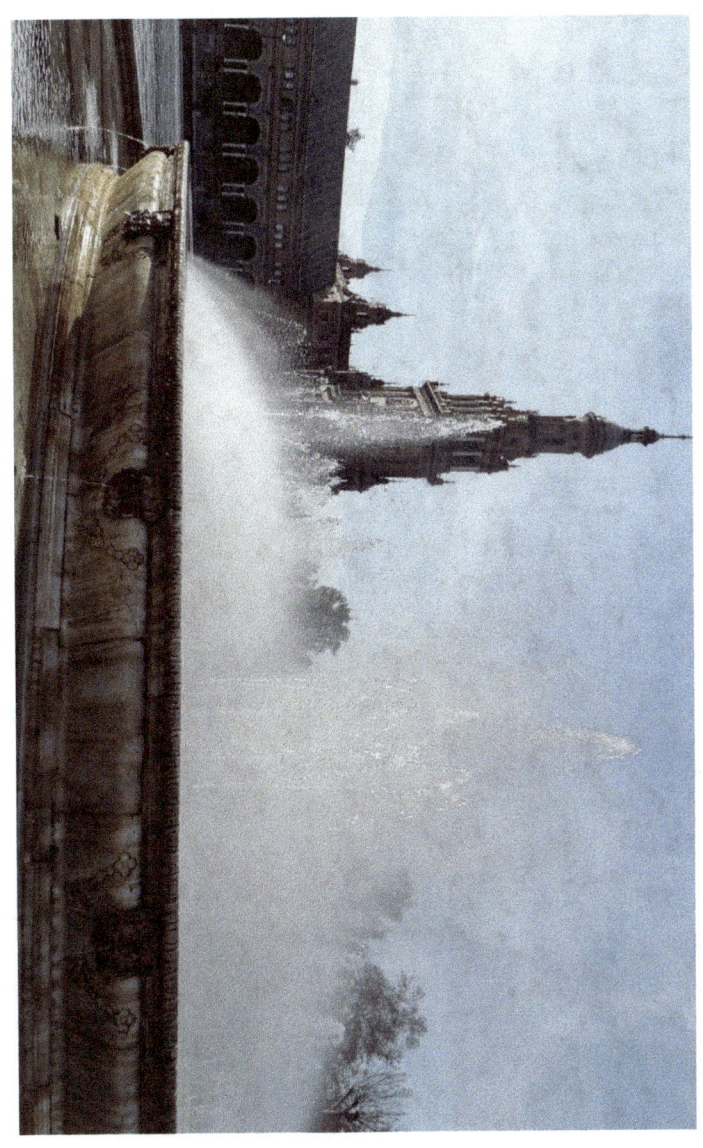

Plaza de España

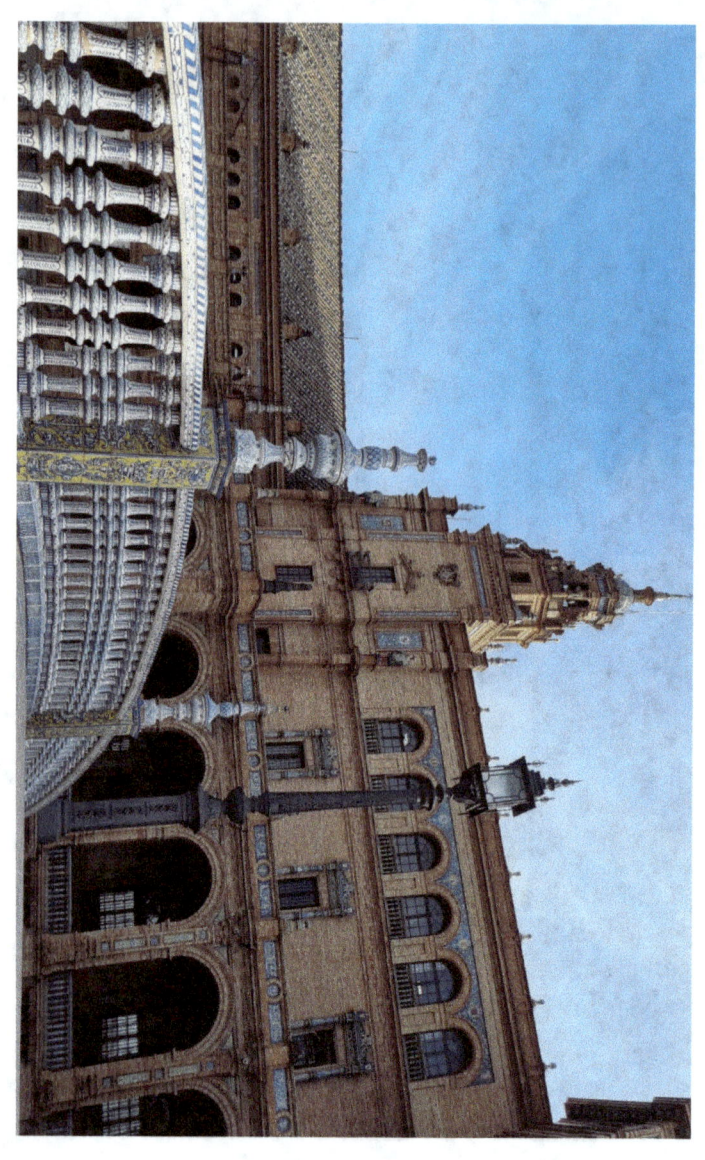
Plaza de España

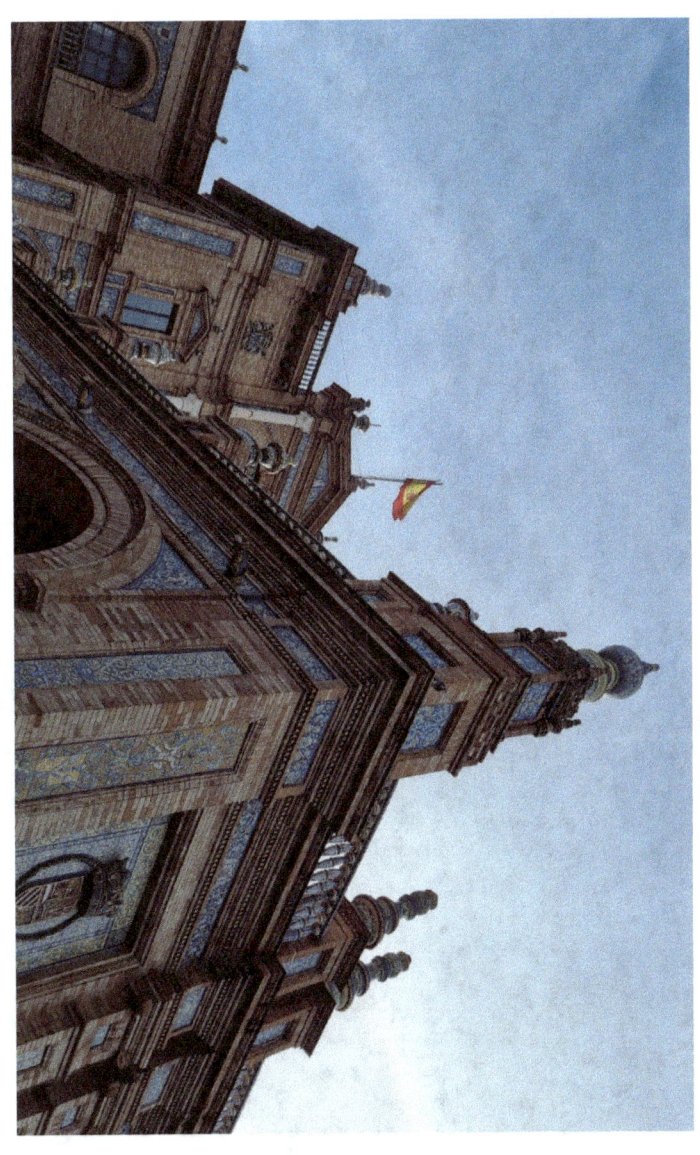

Plaza de España

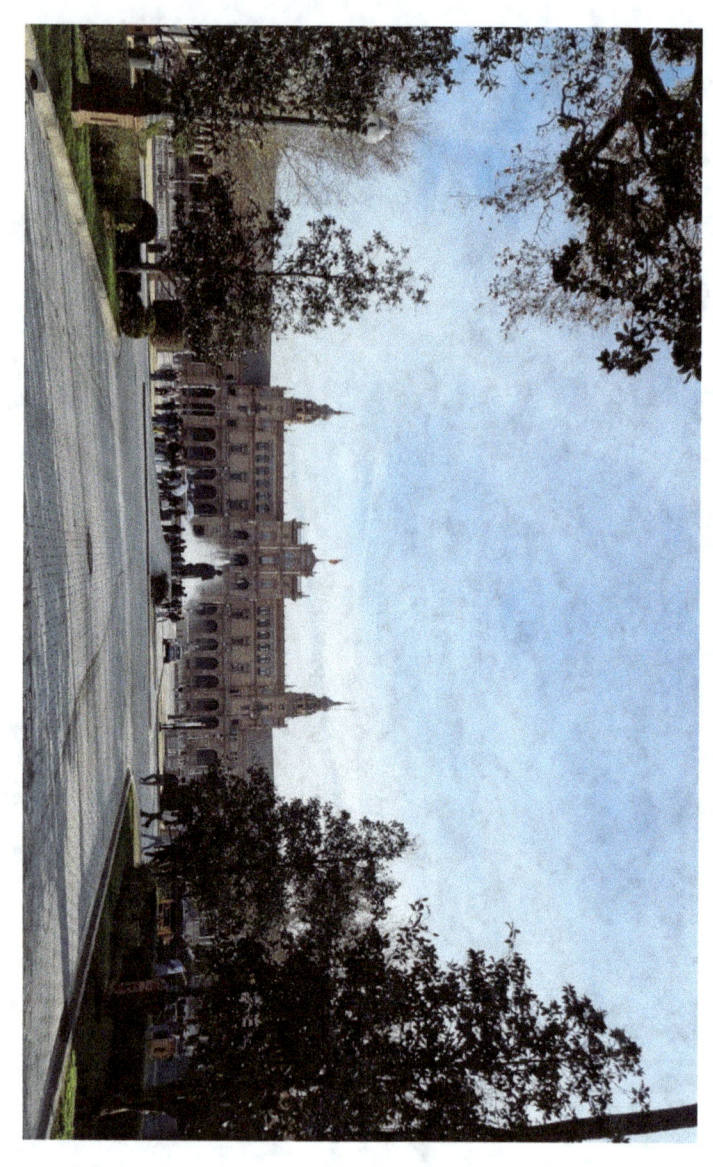

Plaza de España

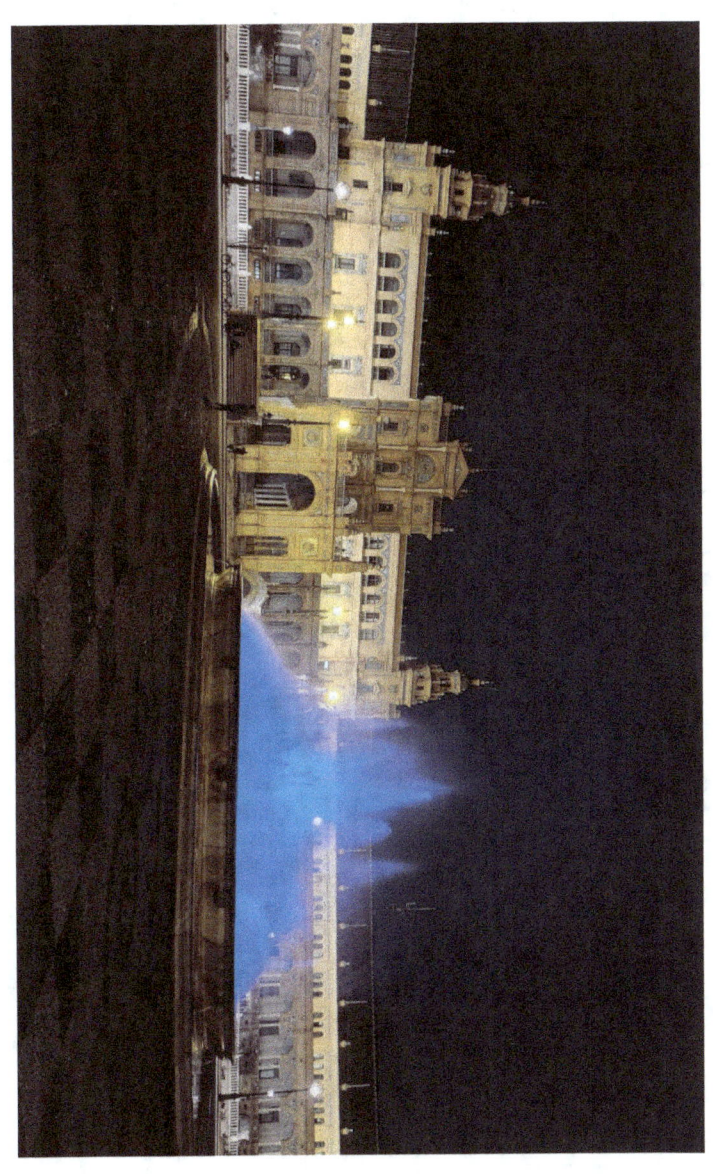

Plaza de España

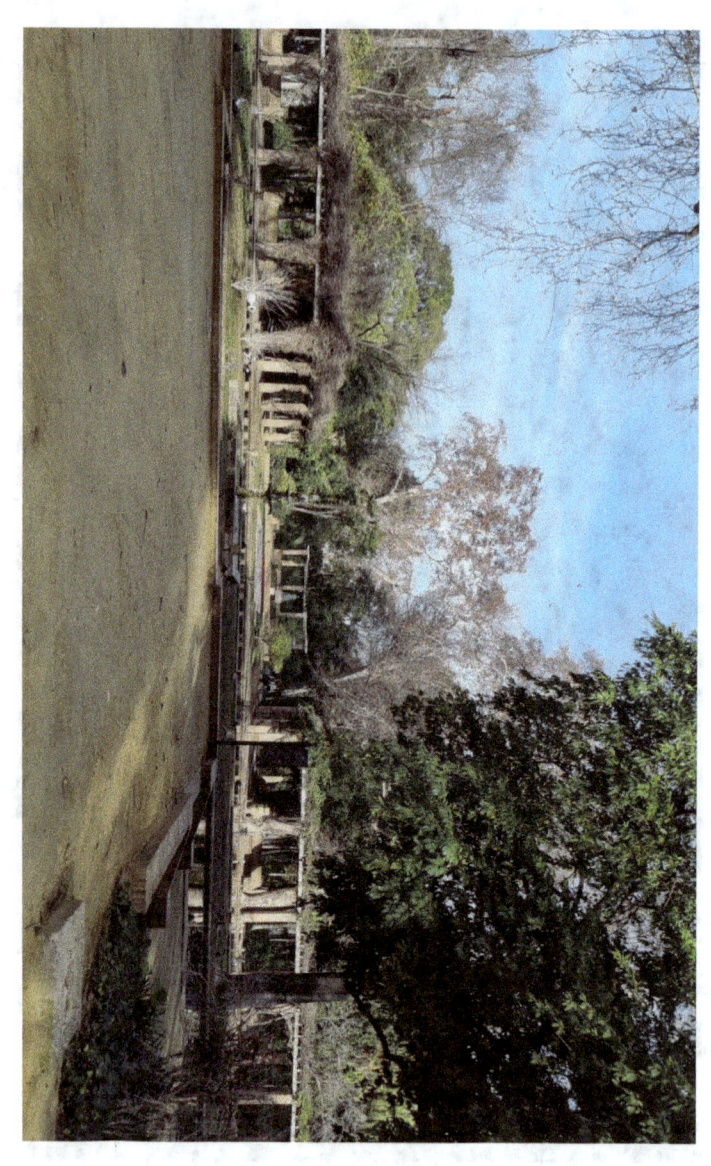

Parque de Maria Luisa

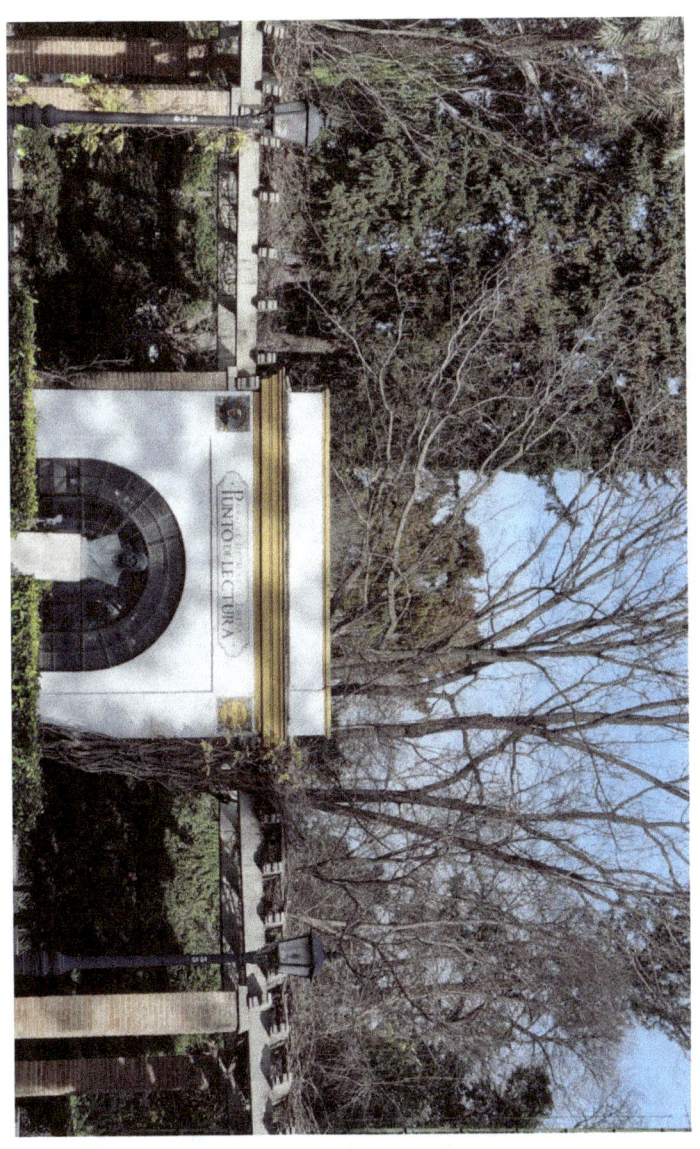

Parque de Maria Luisa

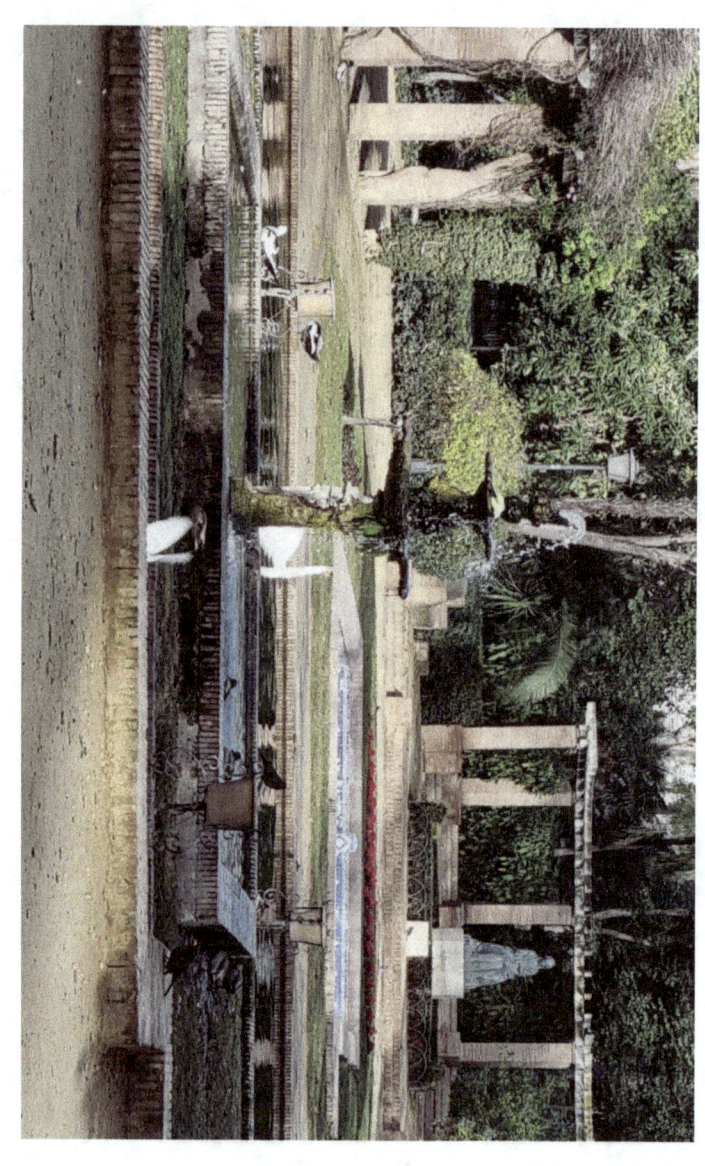

Parque de Maria Luisa

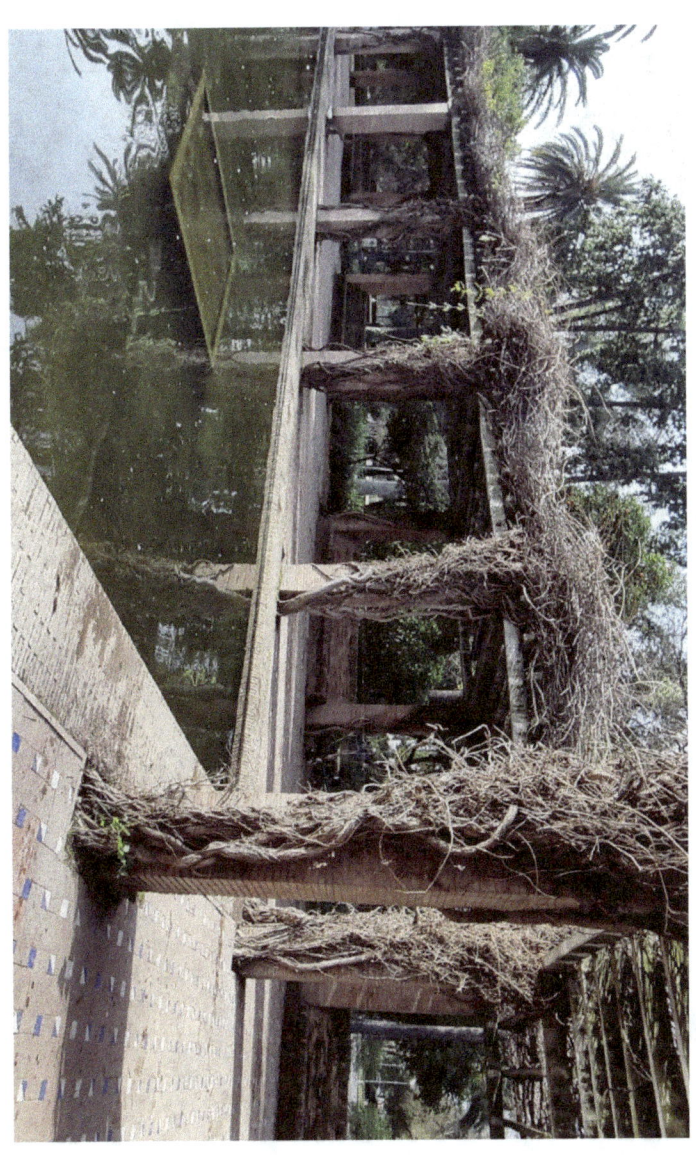

Parque de Maria Luisa

Parque de Maria Luisa

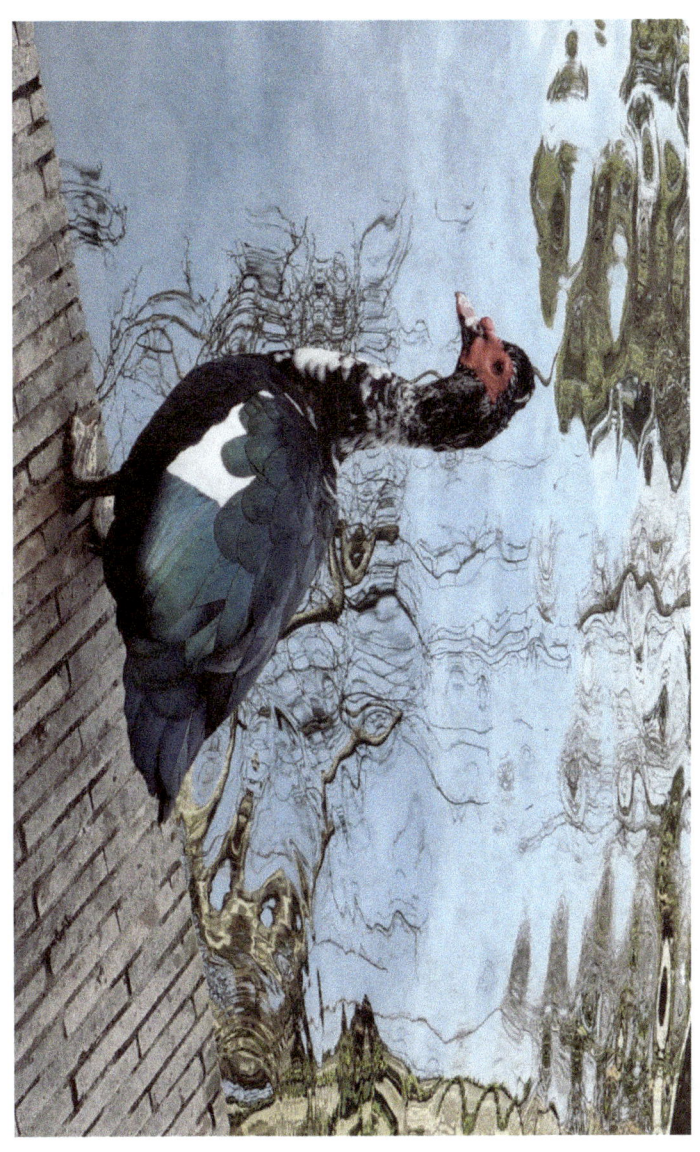

Parque de Maria Luisa

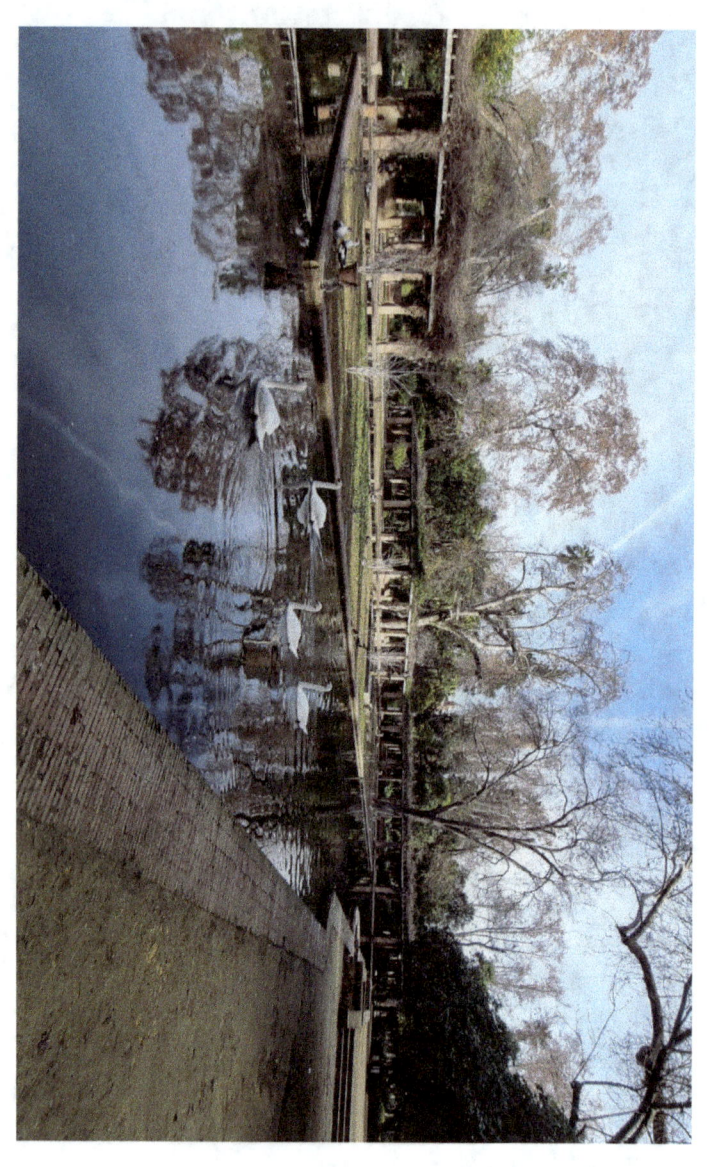

Parque de Maria Luisa

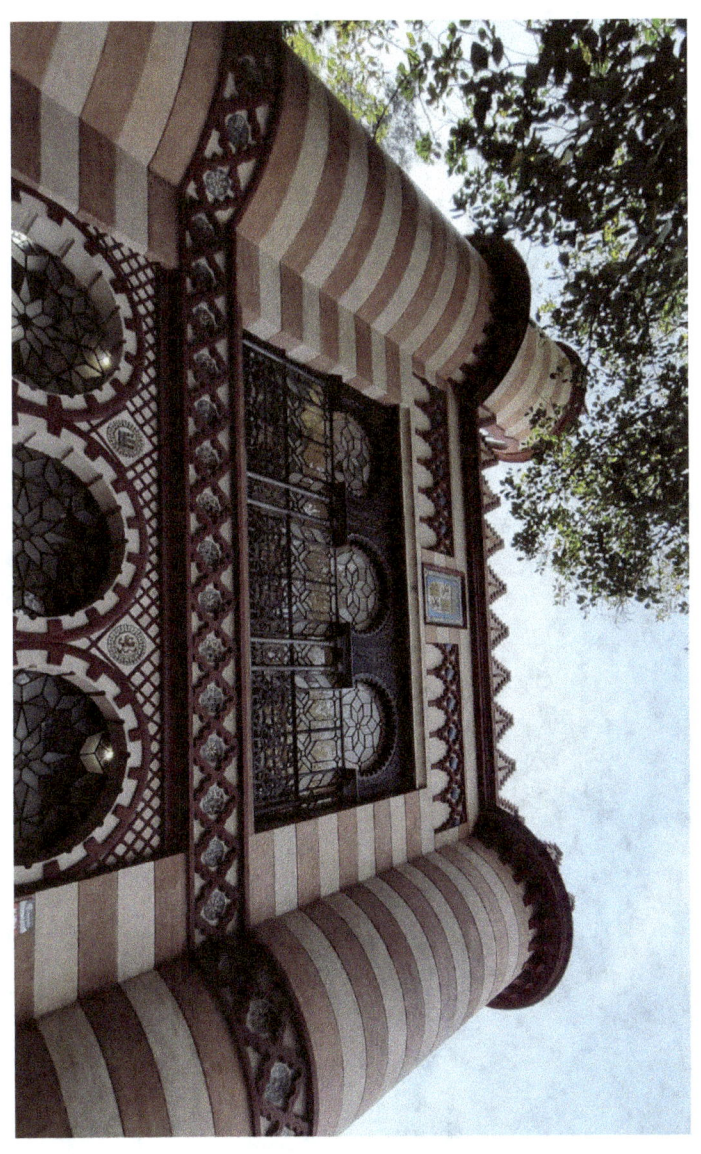

Costurero de la Reina

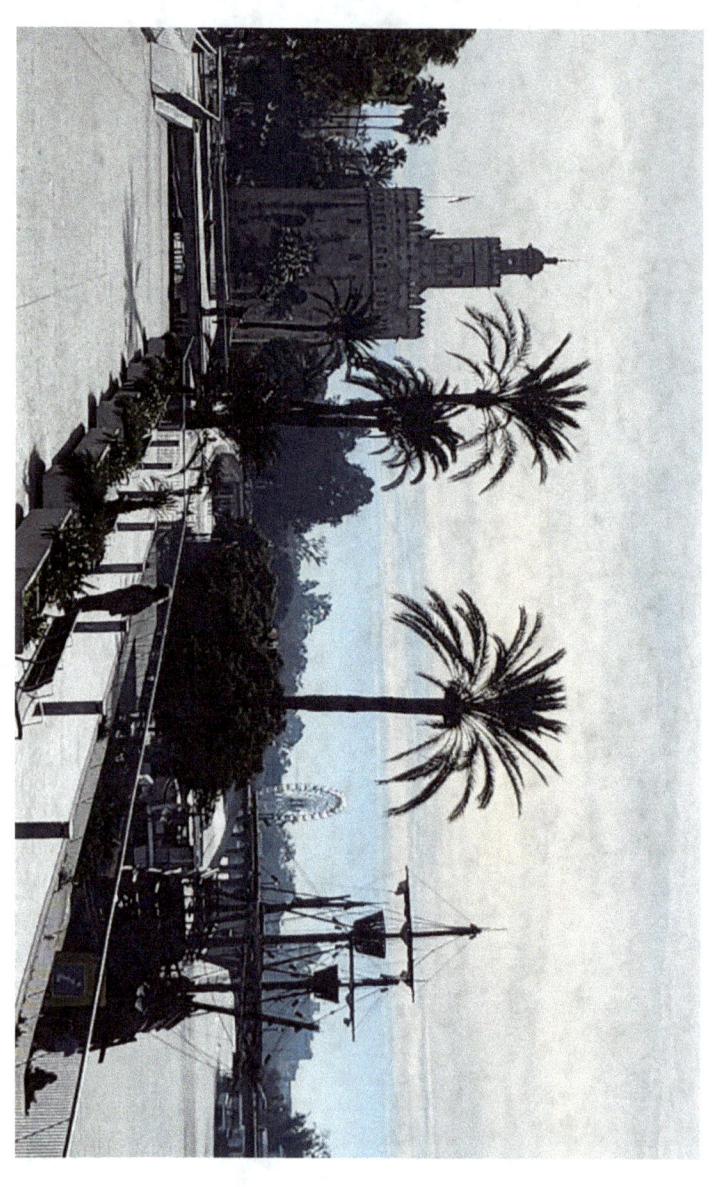

Città - Ciudad – City

Città - Ciudad – City

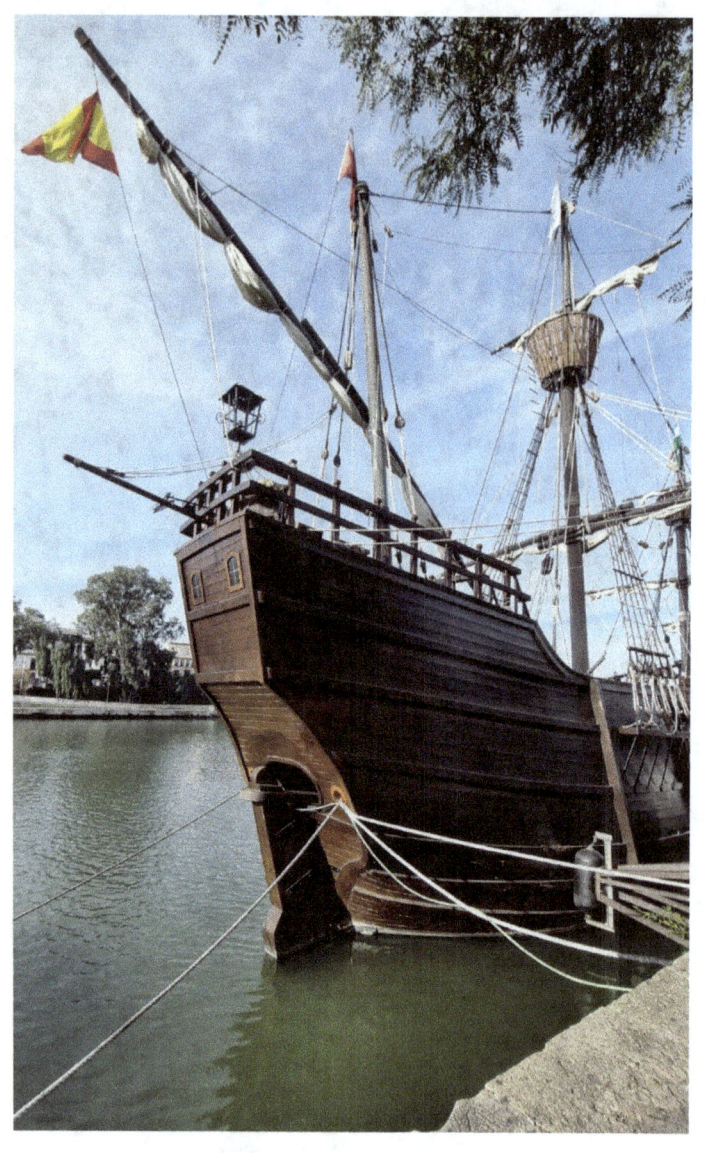

Città - Ciudad – City – Nao Victoria

Città - Ciudad – City - Nao Victoria

Città - Ciudad – City - Nao Victoria

Città - Ciudad – City - Nao Victoria

Città - Ciudad – City - Nao Victoria

Città - Ciudad – City - Nao Victoria

Città - Ciudad – City - Nao Victoria

Città - Ciudad – City - Nao Victoria

Città - Ciudad – City- Nao Victoria

Città - Ciudad – City - Nao Victoria

Città - Ciudad – City - Nao Victoria

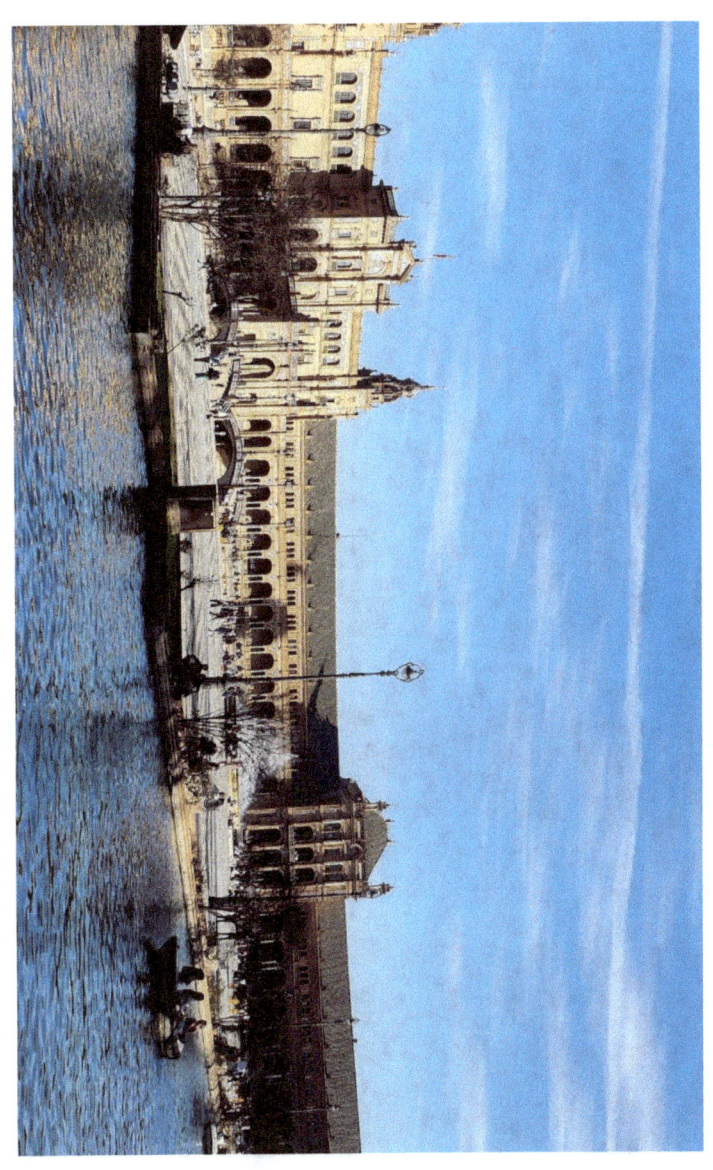

Città - Ciudad – City

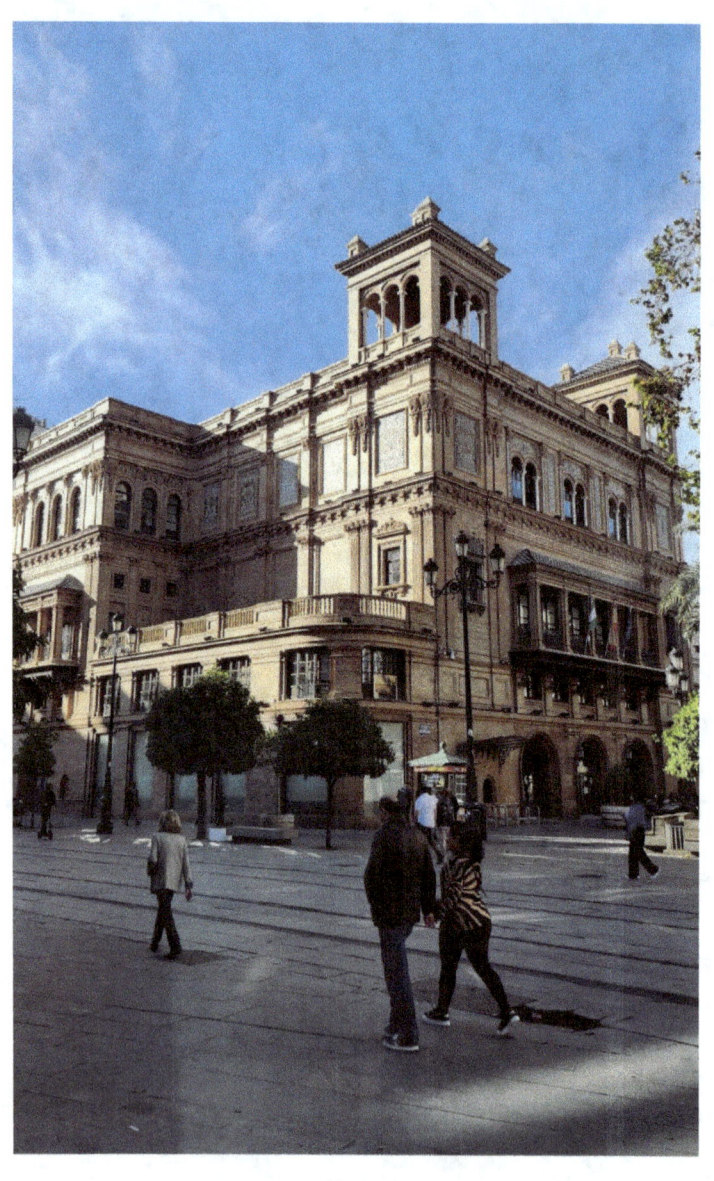

Città - Ciudad – City

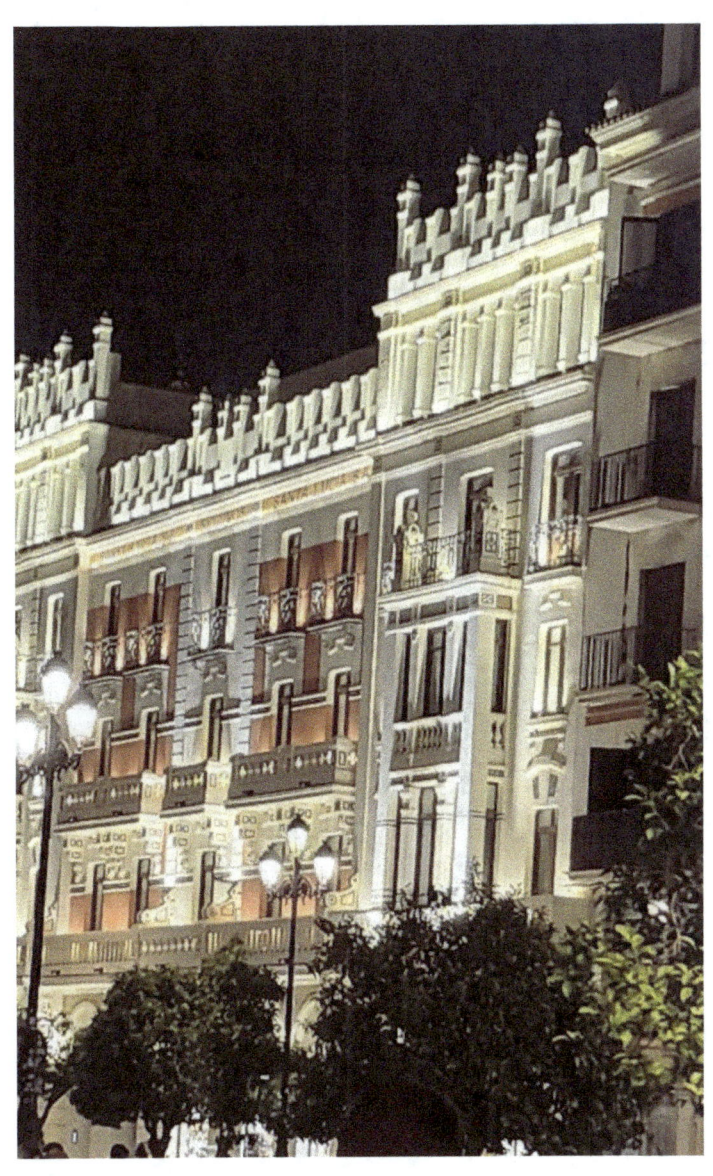

Città - Ciudad – City

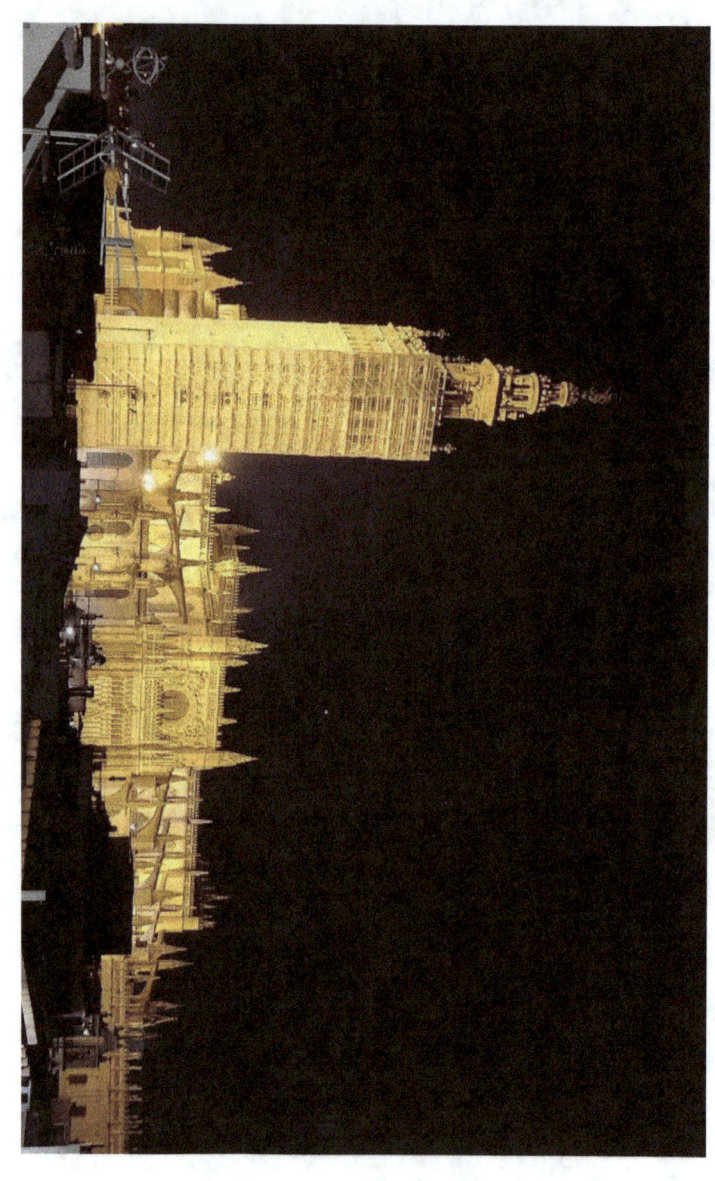

Città - Ciudad – City

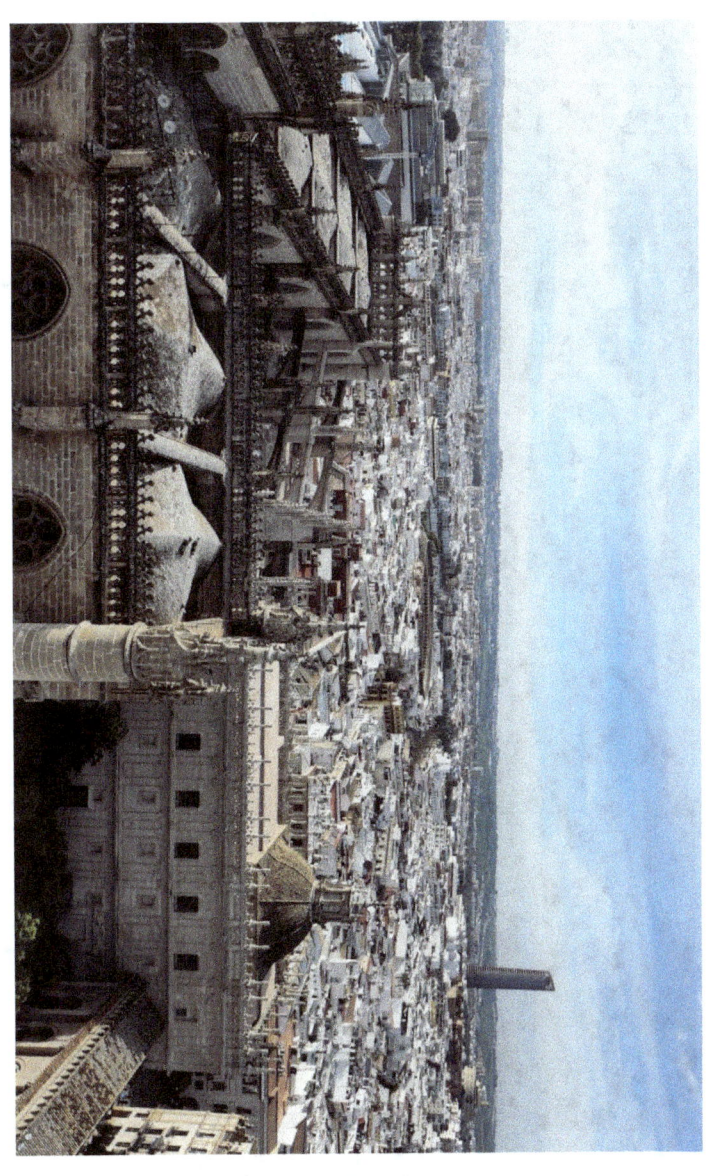

Città - Ciudad – City

Città - Ciudad – City

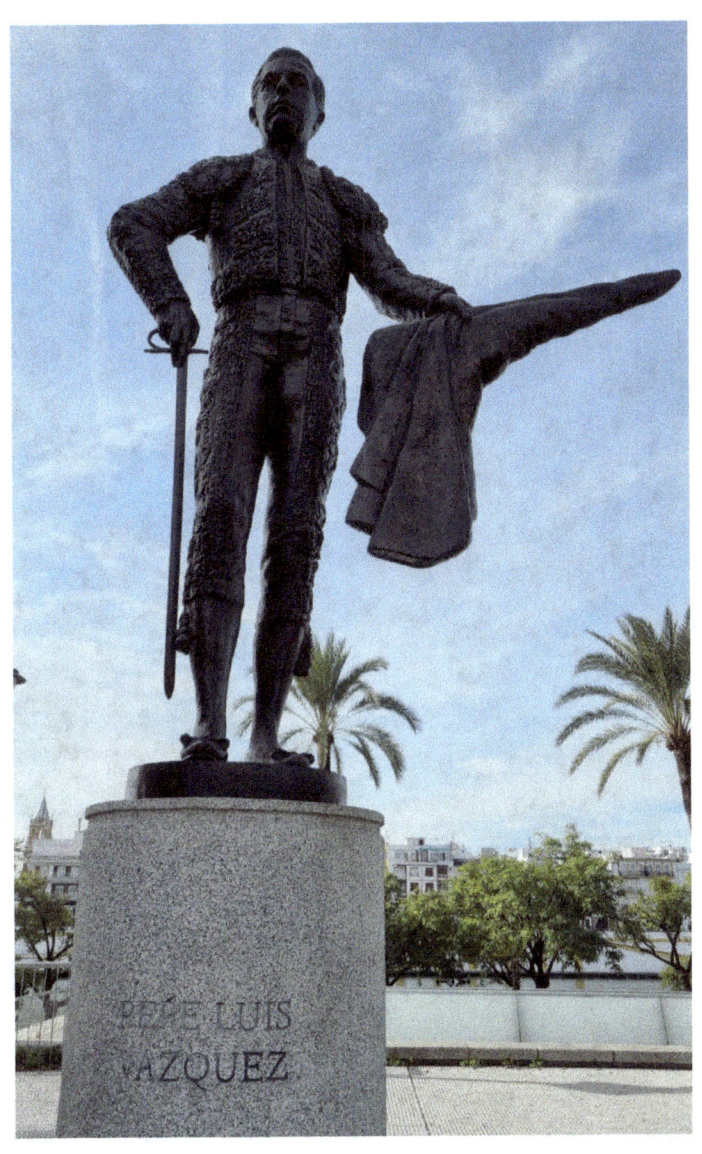

Città - Ciudad – City

Palza de Toros de la Maestranza

Città - Ciudad – City – La casa del Flamenco

Città - Ciudad – City – Casa de la Provincia

Città - Ciudad – City

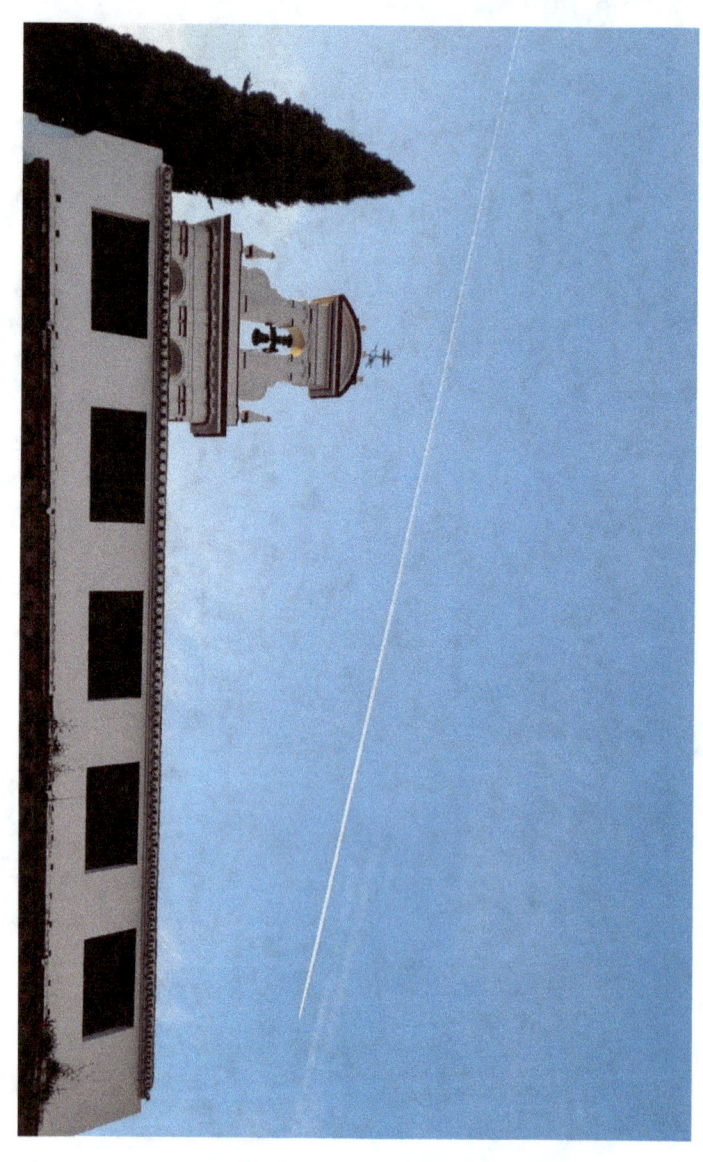

Plaza de la Virgen de los Reyes

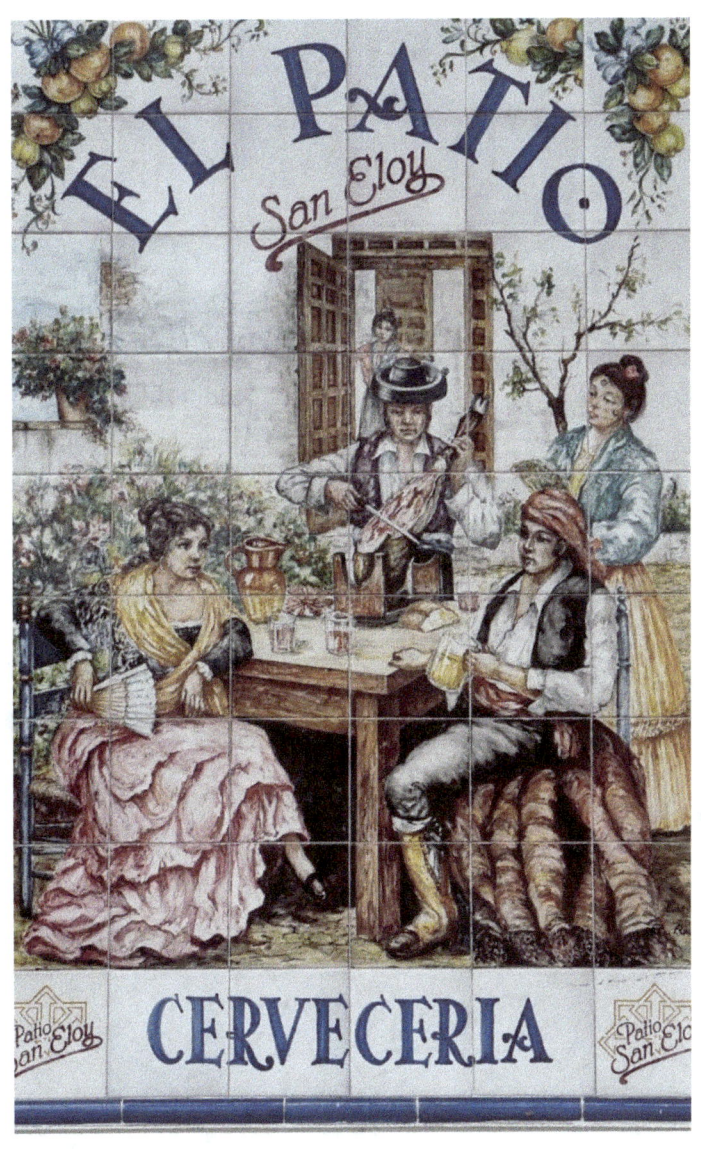

Città - Ciudad – City

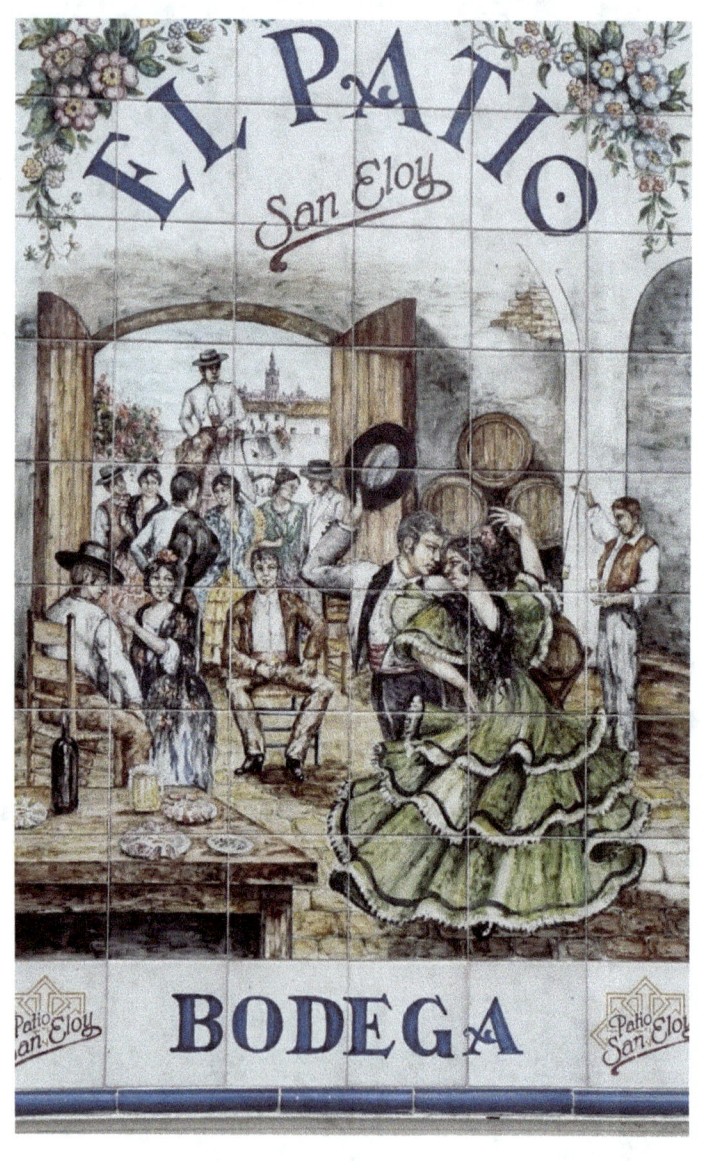

Città - Ciudad – City

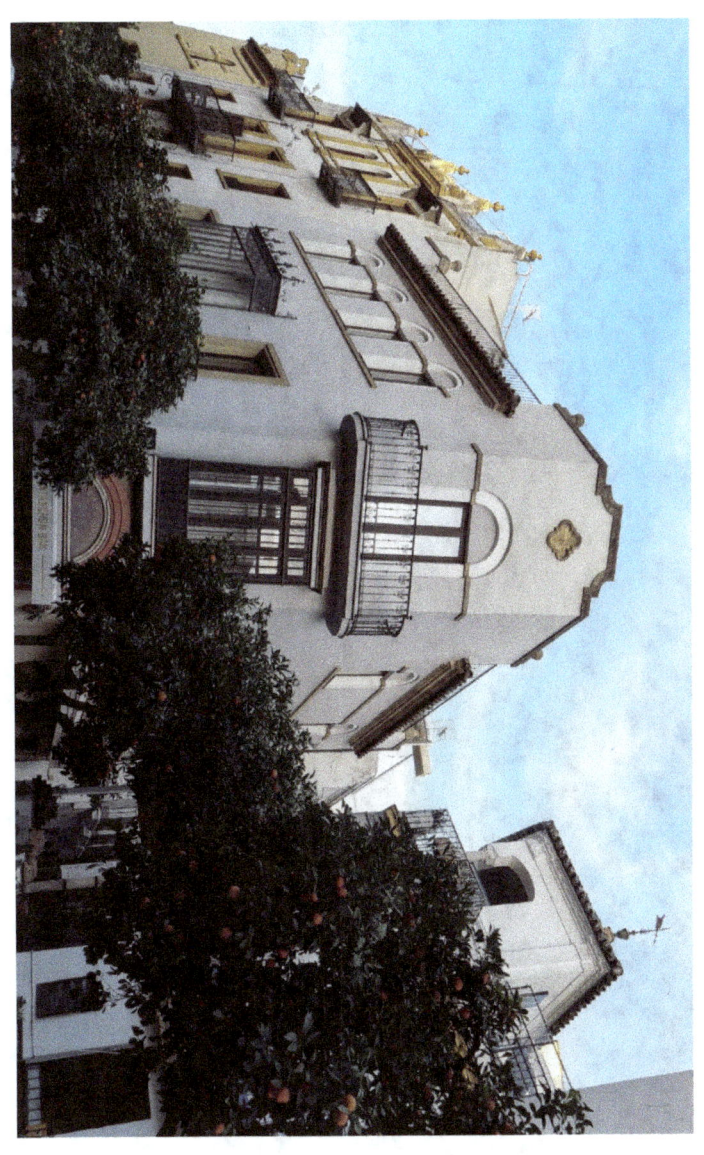

Città - Ciudad – City

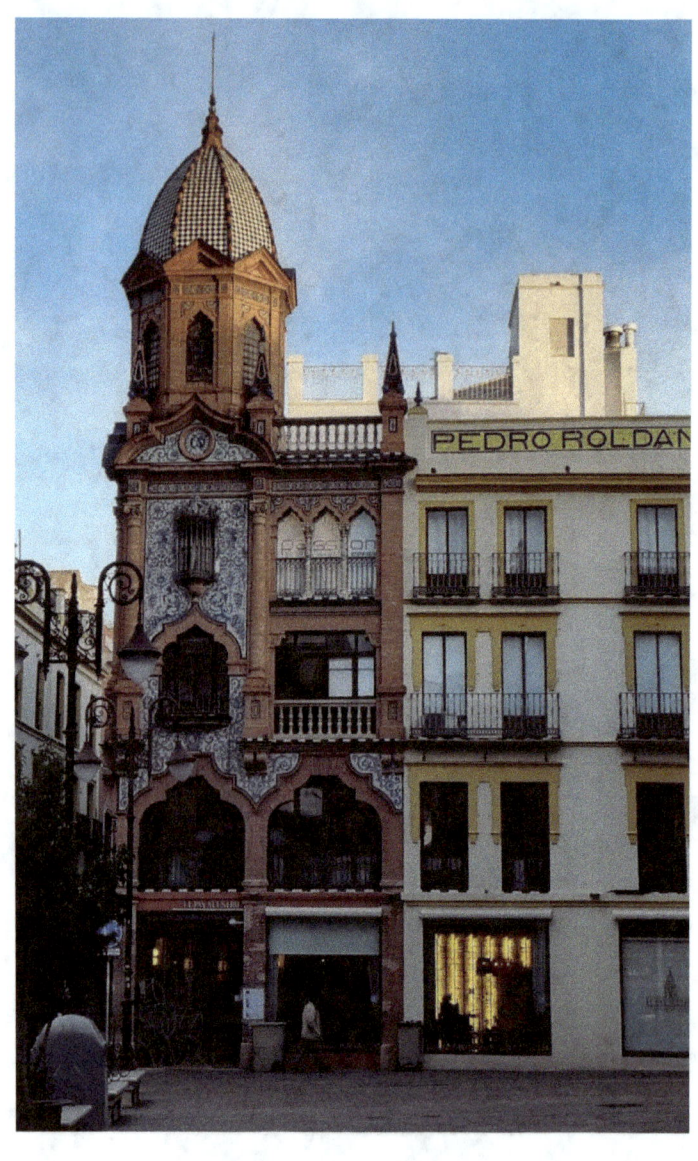

Città - Ciudad – City – Edificio Padro Roldan

Città - Ciudad – City

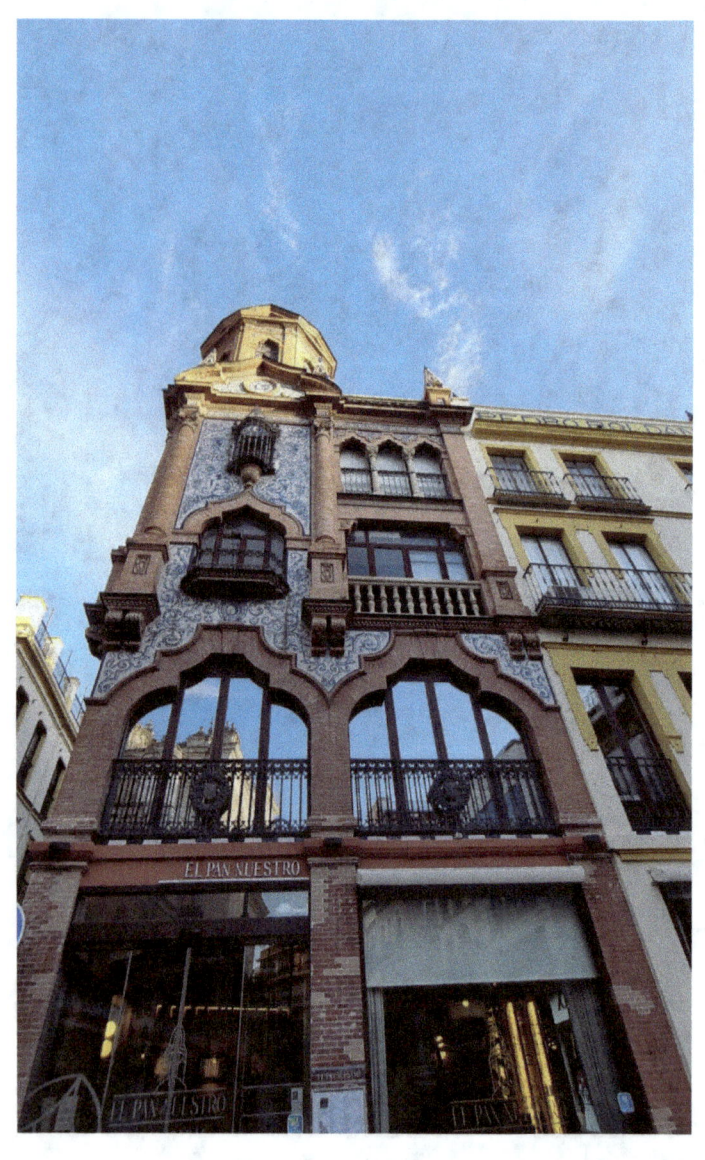

Città - Ciudad – City – Edificio Pedro Roldan

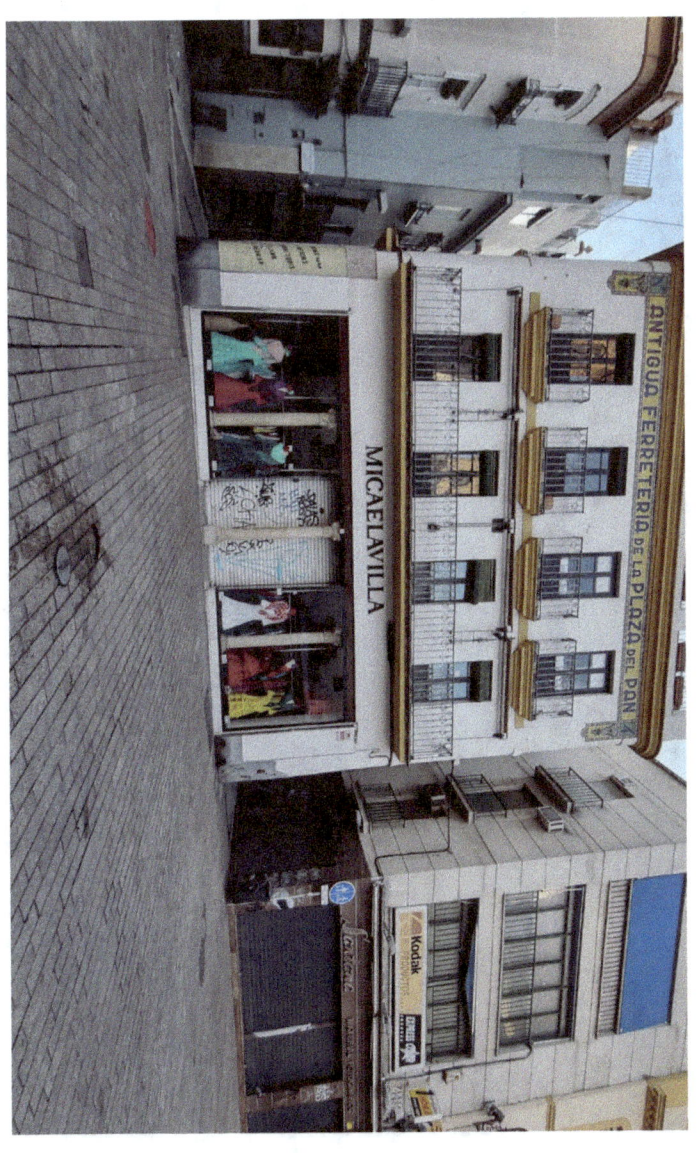

Plaza de Pan Antigua Ferreteria

Città - Ciudad – City

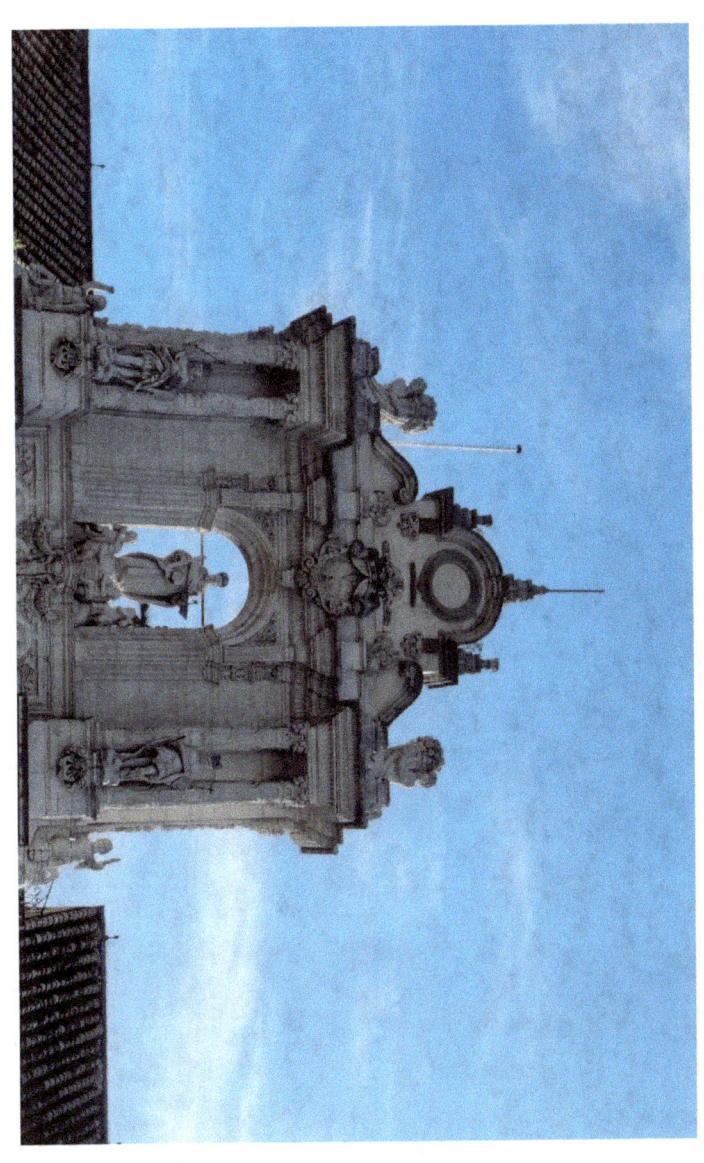

Città - Ciudad – City

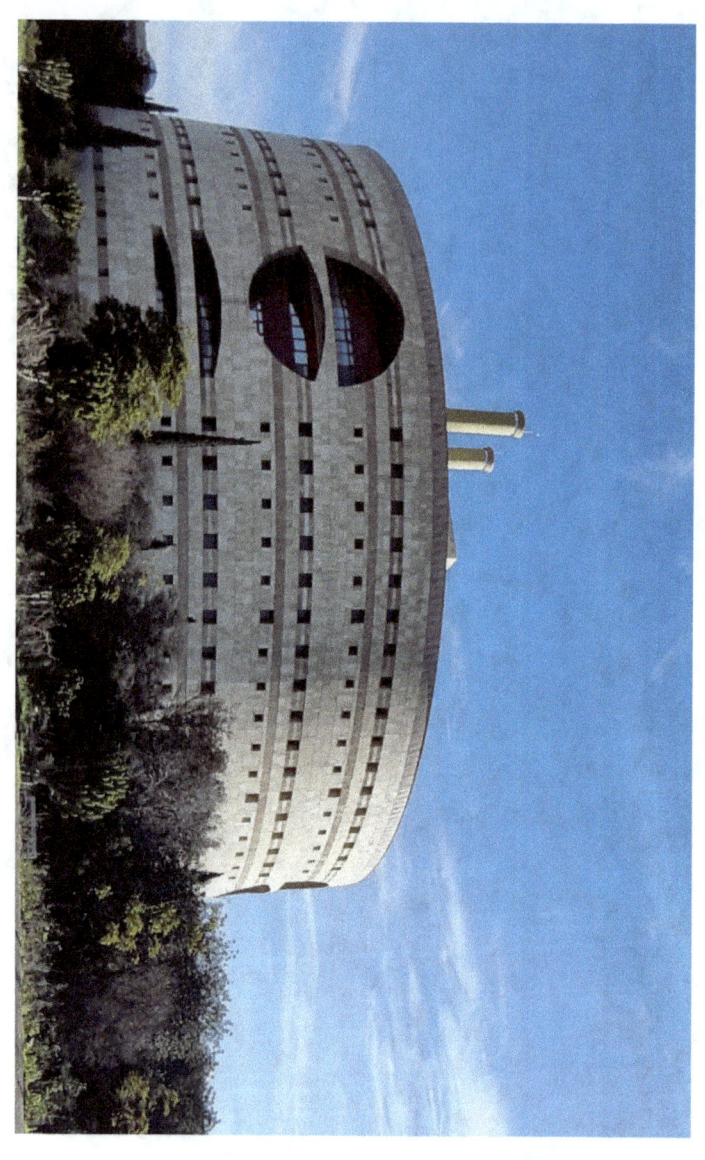

Torre Triana

Città - Ciudad – City

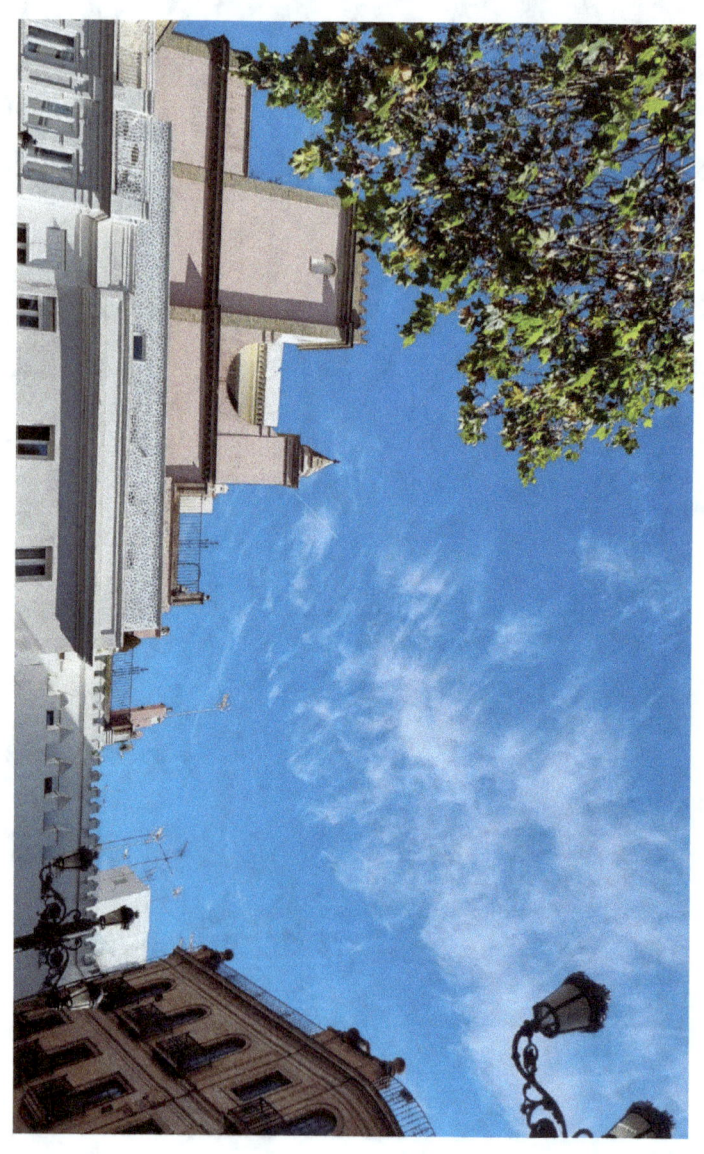

Città - Ciudad – City

Torre Sevilla

Città - Ciudad – City

Parque de Maria Luisa

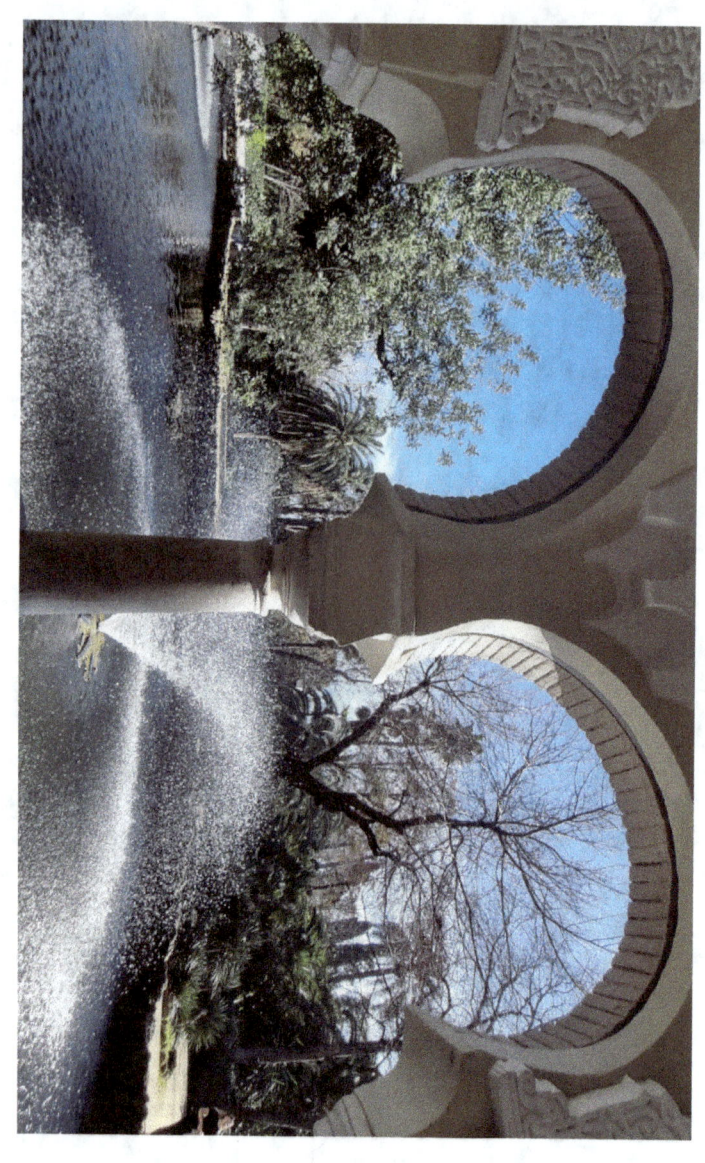

Parque de Maria Luisa

Parque de Maria Luisa

Parque de Maria Luisa

Italia - Siviglia

Italia - Siviglia

Siviglia - Italia

NOTE

Altri monumenti e luoghi d'interesse da visitare a Siviglia

Chiesa dell'incarnazione

Basilica della Macarena

Chiesa di San Luigi dei Francesi, nel quartiere della Macarena

Chiesa di Santa Marina, nel quartiere della Macarena

Chiesa di San Gil, nel quartiere della Macarena

Certosa di Santa Maria de las Cuevas

Chiesa della Maddalena

Chiesa del Divino Salvatore, con patio degli aranci

Chiesa di Santa María la Blanca, nel Barrio de Santa Cruz

Capilla del Seminario

Chiesa di Santa Anna, nel quartiere di Triana

Chiesa della Carità

Capilla de San José

Iglesia omnium Sanctorum

Convento di San Clemente el Real

Chiesa di San Pietro

Chiesa di Santo Stefano

Chiesa di Santa Catalina

Chiesa di San Marco

Chiesa del Convento de Santa Isabel

Chiesa di Santa Paula

Chiesa de la Anunciacion

Chiesa di San Lorenzo

Archivio generale delle Indie

Architetture di Plaza de San Francisco

Architetture di Calle de las Sierpes

Casa de Pilatos

Casa de Pilatos

Torre del Oro e Guadalquivir

La Real Fábrica de Tabacos, oggi sede del rettorato dell'università sivigliana

Architetture nei pressi di piazza di Porta Jerez

Architetture del Parco di María Luisa

Plaza de América

Teatro Lope de Vega

Palazzo arcivescovile

Architetture di plaza de la Encarnaciòn

Palazzo della Contessa di Lebrija

Alameda de Hércules (il pioppeto di Ercole)

Palazzo de las Dueñas

Puerta de la Macarena

Calle Pureza a Triana

Caños de Carmona (resti di un acquedotto romano-almohadi)

Giardini di Murillo

Museo de Artes y Costumbres Populares.

Teatro de la Maestranza

Teatro Lope de Vega

Barrio de Santa Cruz

Barrio de Triana

Barrio de la Macarena

SOMMARIO

SIVIGLIA ... 1
FRANCESCA FORLENZA .. 1
MARCO GIRELLI .. 1
Tutti i diritti riservati .. 2
Siviglia .. 2
Ryszard Kapuscinski .. 3
NOTE ... 4
NOTE ... 172

www.ingramcontent.com/pod-product-compliance
Lightning Source LLC
Chambersburg PA
CBHW071829210526
45479CB00001B/54